Mountain

Wilderness

Human Mind

belle vue　人生風景・全球視野・獨到觀點・深度探索

belle vue 28

登一座人文的山
貫穿古今中外、文明與荒野，獻給所有戶外人的自然人文通識課

作　　者　董威言（城市山人）
執 行 長　陳蕙慧
總 編 輯　曹　慧
主　　編　曹　慧
美術設計　Bianco Tsai
內頁排版　思　思
行銷企畫　陳雅雯、尹子麟、張宜倩
社　　長　郭重興
發 行 人　曾大福
編輯出版　奇光出版／遠足文化事業股份有限公司
　　　　　E-mail: lumieres@bookrep.com.tw
　　　　　粉絲團：https://www.facebook.com/lumierespublishing
發　　行　遠足文化事業股份有限公司
　　　　　http://www.bookrep.com.tw
　　　　　23141新北市新店區民權路108-4號8樓
　　　　　電　　話：(02) 22181417
　　　　　客服專線：0800-221029　傳真：(02) 86671065
　　　　　郵撥帳號：19504465　戶名：遠足文化事業股份有限公司
法律顧問　華洋法律事務所　蘇文生律師
印　　製　成陽印刷股份有限公司
初版一刷　2021年8月
初版四刷　2023年6月12日
定　　價　420元

國家圖書館出版品預行編目資料

登一座人文的山：貫穿古今中外、文明與荒野，獻給所有
　戶外人的自然文化通識課/董威言著. -- 初版. -- 新北市：
　奇光出版, 遠足文化事業股份有限公司出版, 2021.08
　面；　公分

ISBN 978-986-06506-5-5（平裝）

．1. 登山　2. 戶外活動

992.77　　　　　　　　　　　　　　　110009235

線上讀者回函

登一座
人文的山

貫穿古今中外、文明與荒野，獻給所有戶外人的自然人文通識課

Mountain,
Wilderness,
and
the Human Mind

董威言——

著

獻給努力撐起這個家的母親

無緣再一起登山的父親

總是包容我的妻子

和二個月不到就能睡過夜的薯寶

Contents

【推薦序二】
重回荒野尋找生命的源頭

李偉文—作家・牙醫師・環保志工

在翻開書稿前，單單看書名，不太確定會是怎樣的內容，但是從目次、作者序，一路往下看，越看越覺得驚豔。謝謝作者能為大家整理了古往今來人類與自然互動的歷程，如同搭乘著時光機看著快速流動的場景，想像著智人在廣漠的荒野中演化著。

覺得驚豔的原因，是因為隨著年齡的增長，我愈來愈習慣從事物的表象往深層去探究，也就是如同這本書一般，溯向行為與文化的最源頭。

作者觀察，民眾對戶外活動態度的差異，除了來自各國政治、制度與產業發展的不同外，根源還來自於文化形成脈絡的不同。我個人以為，其中宗教信仰應該占很大的影響因素。

最早的狩獵採集時代，原始宗教屬於崇拜各種自然現象的多神論，山有山神，河有河神，尤其對於山林的敬畏與崇拜是根深蒂固的，因為樹木的靈性就是生命的象徵，小小一粒種子就能長成巨大樹木，人在樹木的蔭蔽下生活，吃的穿的住的用的，全來自樹

木所賜。

但是從一萬年前左右，人類發展出農耕畜牧，必須開發自然野地，因此原本的自然神、動物神、植物神都因為妨礙人類的自然開發而必須被替換，自此出現了以人為形象的神。

從另一個角度看，在人類演化過程中，人一直是自然界的一員，和其他動植物是不可分割的生命共同體，但是隨著發展出農耕與定居的文化後，就走上了征服自然與破壞環境的歷程。

但是東西方的宗教文化有些差異，基督教或伊斯蘭教是超越人格神的一神教，而東方的佛教或日本的神道教或印度教，算是多神教，還保有原始宗教的痕跡，所以對於自然的關係就與西方世界有些不同。舉例來說，日本的神道教就是自然崇拜，日本的神社只有一定有森林，所謂神社就是神所住的地方，也就是森林，換句話說，最傳統的神社只有一個「鳥居」，也就是神社入口，除此之外就是整座的原始森林，沒有建築物，更沒有神像，換句話說，原始森林就是神，這跟台灣原住民在進入森林前要祭拜山神有點類似，這種精神也在台灣登山文化中傳遞著。

當大部分的人口都集中到都市後，的確如同作者寫的：「荒野是產自城市的心理狀態，人的生活若太貼近自然環境，反而不易有鄉愁或懷舊的情感。」但是一大堆到森林尋求鄉愁的都市人，除了基本的技能外是否具有精神層面的共同價值觀？

理解人與自然的關係，是自我覺察很重要的一環，就像夜晚穿越森林，不知身處何處，突現眼前曙光乍現，當我們走出森林，才能看到自己原來是在怎樣的森林裡。或許這本書可以讓我們知道自己從何而來，那麼對於該往何處去也會比較篤定一點。

【推薦序二】
召喚屬於台灣在地的登山倫理

<div align="right">徐銘謙｜台灣千里步道協會副執行長</div>

很少有什麼樣的場域，能反映出非常複雜的價值衝突，而這些價值觀來自不同科學領域的譜系，在參與其中的個人各自帶著不同生命經驗、難以追溯源頭的概念、偏見而揉雜成獨特的意識形態，展現在個別的「議題場」，總是意見紛陳、難以聚焦，登山界的討論就是最具代表性的場域之一。台灣並非特例，早在二十世紀初的美國，土地倫理大師李奧帕德（Aldo Leopold）就已經有此洞見面對當時美國的戶外活動的矛盾與爭議，他說：「被稱為戶外休閒活動的娛樂可以隨心所欲地進行，可以有各式各樣的參與者，而且混合著各種相互矛盾的欲望和利他主義，因此，除了愛情和戰爭之外，很少有其他活動可與這種活動相比。」

解決爭議的方式，或許是建立一套能自成體系、解釋萬象的倫理學說，以提供行動者得以思索依循的價值指引，許多古今中外的思想家窮盡一生去形成具有嚴謹內在邏輯的價值體系，而新的思想家得以在與前人基礎進行對話，再發展出新的價值體系，這

本書中回顧的東西方思想即是這樣一代一代前仆後繼的努力。另一種可能的方式較為務實，就是至少釐清楚與爭議相關的各種思想源頭與脈絡，幫助置身其中的人們建立參考框架，去梳理自己的想法，以及了解其他人的想法。城市山人這本書就是這樣的嘗試。

好比要了解複雜的人體，想像用一把鋒利的解剖刀，從正中間剖開以後，發現有皮膚、肌肉、神經、骨骼、呼吸、消化、泌尿、生殖、淋巴、心血管（循環）、內分泌等系統，每個系統深入進去就是一門發展已久的專業。而如同城市山人所說，這本書是一個給登山人的通識，至少了解到探討自然本身的博物學領域、探討人與自然關係的環境倫理領域、探討登山運動本身的領域，每個領域深入下去都是「大千世界」，這些領域又存在著東西方不同宗教、文化與發展的歧異，如同登山路徑岔路無數，每條都有不同的風景，而看到某一種面向的風景，就像「瞎子摸象」的啟示，每個人從一條路徑看到的只是片面。

這本書可以看到城市山人的企圖心與行動力，他做為一個山齡或許不久的登山者，但是藉由反思登山行為深入尋找解答，打開了每一個相關領域的大門都探索看看。作為一個上班族，以及有稚齡幼子的父親，很難想像他閱讀中英文書籍的效率如此之高，而且還能在部落格上即時發表觀點，如今還整理出一本書，濃縮時間空間的尺度，跟著他的速度，得以初窺不同領域的堂奧，幫助我們找到自己思想的座標，延展登山的深度，讓登山不只是登山。

感謝城市山人開出一條登山思想書寫的道路，為登山人做一個在登山領域探索思想的嚮導。我也期待未來有屬於台灣在地登山思想體系的建立，無論在原住民文化的山的價值、或是類似日本梅棹忠夫《山的世界》那樣的博物學耕耘，乃至建立一套屬於台灣本土的登山倫理的思想體系，這條路徑需要更多拓荒者投入經營維護。

【推薦序三】

見山不是山，在城市裡望山的山人

麥覺明──導演

拍攝行腳節目的同行之間，流傳著一個笑話：「臺灣最美的風景是人，高山最美的風景是沒有人。」但到了二○二○年，因為全球新冠疫情大爆發，沒辦法出國旅遊的國人玩遍島內，甚至搭上了山林政策開放後的登山大熱潮，於是，從平地郊山到中高海拔、從大眾化步道到高難度天險之境，為數不少的人類都群聚在山景裡。就是這個時候，我在網路搜尋一些關於山林開放的論戰，看到了「城市山人」這個名字頻繁地出現，除了發布的篇幅論點，受到許多登山相關的版面刊登、轉傳外，我注意到他深入獨到的觀點，以及較不同於時下流行的「爬山趣」文字，尤其犀利筆鋒下，對改善登山環境所流露出的迫切情感，都吸引了我去尋找相關的文章，那時我想：這位愛山的作者，應該很急著為山做點什麼，甚至不猶疑的猜想，就算他不是一個被困在低海拔、上不了山的登山社老OB，也絕對不是年輕的登山客，文中遣詞用語，根本就是我們這個年代才有的產物。一直到了二○二○年九月的全國登山研討會上，我和這位城市裡的山人，有了一面

之緣，印象裡想當然耳的老 OB，竟然只是個三十來歲的年輕人……

最近，年輕的城市山人要出書了，因為《MIT台灣誌》中央山脈影像大縱走曾經陪伴他度過一段時光的因緣，我想反饋一些謝意，然而開始爬梳內文時，不禁小小的後悔起來，如同副標所言：「這是一本貫通古今中外、文明與荒野的書籍」，靜下心來閱讀也得花個幾天功夫，貿然承諾實在有點對不起作者，哪知才看序文，就勾動起因為疫情封山，長時間上不了山拍攝的山愁，從摩西出埃及的緣起、到穿越浩瀚虛無的須彌山，中國遠古的《山海經》、《水經注》，老莊思想中追求的自然崇拜、陰陽五行，以及旅遊節目一定要提的山水畫《谿山行旅圖》、《早春圖》，旁白稿很好借用的山水田園古詩，其中山水派的謝靈運以及陶淵明《桃花源記》這兩位是我們節目所景仰的「常客」，且經常引經據典、借用其詩詞來增加撰稿的美學厚度，接著柳宗元的《永州八記》、我個人尊崇其腳步的地理探險家徐霞客大俠也出現了……讀到這裡催稿電話聲聲急切，果然是一本貫通中西古今、一覽風景名勝的人文登山大作，但作者最終想訴求的應該是在時間長河的文化脈絡間，見山不是山、見山仍是山……

臺灣原本是座山，臺灣人很幸福，不論身在海岸、平地、東南西北，都可以看到山，作者形容臺灣是「山之島」，我在節目中又誇張一些，將臺灣比喻為「萬山之島」，詩人賈島在〈望山〉這首詩的最後幾句：「誰家最好山，我願為其鄰」，閱讀城市山人的書就能體悟，臺灣山最好，山下子民有幸為鄰，更應該一起好好地護佑它。

【自序】一本寫給戶外人的書

每個人和山的緣分不盡相同，山頂只有一個，人的故事卻有無限個，更別說臺灣還是世界上山岳密度數一數二的「山之島」呢？我曾詢問母親她年輕時有沒有爬山，她說大學時有走過五、六年級生皆知的溪阿縱走，但卻是被「騙」上去的，實際上她一毫無經驗，二毫無裝備，過程可說是跌跌撞撞。就我聽來，反倒懷疑當時邀請她的登山社學長是否別有居心，不然我爸可能換人當了也說不定？總之，媽媽雖然當年追求者眾，個性卻出奇地固執，全程不願意接受任何幫助，這位學長恐怕會被批得體無完膚，因為他不考慮新手的安危，出了山難他又該如何交代呢？

登山健行活動普遍流行於當時的年輕人之中，社團發展可說是風起雲湧。然而時序推演到了我讀大學的時候，大概是四十年後，世局卻變得相當不一樣。剛升大二的時候，我偶然經過學生社團的聯合召募活動，看到一幅令我駐足嚮往不已的登山社海報──幾位背著大背包的人，成單一縱隊走在藍天白雲之下、廣闊草原之上，下方的廣告詞依稀

記得是「我們在畫中行走」。但我考慮到系上繁重的學業和熱愛的籃球，當下並未回應山的呼喚，轉身離去。攤位空無一人，桌面上只擺著一張寥寥數人簽名的表格，和一支缺了筆蓋的原子筆。

大學畢業，進入社會工作數年之後，一來趨於穩定的生活使人感到無聊，二來受到當時流行的「臺灣人一生一定要做的三件事」感召，使我再也壓抑不住衝動。但我面臨的情況，卻和我母親的年代大不相同了！不只親朋好友無一在登山，網路上找到的商業隊伍也毫無任何認證可言。國家公園和林務局的網站上，絕口不提這類業者的資訊，一團的風評如何，得靠自己的力量耐心爬文，而且還不保證能找到有用的資訊。最後，我選擇了狀似規模甚大的商業嚮導公司，然後等待了整整一年才抽到排雲山莊的舖位，在二〇一五年一個冰冷、晴朗的早晨，登上了臺灣第一高峰——玉山。

這整趟從山下到上山的心路歷程，讓我開了眼界。一是臺灣的山真是太美了，二是竟然抽籤等了一年才上來，三是為何登山的夥伴這麼難找，四是我——人生首次登百岳的菜鳥——竟然在意外受到指派，擔任了押隊的「臨時嚮導」。原來因為客戶人數眾多，加上大多未曾在三千公尺以上登山，導致隔日登頂途中狀況百出：不只隊伍越拖越長，部分團員因為背了過重的攝影器材，舉步維艱，一位嚮導見狀只能跟著行走。三個嚮導，三十多人的大團，到後來竟然分裂為許多各自為政的小隊，只有一位在前帶路，其餘兩位忙著照顧落隊的客戶，被迫押隊的我在

隊尾目睹這一切，心裡一半是哭笑不得，另一半則擔心自己是否能趕在日出前登頂。幸好最終我壓線通過，順利地觀賞到雲海上日出的壯闊場面，但排隊跟主峰石碑拍照的過程可冷得我直打哆嗦！

回家之後，我開始思索這一切的現象是從何而來，以及是否還有許多人跟我一樣，碰上一模一樣的狀況呢？我心裡暫時沒有任何答案。但就像是登山一樣，隨著我燃起對山的熱愛，足跡逐漸遍布各地的山徑步道、遇上了形形色色的人、聽到千奇百怪的故事、瀏覽無數網路上反覆的爭論，我穩步爬升，致力讀山、讀人和讀史，所見到的風景益發寬闊。現在，雖然還不知道終點在何方，我想我準備好解答一部分的問題了。只不過如果我向你預告接下來的內容，你一定會大吃一驚，問題的源頭並非臺灣的政策與體制，竟然可以一路回溯傳說中摩西分開紅海的年代！

準備好來一場跨越古今中外的人與自然關係之旅了嗎？讓我們開始吧。

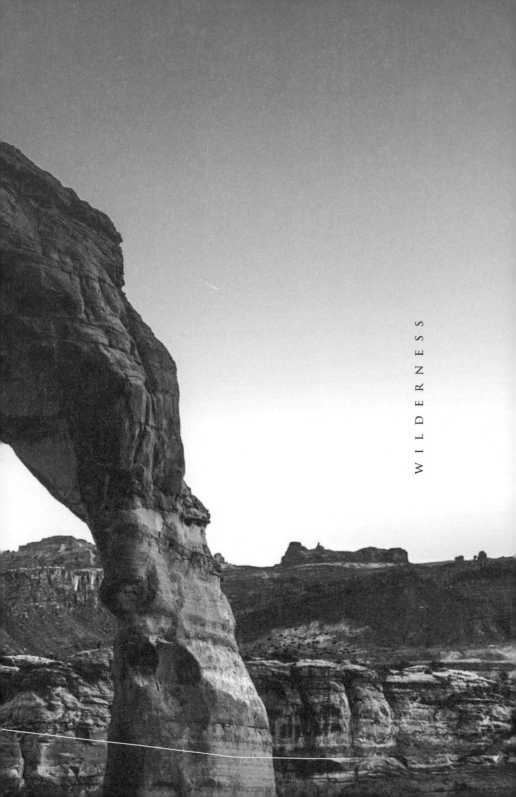

WILDERNESS

PART

1

西方的
山
與荒野

約莫是一九七〇年代中期開始，西方的環境保護運動逐漸片段地傳入臺灣公眾的可見範圍，很多人都還記得海洋生物學家瑞秋‧卡森（Rachael Carson）寫的《寂靜的春天》（Silent Spring），是多麼地兼具人文關懷和科學素養，令人不得不正襟危坐面對我們環境中的公害問題。其後韓韓、馬以工的《我們只有一個地球》專欄，更是在八〇年代捲起一波臺灣的環保啟蒙運動，於是有更多飄洋過海來臺的名字和理念一一出現，比如美國生態學家李奧帕德的土地倫理和思想家梭羅（Henry David Thoreau）的公民不服從等，影響力之巨大深遠，一直到現在都可以在各式各樣的本土著作中找到他們的影蹤。

但我並不是一位環保運動份子，也不是自然寫作作家，而是一位戶外活動愛好者，尤其喜歡登山。這些名字對我來說卻也不陌生，是為什麼呢？許多人在看待來自西方的著作時，往往都太過看重論述之中的實用面和知識面，以致忽略了很重要的一點：他們也都是戶外活動的愛好者！正是秉持著這一份藉戶外活動栽培而成的愛，這些文武雙全的思想家才能接力建構出一套席捲全球的環境哲學。換句話說，是因為先有鼓勵人們走入戶外的思潮和文化，才會產生我們所見的現代環保運動。然而這般的思潮與文化是如何演進而成的呢？我們臺灣人該如何從中借鏡呢？這就是本書想要解答的終極問題——人與自然的關係的進化史。

但我骨子裡仍是一位登山者，所以會花不少篇幅介紹西方的登山運動，畢竟近代人與自然的關係，幾乎都是由實地走訪現場的人獨領風騷，而登山運動是裡面最引人注目

的一環。臺灣是一個多山的小型海島，約有七十％的土地皆被歸為山區，超過三千公尺的高山密度更是驚人，稱為「山之島」一點也不為過，但由於精神思想、社會變遷、科技文明、歷史人文、自然環境、政策體制上的先天差異，我們的登山運動具有完全不同的風貌。散落於喜馬拉雅山脈的八千公尺以上巨峰，毫無疑問是最引人矚目的舞台，許多國際上最暢銷的山岳讀物，亦來自這個空氣稀薄的死亡地帶（death zone），例如改編成電影的《聖母峰之死》（Into Thin Air）；然而臺灣因地處亞熱帶的緣故，高山降雪量不穩定，別說是高聳入雲的喜馬拉雅山脈，就算是西方登山運動的搖籃——阿爾卑斯山脈——也因為擁有冰、雪、岩的先天環境條件，對我們形成一道認知的障礙。

若是望向位於溫帶的日本，雖然我們同樣是山多平地少的海島，日本人卻得利於明治維新造就的富強、穩定的降雪量和引入甚早的西方登山運動，也成功於世界登山史中占有一席之地。曾受傳統登山大國英國統治甚早的香港，即區分了「行山」和「攀山」的差異，前者的行程主體純倚賴雙腳行走，後者卻是需要四肢並用和技術裝備的攀登；反觀臺灣，由於登山理論的建構與傳播僅限於一小群民間愛好者，登山、爬山、健行、攀登、攀爬等詞長年處於混用的狀態，頗為容易引發誤會。本書的另一個使命，就是以文化的角度切入西方登山運動並與臺灣互相比較，嘗試找到一個建構臺灣新戶外文化的方法。

另一個展望西方的理由，是因為臺灣山域有許多引自國外的概念與體制，比如說家喻戶曉的百岳、國家公園、國家森林遊樂區、自然保留區等，但民眾卻不甚瞭解是什麼

樣的西方思潮創造了這些體制，讓制度文化反過來影響了精神文化，倒果為因。這其中最大的弊端，就是我國不似自然形成制度的西方國家一般，藉著關注環境的輿論力量來持續改革體制，讓橫向移植的結果陷入「先求有，無人求好」的窘境。不只是環境政策如此，直到二〇一九年「山林開放」的政策實施之後，中央政府才開始以積極管理作為取代戒嚴時期的封山封海，即可見一斑。

我相信大家透過這場歷史之旅，一定能發現喜愛山、熱愛自然的心是古今共通、不分中西的存在，而相互比較異同的結果，也能讓我們以更宏觀的視野看待我們的寶島山林，不只是增廣見聞，也能從西方經驗中看到一個與眾不同的臺灣。

雖然乍聽之下有些無聊，但如果我跟你說，許多我們現在所見的臺灣環境政策問題，其實都可以回溯到《舊約聖經·出埃及記》中倉皇逃亡的古希伯來人和分紅海的摩西？許多課本裡提到的西方先哲，甚至是移民美國東岸新英格蘭地區的清教徒，也都和土地倫理、公民不服從等概念息息相關？原來西方登山運動和工業革命脫不了關係，但源頭卻不是積雪的阿爾卑斯山脈，而是仕紳在英國鄉間的詩人漫步，和求知若渴的博物學家？我們臺灣的原住民族跟保育體系格格不入，其實遠因是美國文人墨客對荒野的浪漫想像？是的，一點也不誇張，正是如此！殖民主義和全球化對臺灣的影響，第一眼給人的印象都是浩蕩混濁的江洋，但我相信透過本書抽絲剝繭的溯源，最終大家都能得到一份身處清幽的高山溪谷，望著涓滴細流自岩縫中溢出的爽快。

1 城市、田園、荒野：西方與自然的關係

大家可能會覺得奇怪，我第一個要介紹的居然不是山，而是平地？無聊的平地有什麼好談？事實上，論及西方登山活動的根源，廣義來說並不是始於冰雪覆蓋的群峰，而是始於都市近郊的原野和丘陵，和西方人對原始自然環境的態度轉變。從現代人的角度來看，這樣可能有些奇怪：徜徉於美好的大自然，難道不是老生常談嗎？不只是西方文明史，甚至從更早期的部落社會起計，未開化的荒野和人類文明長期處於勢不兩立的狀態，一個是險惡、龐大、無法控制的自然力，另一個卻是提供安全、庇護和穩定糧食的來源，讓自然成為文明必須征服、馴化的敵人。若不是如此，原始的人類社會即沒有安身立命的所在。

試著想像我們是先民的一員，必須辛勤耕作、狩獵、採集才能維持生計，中世紀前歐陸廣泛、幽深、充滿未知的森林，相對於受到包圍的人類聚落，構成了心理上的威脅。諸多古老民間傳說中，食人魔（ogre）、狼人（werewolf）等皆是駭人的怪物，大

家在奇幻小說或電影中常見的山怪（troll），即來自於北歐的民間故事，相傳是路西法（Lucifer）的追隨者被逐出天堂時，一部分落於森林後化身而成的怪物。

即使古希臘、羅馬古典文學中不缺對自然的禮讚，但背景卻是拓墾後的田園景觀，所謂的美好自然即是對人類有用處的自然。西元前一世紀的羅馬詩人盧克萊修（Titus Lucretius Carus）即在《論萬物的本質》（De Rerum Natura）中指出，在文明的範圍之外，地球大部分的區域都被山、森林和野獸占據了，是個令人遺憾的缺陷，但幸好人類已經脫離弱肉強食的原始環境，獲得控制自然的能力。[1] 同期詩人維吉爾（Virgil）的《農事詩》（Georgics）之中，也表達自然是給予人類舒適、便利的存在，並且讚頌田園生活的美善：「安穩、和平的鄉村之中，擁有各種豐富的資源、洞穴、生機盎然的湖……牛哞叫的聲音和樹下的安眠，年輕人在此受訓勞動，習於簡單生活、對神的敬愛，和對父執輩的尊崇。[2]」至於野地一方的代表，則可從希臘羅馬神話故事中得到靈感，比如說森林之王潘（Pan）除了擁有人類的軀幹和山羊的角、四肢、耳朵和尾巴，更滿溢著無窮的精力。意為驚慌的英文字「panic」，即得自先民對森林中未知現象的恐懼，一些不尋常的動靜，皆可能會被認為是潘正在接近他們、圖謀不軌。

影響西方人觀點的最關鍵因素，則是猶太與基督教（Judeo-Christian）深植人心的教誨，《聖經》為其中翹楚。《聖經》的中心思想即是：神為人類創造萬物，人類為神選的管理者，是萬物的主宰。「神說：我們要照著我們的形象、按著我們的樣式造人，使

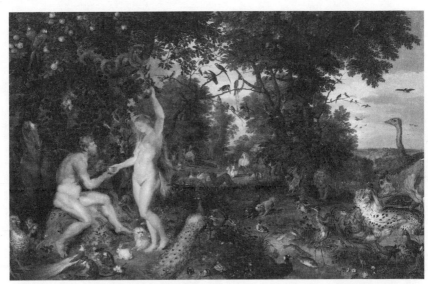

魯本斯（Peter Paul Rubens）和老勃魯蓋爾（Jan Brueghel the Elder）在 1615 年所繪的《伊甸園與人類的墮落》，捕捉了人類因偷嘗禁果而墮落前的一刻。可從畫中觀察到草木繁盛、天候宜人、各式生物和平共存的樂土景象，而巨大、醒目的亞當與夏娃則彰示著萬物主宰的地位。（來源：Wikimedia Commons）

他們管理海裡的魚、空中的鳥、地上所爬的一切昆蟲。」（創世記1:28），即非常具有代表性。那麼，理想的世界是什麼樣子呢？答案則是藏在伊甸園的描述之中，果樹提供食物，河流提供水源，土地提供金子、珍珠和紅瑪瑙，但隨著亞當和夏娃偷嘗禁果，雙雙被神逐出伊甸園，從此亞當「必汗流滿面才得糊口」（創世記2:19）。由此可知，脫離了安全無虞、食糧唾手可得的淨土，下一個理想狀態就是透過辛勤開墾，闢出適於居住的富饒田園，就像馴服野生動物來協助務農、運輸一般，耕作亦是一個去除荊棘、掌控土地的過程。

如果我們探究希伯來人極為乾燥的生活環境（近東一帶），就可理解為何水源寥寥無幾的荒野受人厭惡，而迦南則是流著奶與蜜之地。《舊約聖經》之中的上帝為處罰墮落的所多瑪和蛾摩拉雙城，也是降下天火，化其為鹽沼和荊棘叢生的不毛之地，但對於忠心的人們，則答應「發光的沙要變為水池；乾渴之地要變為泉源」（以賽亞書35:7）。

然而，雖然荒野環境惡劣的本質不變，他同時也是耶和華為了讓子民準備踏上應許之地，特意降下的身心考驗──摩西即是在偏遠的西奈山上領受十誡，代表自己的部族和神訂下聖約，所以荒野同時是不宜人居的邪惡領域，同時也是躲避社會腐化、壓迫，且可淨化心靈的庇護所。即使是日後中世紀的溫帶歐洲，廣泛的森林雖不同於希伯來人的沙漠環境，注重與世隔絕、沉思冥想、自我犧牲和紀律的苦修主義（monasticism）依然傳承了這份精神，此舉也反映了當時戒除欲望，專注於求取神性祝福的宗教理念。但

同樣的精神卻不鼓勵人們欣賞自然，因為自然畢竟只是遠離世俗之後的必然目的地，沉迷美景——而不是專心修道——將無助於信徒獲得救贖。

西方歷史之中，第一位出於休閒需要而登山的紀錄，應是義大利學者和詩人佩脫拉克於一三三六年登上旺度山的事蹟。起先他只是單純感到行於山水、森林之間令他快樂，所以和兄弟一同登上了海拔一九○九公尺的山巔。眼前的遼闊風景使他目眩神迷，雲朵於從腳下飄過，地平線上依稀可見銀裝素裹的阿爾卑斯山脈，只是回程時他卻突然想起隨身攜帶的書——聖奧古斯丁的《懺悔錄》（Confessions），然後還恰巧讀到裡面勸人追求救贖，不要眷戀山景的篇章，令他羞愧難當，快步下山[3]。從佩脫拉克先喜後惡的矛盾情緒，可見中世紀的觀念是將欣賞風景視為世俗享受之一，只會妨礙堅定自身的信仰。此外，根據古羅馬史家蒂托・李維（Titus Livius）的記載，馬其頓的國王菲力浦五世於西元前一八○年曾登上希繆斯山，並宣稱他只是想證實是否在山頂能同時望見亞得里亞海、黑海、多瑙河和阿爾卑斯山，但李維在文末懷疑這位國王只是在藉故尋找入侵羅馬的路線[4]。另一筆紀錄則是在第二世紀，當時的羅馬帝國皇帝哈德良登上了埃特納火山，只為在山頂上欣賞日出。我們應可以合理推測，古時候人們並非全然排斥登山賞景，只是大多沒有留下紀錄。在佩脫拉克事後撰寫的信件之中，他更提到途中曾遇上一位老牧羊人，其人宣稱他在五十年前就登上過那座山了，其實就跟臺灣的山峰一樣，首登的日本人也只能以「文明人」身分自居，和踏足山域千百年的原住民族作出區

隔。

總結來說，自然要對人類有貢獻，才有價值存在，好的樹會生產果實，好的動物會和人類和平共處，好的土地要平坦、肥沃且鄰近水源，正如伊甸園或巴比倫的空中花園一般：相對來說，荒野則是一切的相反，荊棘妨礙行動、走獸威脅生命、毒物使人虛弱、風暴夷平建築，是先民必須克服的頭號敵人。越來越多的土地受到開墾，即代表著文明的進步和人類的勝利。在這段漫長的時期當中，求生和宗教是人類文明的主軸，除了出於貿易、墾荒、修道、軍事等理由而不得不遠行之外，西方人大體上懼怕荒郊野外，更別說是攀登山峰了。讀到這裡，大家應該能感受得到，宗教是決定西方人與大自然關係的關鍵因素。

1 Gale, M. R. (Ed.). (2008). Lucretius: De Rerum Natura: Book V (Aris and Phillips Classical Texts). Oxford University Press. p.31

2 Root, M. V. (1917). Vergil and Nature. The Classical Weekly, 10(25), 194–198. https://doi.org/10.2307/4387479. p. 196

3 Petrarca, F. (n.d.). Internet History Sourcebooks Project. Fordham University. Retrieved June 22, 2021, from https://sourcebooks.fordham.edu/source/petrarch-ventoux.asp

4 Livius, T. (n.d.). Titus Livius (Livy), The History of Rome, Book 40, chapter 21. Perseus Digital Library. Retrieved June 22, 2021, from http://www.perseus.tufts.edu/hopper/text?doc=Perseus%3Atext%3A1999.02.0149%3Abook%3D40%3Achapter%3D21

2 理性與感性：從鄉間散步到組織健行

隨著時間推演，人類的腳步逐漸遍及世界各地，但科技文明發展的速度卻是有限，一直等到十五至十九世紀的文藝復興、宗教改革、啟蒙運動、浪漫主義和工業革命的腳步聲雜沓而來，顛覆許多舊有觀念，不只新教徒對大自然有全新的解釋，新興起的社會菁英和知識份子也驚覺過度發展的文明，例如污染、都市化、長時間勞動和過度擁擠的環境，對於人類的身心健康有弊無利，於是轉而從鄉間的自然尋求慰藉和意義，而最終這份熱愛，也將延伸至高聳的群山。

西方文明史在中世紀之後，接連迎來許多社會、宗教、政治、人文、科學、文化、經濟等領域的劇變。十四世紀的文藝復興揭開序幕，重新擁抱古希臘、羅馬的著作和文獻，燃起人文主義的火炬，讓民間首度從墨守成規的教會手中奪走話語權。相較於中世紀單調的贖罪與苦行，西方開始重視人性、尊嚴和重新審視自然運作的定理，為接下來的變化奠定獨立思考和個人主義的基礎。大家熟知的但丁、達文西、米開朗基羅、拉斐

爾、哥白尼都來自這一段時期。據信達文西本人就曾為了收集資料而和藝術創作，探索位於義大利的阿爾卑斯山脈[5]，只是當時並無技術裝備和知識可言，所以史學家確定他並未登頂任何一座山峰。

下一波劇變，也就是十六世紀的宗教改革，對於後世美國荒野哲學的形成有著直接關係。從上一章可知，宗教是決定西方人與自然關係的關鍵因素，而直接挑戰教會權威的宗教改革，對後世有極為深遠的影響，尤其體現於大量遷居北美新大陸的新教徒和長老會教徒之上。簡單來說，教會在中世紀時實施政教合一，對於各國政治的干涉程度可說是隻手遮天，但此舉也讓信徒開始失望，畢竟本應崇高純潔的教會，怎能夠自甘墮落、累積財富呢（如販售贖罪券）？各地的政治勢力，更是沒有理由放任教會持續干政，於是經過一段時間的醞釀之後，神學家馬丁・路德登高一呼，直斥教會的胡作非為，席捲了西班牙和義大利以外的歐洲地區。

在西方掙脫教會的思想枷鎖之後，接下來進入了十七世紀起的啟蒙時代。這個時期的知識份子高舉理性為一切的解答，樂觀地認為只要透過分析與瞭解我們所生存的世界，人類就能獲得知識、自由和快樂。雖然乍看之下和登山運動無甚關係，但宗教改革和啟蒙時代的結晶，也就是自然神論（deism），可說是影響後世的重要宗教思潮之一。其後，隨著新教徒跨海遷居新大陸，自然神論更成為美國立國的主要宗教思想框架，影響了社會大眾對自然環境的看法。

自然神論，顧名思義，就是神性存於自然之中；神不只創造了宇宙萬物，更創造了一套讓宇宙萬物運作的精細系統，然後就放手任憑時間的巨輪轉動。在這樣的觀點中，神不再是《聖經》中一般能直接干涉現世的角色，而是退居幕後，成為一位遙遠的「造物主」（Creator）。受此思潮影響的西方人，認為《聖經》這本人撰寫的宗教之書充斥著迷信和誤解，不配成為理性時代的知識泉源；另一本神撰寫的自然之書，才藏著人世間諸多問題的解答。放眼這個時期的代表人物，伽利略、克卜勒、牛頓證明了宇宙萬物的運行皆能以數學定律精準測量，洛克的觀察實驗法（empiricism）則提供了追求真相的客觀科學方法，再再地肯定了理性方為上帝賜予人類的最大贈禮，並非盲目的信仰和神蹟。

山峰在十七世紀初期的醜化描述，如地表上的疣、面皰、水泡等，也在該世紀末期迎來轉機，如神學家伯內（Thomas Burnet）於一六八四年出版的《地球神聖理論》（Sacred Theory of the Earth）和約翰‧瑞（John Ray）於一六九一年出版的《上帝智慧彰顯於創造大工》（The Wisdom of God Manifested in the Works of Creation），皆使用神學和地理學來推論群山可能是上帝的創作，不可等閒視之。[6] 啟蒙時代的另一產物，則是自然神論的好搭檔——美學的重新定義，尤其是荒野環境給人的壯美（sublime）之感。例如哲學家康德（Immanuel Kant）在一七六四年《優美和壯美感情的觀察》（Observations on the Feeling of the Beautiful and Sublime）一書中重新定義了自然美學，

使得以往被認為全無可取之處的山峰、荒漠、風暴、黑夜等，也因為其駭懼人心的壯美特質而具備美學價值 7。然而物理定律告訴我們，有作用力必有反作用力，無限樂觀的理性畢竟有其限制，十八世紀末期開始的浪漫主義即可說明這一點；但我們也不能單看浪漫主義而已，還必須考慮工業革命對於當時西方社會的巨大衝擊。相對於純粹理性的啟蒙時代而言，重視個人、主觀、感性、想像、自發、情緒的浪漫主義可說是荒野和登山運動的貴人──這個道理十分淺顯易懂，因為用道理和數據說明登山之好往往徒勞無功，但美照和散文卻能讓千百人慕名而至，兩者的感染力量天差地遠。

另一無比重要的歷史事件，是考試中必定出現的工業革命，甚至可以說沒有工業革命，欣賞自然的思潮就不會成形。回到工業革命之前的歐洲，人類文明大多只局限在小型、分散的農業村鎮，但隨著源自英國的工業革命帶來能夠大量生產的新型機械，工廠逐漸於各地林立，吸引無數鄉間勞動人口前往工作，形成現代都會的前身。然而那也是此時發出不平之鳴的知識份子，歷史上卻發生過嚴重空氣汙染事件，導致許多居民不幸喪生。昔日稱為「霧都」的倫敦，乍聽之下詩情畫意，就是浪漫主義風潮下的藝術家、詩人和哲學家，他們確環保、勞權、工安意識薄弱的年代，都市化腳步勢不可擋之餘，工廠的惡劣工作環境、超長工時、過度擁擠的環境、水與空氣的污染卻成為巨大的問題。

信人類如果持續在「撒旦的黑暗工廠」* 中工作，即是出賣自己的靈魂。

從本質上來看，浪漫主義產自一群執筆的仕紳階級，因目睹工業革命後的亂象而感

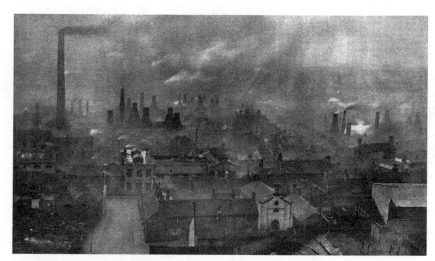

工業革命的代表性景觀——無數的煙囪和工廠以及彌漫的煤煙。
（來源：wellcomecollection.org）

到失落，而這大概也是西方歷史上，人類文明首度被賦予負面意涵，從安身立命的庇護所，變成了無情壓榨的血汗工廠。至於站在天平另一端的荒野，原先令人排斥的孤寂、神祕和渾沌特質，反而使它獲得了藝文人士的青睞。這是因為受到啟蒙的洗禮之後，西方人對自然現象的理解與日俱增，驅散了膠結於宗教之中的恐懼。

值得注意的是，浪漫主義情結之中還有個重要概念，叫做原始主義（primitivism），支持者認為人類的快樂和福祉隨著個人的教化程度而遞減，意即人越是貼近文明，越是容易失去幸福感。早在中世紀的時候，甚至在浪漫主義風潮首登場之前，即有「高尚野蠻人」（noble savage）一說。當時歐陸民眾普遍相信廣闊的森林之中有野人（Wild Man）出沒，其人赤裸不著衣，但粗厚的毛髮覆蓋全身，生活在遠離人世的密林深處。

雖然民俗傳說之中的野人代表著恐懼和危險，但同時他們也擁有強壯、勇猛、堅毅的形象，被認為與培育他們的荒野環境密不可分[8]；也就是說，荒野如果能培養出如此一般的超人，那就代表著文明人前往野外應也能從中裨益。原始主義最知名的擁護者，莫過於十八世紀的盧梭，雖然他並未過度理想化原始人、荒野環境或是表達重返森林的訴求，但在其作《愛彌兒：論教育》（Emile; or, On Education）中，這位來自日內瓦的哲學家建議，過度擁擠的城市會使得孩童失去活力，前往野外則有助於復原[9]；另一書《新愛洛伊斯》（Julie, ou la Nouvelle Héloïse）大肆讚揚阿爾卑斯山荒野的壯美，不只為高山的形象加上不少分數，更在眾多同期浪漫主義作品的推波助瀾之下，使得相似的溢美

之詞在一八二〇年代變成了陳腔濫調[10]。

當棋盤上的棋子一一移動到位，從文藝復興的人性曙光、宗教改革對教會的挑戰、啟蒙時代的理性思維、工業革命的城市環境劣化，到浪漫主義燃起的自然之愛，西方文明從思想上除舊布新，開始用一種嶄新的態度面對高聳的阿爾卑斯山脈，而這正是十八世紀現代登山運動的起源——不只是來白歐陸各地的仕紳階級和王公貴族，還有奉科學之名前往的博物學家（彼時的科學家），紛紛湧入法國南邊的霞慕尼（Chamonix），並在其後擴大到世界各地的主要山脈，不斷刺激西方對山脈和壯美的崇高想像。然而在高聳群山和登山家巨大的陰影之下，大眾化的健行活動並非媒體的寵兒，而更會以旅遊文學的形式呈現，比如說世界名著《騎驢紀行》（Travels with a Donkey in the Cevennes），就在一八七九年出版了大受好評的《騎驢紀行》（Travels with a Donkey in the Cevennes），不只被視為戶外文學的鼻祖，更是推廣健行活動的經典之作。比起阿爾卑斯山脈方興未艾的高風險登山活動，史蒂文生筆下的意境即便放在時下的世界，也顯得相當親近：

對我來說，我旅行不是為了前往哪裡，而是為了前往的過程。我為旅行而旅行。採取行動是一件偉大的事情；為了更清楚感受人生的需要和險阻，為了離開這張文明的羽絨床，踏上滿布銳利碎岩的道路，感受足下堅實的大地。哎呀，當我們成熟長大，越來越專注於

自身事務之上，即便是一天假日也必須辛苦掙得。抵著北方吹來的一陣寒風，抓緊馱鞍上的包包即便稱不上是壯舉，卻能占據並安定我們的精神。而且當現場情勢如此費勁的時候，又有誰能夠煩惱未來呢？[11]

如果說十九世紀工業化、都市化的快節奏就似汙染和擁擠的腥風血雨，鄉間清淨悠閒的氛圍對於工商社會的成員來說，就是慢節奏的吉光片羽，引人入勝。於是乎，募集同好一同遠足的健行俱樂部如雨後春筍般成立，在英國是「The Ramblers」、挪威是「Norwegian Trekking Association」，瑞士是「Swiss Alpine Club」，而德國則是獨樹一格的「Wandervögel」。這類組織除了推廣活動、廣收會員之外，更肩負起建造和維護步道的重責大任，並在二十世紀的時候開始規畫長達數百公里的長距離健行路線，第一例始於匈牙利於一九三八年落成的國家藍色山徑（National Blue Trail），全長幾乎達到一千公里之譜。

另一方面，由於法國於一九三〇年代導入有薪假制度，讓勞工獲得前所未有的休假時間，也間接促成了一九四七年首個境內長距離步道。這條步道的幕後功臣是一位名為盧埃梭（Jean Loiseau）的法國人，喜愛健行並參與組織活動的他，為了讓同胞能夠在休假時穿越寬廣的鄉間，於是決定開始標記路線。日後我們在法國、荷蘭、比利時、西班牙、德國和英國境內所見的長距離步道「GR Path」[12]，GR 代表 Grande

Randonnées，意即長距離步行；爾後，在一九九三年歐盟成立之後，由於會員國必須對彼此開放邊境，整合各國長距離步道的加強版「E-Paths」於焉現身，由跨國組織European Ramblers' Association（ERA）負責維護，並受歐盟ERASMUS+專案資助。

以上以戶外活動為主軸，大致介紹了歐陸的思想史，以及自然與文明的關係變化。

接下來，帶著舊世界（Old World）的精神文化基礎，我將在下一章引領大家進入新世界（New World），也就是以美國為核心的北美洲新大陸，在這塊美國國歌中所讚頌的「自由之地和勇者之鄉」，我們將見證截然不同的人與荒野之舞——或許也是影響後世最深，最值得臺灣借鏡的一段環境歷史。

5 Freshfield, D. (1884). The Alpine Notes of Leonardo da Vinci. *Proceedings of the Royal Geographical Society and Monthly Record of Geography*, 6(6), 335-340. doi:10.2307/1800103; Recalcati, A. (20:9). "And This May Be Seen' - Leonardo da Vinci and the Alps. *The Alpine Journal*, 163-171. https://bit.ly/3yKNZDx

6 Coppola, D. (2010). Imagination and Pleasure in the Cosmography of Thomas Burnet's Sacred Theory of the Earth. *World-Building and the Early Modern Imagination*, 119-139. https://doi.org/1C.1057/9780230113138_7. P. 119 ;Ray, J. (1691). *The Wisdom of God Manifested in the Works of Creation* [E-book]. http://name.umdl.umich.edu/A58185.0001.001. P. 41

7 Westerside, A. (2010). Taste, beauty, sublime: Kantian aesthetics and the experience of performance. http://eprints.lincoln.ac.uk/5757/1/Taste,_Beauty,_Sublime_-_Kantian_Aesthetics_and_the_Experience_of_Performance.pdf. pp. 194-197

* Poetry Foundation. (1810). *Jerusalem ["And did those feet in ancient time"]*... https://www.poetryfoundation.org/poems/54684/jerusalem-and-did-those-feet-in-ancient-time

8 ELLINGSON, T. (2001). Colonialism, Savages and Terrorism. In *The Myth of the Noble Savage* (pp. 11-20). University of California Press. Retrieved June 22, 2021, from http://www.jstor.org/stable/10.1525/jcttlpprl8.6

9 Lovejoy, A. (1923). The Supposed Primitivism of Rousseau's "Discourse on Inequality". *Modern Philology*, 21(2), 165-186. Retrieved June 22, 2021, from http://www.jstor.org/stable/433742. p. 182; Rousseau, J.-J. (1979). *Emile: Or, On education*. New York: Basic Books. p. 412

10 Duffy, C. (2013) *The Landscapes of the Sublime 1700–1830: Classic Ground* (1st ed.). Palgrave Macmillan. pp. 29 -30

11 Louis Stevenson, R. (2004). *Travels with a Donkey in the Cevennes* [E-book]. Project Gutenberg. https://www.gutenberg.org/files/535/535-h/535-h.htm

12 Wuyts, J. (2020, July 30). *Trekking through Europe: a history of hiking*. Europeana. https://www.europeana.eu/en/blog/trekking-through-europe-a-history-of-hiking

3 新世界：美國人與荒野

美國是個年輕的國家，也是世界歷史上首個從歐洲殖民者掌控中獨立的國家，但獨立並不代表切斷所有的連結——事實上，英國永遠都會是美國的文化母國，而歐陸累積千百年的藝術和文化成就，不免令早期的美國人感到自卑，時時提醒著他們的不足之處。作為一個嶄露頭角的新國家，當時的社會菁英亟欲建立美國的主體意識和自信心，方能與母國互別苗頭。經過一段時間的摸索，他們的答案是：美國的荒野。

源於英國的工業革命，是文明的終極推進器，以前所未有的速度擴張人類的控制範圍，同時也消滅原始森林以及生物的棲息地。根據二〇〇九年《Quaternary Science Reviews》上發表的研究，歐洲的農業社會開墾史可追溯至全新紀中期（約七千到五千年前）[13]，西方人不間斷地於森林之中清理耕地、草地以及取得柴火和建材，所以早在工業革命之前，環境中就沒剩下多少連綿不絕的樹林了。有趣的是，英國正是因為從一四五〇年到一五五〇年之間開發得太過積極，活字印刷術導致紙張的需求遽增，採礦

和冶金技術（影響歷史最深的莫過於火器）也需要大量的燃料，於是在砍伐無度後遇上境內木材耗盡的能源危機，才不得不轉用煤炭作為燃料來源，最終成就了工業革命[14]。

畢竟，當我們城鎮四周都是容易取得的木材，誰還會想費力往地下開採礦石呢？當歐洲人（尤其是英國人）發現北美新大陸之初，他們在東岸沿海地區所見到的巨大寬闊森林，已是故鄉不易得見的景色。換句話說，新大陸還存有西方人浪漫想像中的荒野，只是他們沒想到美洲原住民的火耕傳統早已影響了環境景觀萬年之久，根本不能稱得上是無人為干擾的狀態。

暫且不論印第安人在生態中的角色，正是北美洲的原始環境搭配浪漫主義的跨海影響，加上建國後歷代有識之士的努力，讓荒野哲學逐漸從菁英圈擴散到了社會大眾的思想之中，不只讓美國開了國家公園體制的先河，更進一步將保存荒野的使命入法，引領全世界的環保主義風潮。人與自然的關係，可說是從未受到如此廣泛的省思、定義和討論，甚至成為國會殿堂上正反方激戰的議題。以下，我將介紹美國荒野哲學是如何從微弱火苗，一舉成為全世界矚目的環境保護理念。

13 Kaplan, J. O., Krumhardt, K. M., & Zimmermann, N. (2009). The prehistoric and preindustrial deforestation of Europe. *Quaternary Science Reviews*, 28(27–28), 3016–3034. https://doi.org/10.1016/j.quascirev.2009.09.028

14 Nef, J. (1977). An Early Energy Crisis and Its Consequences. *Scientific American*, 237(5), 140-151. Retrieved June 22, 2021, from http://www.jstor.org/stable/24953925

3-1

拓荒、宗教和國家的驕傲

歐洲人約在十六世紀中開始殖民北美洲，然而隨著大英帝國和各殖民地關係逐漸惡化，以及美國革命戰爭的爆發，一七七六年由英屬殖民地聯合發表的《獨立宣言》正式讓美國脫離英國的統治。雖然北美洲大陸的殖民者不只來自英國，但英國掌控了東岸絕大部分的領域，各殖民地人民所接收的資訊皆來自於母國，所以後世才有「英美文化」一說。正因為如此，當時歐洲的主流思潮也深入了美國文人和宗教圈，壯美、風光、自然神論和原始主義，則成為美國荒野哲學紮根的土壤。然而在那個力求擴張的時代，保護自然環境只是極為弱勢的少數聲音；西部大片無主森林和土地（印第安人常受到忽略）散發出的誘惑，讓斧頭和利益成為不可動搖的真理，任何還沒被歐洲傳入疾病奪取性命的美洲原住民，只能且戰且走地抗拒白種人蠶食鯨吞。對於絕大多數國民而言，比起不切實際的荒野，代表文明與進步價值的城市和田園才是理想狀態。

先不論精神思想上的變化，另一關鍵因素是宗教革命在英國的發展。雖然起源是王室和教宗鬧不和的政治議題，亨利八世於一五三四年讓英國脫離羅馬天主教會的決定，在日後卻影響了全世界的走向。一五五三年，瑪麗女王決意重回羅馬教廷的懷抱，令許

多新教徒被迫逃離出境，並在日內瓦受到了喀爾文教派的薰陶。一五五八年，繼位的伊莉莎白一世著手恢復新教，但改革的力道卻不如預期，於是由不滿情緒匯集而成的清教徒就此誕生，爾後甚至還引發了一六四二年的英國內戰。可想而知，因為屬於弱勢的清教徒在英國本土持續受到壓迫，北美洲這塊自由大陸不只是一個避難所，更是讓他們能按照理想打造新天地的所在。

清教徒的勢力在維吉尼亞州和新英格蘭最盛，後者的發展尤佳，讓清教徒的理念逐步影響整個東岸和全美。再者，當時移民者多為無家累的年輕男性，但清教徒卻是以家庭為單位移居美國，識字率普遍具一定水準，因此能形成緊密的社群和文化影響力，即便相關的貴格會、浸禮宗、長老教會、衛理宗等宗派也共享著大同小異的理念。我們今日所見的美國性格，比如說重視自力更生、嚴謹的道德觀、政治地方主義（political localism），大體上皆得自於早期的清教徒精神[15]；至於清教徒看待自然的態度，由於他們是最早的一批移民者，生活上直接面臨原始自然環境的考驗，又普遍相信自己正遵照上帝的計畫開拓新大陸，胸中其實抱著再造伊甸園的田園理想，和邊疆地區（frontier）的拓荒精神有異曲同工之妙[16]。舉例來說，一九六○年代的金曲《出埃及記》之中，歌詞即有「這是我的土地，上帝給了我這塊土地〔…〕如果我必須戰鬥，我將奮戰」，清楚地傳達出早期清教徒奉行的宗旨。除此之外，由於虔誠的清教徒完全依照《聖經》建立思想體系，所以也繼承了其中善惡並存的荒野觀——既是上帝和

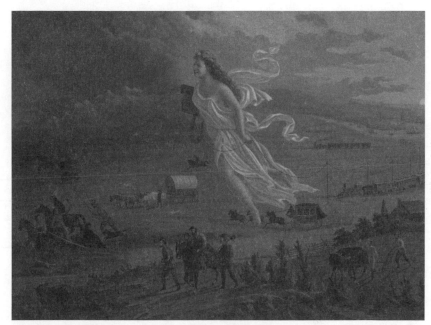

1873 年所繪的《美國的進步》中，象徵美國的女神帶領著來自光明東方的開拓者、火車、電報和農田，驅逐位於黑暗西方的野牛、印地安人和其他野生動物，清楚表明美國大眾在 19 世紀時面對荒野的心態。（來源：loc.gov）

先知互動、考驗信仰的聖地，也是罪惡潛藏、令人厭惡的荒蕪之地。但他們相信人內心潛藏的罪惡易在無拘束的荒野中獲得解放，且當時的荒野還住著動向難測的印第安人，所以大致上不喜親近自然。

至於自然神論，則在日後十八世紀的文人和中上階級之中較為流行，比如說美國開國元勳之一，富蘭克林的著名門生潘恩（Thomas Paine）即著有《理性時代》（The Age of Reason）一書，其中宣稱基督教是「無稽之談」，並否認上帝曾以任何方式向人類傳達神諭。另一位元勳，首任總統華盛頓成年後拒絕參與聖餐禮，也被同儕視為自然神論的支持者——事實上，不少的開國元勳，從艾倫（Ethan Allen）、門羅（James Monroe）、亞當斯（John Adams）到傑佛遜（Thomas Jefferson），皆或多或少的表露出類似傾向[17]，為往後的環境保護運動種下遠因之一，這其中的關聯將在下一節詳述。

以十九世紀中葉美國的戶外活動而言，當時荒野與文明的前線戰場在遙遠的西部地區，東部主要城市的經濟發展則日益興旺，較為富裕的文人雅士前往鄉間野外漫遊不只常態化，回到城市後多半還會舞文弄墨一番，以浪漫口吻抒發此行見聞，藉以顯示自身仕紳的品味。在一八三三年的生活時尚雜誌《American Monthly Magazine》中，即可見到當時流行的寫作方式，大抵不脫離「總是在某處隱匿的林間空地上獨行時喚起的思緒」。一位作者在文中表示「即使現在的我們知書達禮，仍然會嚮往野地活動和野性荒野中的危險」，大自然會「直接對內心說話」，而荒野則是躲避「混亂、焦慮、膚淺的

社會」和「骯髒營利事業的忙亂巢穴」[18]的庇護所。然而這類文體用詞往往太過空泛，未能賦予荒野更深層的意義，更何況荒郊野外並非總是能給人安全感，例如探險作家藍曼（Charles Lanman）在著作中雖然讚頌原始自然環境的美好，卻還是會不慎流露矛盾之處，例如「取代狼嚎的聲音，現在改由農歌迴盪於山谷之間，也可找到許多舒適的住所」[19]。

浪漫主義的風潮，使得美國人對未開化地帶的想像漸漸轉變，但背後尚有另一股驅動力：獨立的美國，迫切地需要找到自身的特色，才能跟歐陸豐富的歷史文化和藝文成就分庭抗禮，建立廣大國民的自信心。有鑑於歐陸的自然環境歷經千年以上的連續人為開發，早已喪失了連綿不絕的原始森林，十九世紀初的國族主義者於是提出了一個構想：**荒野立國**。搭配自然神論的思想，如果造物主是透過自然創作向祂的子民傳達真理與良知，那麼美國所擁有的廣大未開化地帶，不失為一個同歐陸較量時取得上風的利器。浪漫主義小說家，也是最早贏得國際聲譽的美國作家庫柏（James Fenimore Cooper）就是在暢銷小說《皮襪子故事集》（Leatherstocking tales）內大肆以美國荒野環境作為背景，宣示其中飽含的正能量、美學和冒險機會，揚棄無知拓荒者所帶來的大規模破壞[20]。藝術方面，則以知名美國浪漫主義風景畫家，哈德遜河派創始人柯爾（Thomas Cole）為最具代表性的人物，他不只曾在《論美國風景》（Essay on American Scenery）寫道「雖然美國的風景缺乏許多歐洲人認為有價值的細節，他仍然具有特色，

壯麗且不為歐洲所知〔…〕最具獨特性，以及最令人印象深刻的美國風景性格就是他的野性」21，更繪製了以原始環境為主軸的一系列經典畫作，啟發無數後進。美國國會於一八七四年撥款一萬美金（當時可是大錢）購買一幅風景畫家摩蘭（Thomas Moran）所繪的畫作，懸掛於參議院大廳之中，即可視為是國家為荒野立國的理念背書。

若是眼界再放寬一些，為什麼美國用華氏，而不是國際上較通用的攝氏來測量溫度？為什麼多數國家都以差不多的讀音念足球的football，美國人偏偏要叫他soccer？為什麼國際上用公尺、公分和公升，美國要用英尺、英吋和加侖？這類標新立異的舉措，可能都來自於同樣的國族主義情結。然而，即使原始生態不斷受到歌頌，我們可以注意到人們大抵只注意荒野的用處，而非荒野本身的價值，以及荒野和人類的關係，直到某人於一八五一年演講時吐出一句傳世名言：「世界存乎野性」。

15 History.com Editors. (2019, July 30). *The Puritans*. HISTORY. https://www.history.com/topics/colonial-america/puritanism
16 Stoll, M. (2011). Puritan Perspectives on the New England Environment. In C. Merchant (Ed.), *Major Problems in American Environmental History* (3rd ed., pp. 88-93). Cengage Learning.
17 Holmes, D. L. (2006, December 21). The Founding Fathers, Deism, and Christianity. Encyclopedia Britannica. https://www.britannica.com/topic/The-Founding-Fathers-Deism-and-Christianity-1272214
18 Anonymous. (1833). Rural Enjoyment. *American Monthly Magazine*, 1. https://hdl.handle.net/2027/mdp.39015063768448 p. 397, p. 399
19 Lanman, C. (1847). *A Summer in the Wilderness: Embracing a Canoe Voyage Up the Mississippi and Around Lake Superior*. D.

20 Appleton. p. 171

21 Jajko, Alana, "Representing Wilderness in the Shaping of America's National Parks: Aesthetics, Boundaries, and Cultures in the Works of James Fenimore Cooper, John Muir, and their Artistic Contemporaries" (2018). Master's Theses. 203. pp. 16-17

Cole, T. (1836). Essay on American Scenery. *American Monthly Magazine, 1*. https://hdl.handle.net/2027/njp.32101015921271. pp. 4-5

參考資料：Nash, R. F., & Miller, C. (2014). *Wilderness and the American Mind* (Fifth). Yale University Press.

3-2 荒野三劍客：梭羅、繆爾和李奧帕德

超驗論與荒野哲學的起源

> 所有美好事物都是充滿野性和自由的。
>
> ——梭羅

不同於浪漫主義文豪大仲馬小說中攜手共闖江湖的三劍客，美國的荒野三劍客處與不盡相同的時代，卻各自發揮著承先啟後的作用，將人類從自命不凡的世界主宰寶座，緩緩地歸位於眾生平等的地球生態系一員。人和自然的關係，在美國迎來一場最戲劇化的轉變，和無數場尖銳、激烈的全民爭論，而幕後的功臣便是這三位：思想家梭羅、狂熱的荒野傳教士繆爾（John Muir）和生態學者李奧帕德。博物學又稱為自然史（natural history），可以想像為十九世紀的科學，只是非常注重實地觀察和廣羅各種不同領域的知識，有別於分工明確的現代科學。

梭羅最廣為人所知的著作是《湖濱散記》，如同許多偉人一般，他所奠定的哲學要

在死後才廣為人知。比起略嫌空洞的華麗詞藻，和堅稱美國優於歐洲的國族主義老調，梭羅振筆直指荒野的本質，試圖理出一個統整人類、神性和自然的思維框架，其亦稱為「超驗論」（Transcendentalism），可說是一切荒野哲學的基礎，也是美國版的浪漫主義。

超驗論最早可見於古希臘哲人柏拉圖的《洞穴寓言》（Allegory of the Cave），後再現於十八世紀德國哲人康德的思想之中，即相信物質世界之上還有個真理世界，而兩者之間具有某種對應關係。換言之，透過直覺——而不是經驗和邏輯——洞察我們身遭的自然環境，即可窺見宇宙常理的堂奧。

在十九世紀的美國新英格蘭地區，超驗論的始祖愛默生率先在《自然》（Nature）一書提出著名的「透明眼球」[22]（transparent eyeball）隱喻，倡議人們應該拋下一切成見，虛懷汲取自然給予的知識，以期達到天人合一的境界。愛默生的成就在於帶動了美國文藝復興（American Renaissance），讓美國首次從歐洲文化的統治中另闢蹊徑，我們後世所讀的文學經典《白鯨記》、《湖濱散記》、《草葉集》等，皆可歸功於他的啟迪，而梭羅正是他最主要的門徒。回顧我們之前讀到的自然神論和新英格蘭地區深厚的清教徒傳統，雖然乍看之下有些類似，但超驗論和自然神論並不全然契合。比起用理性解釋造物主創作的自然真理，以愛默生為首的哲人認為，反求諸己的洞察和頓悟才是最好的管道。此外，相對於清教徒相信人性本惡，超驗論者則相信人性本善，而進入荒野環境非但不會誘發罪惡，反倒有助於完善人類的品行。

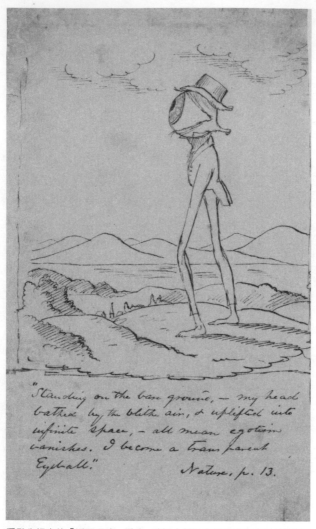

"Standing on the bare ground, — my head bathed by the blithe air, & uplifted into infinite space, — all mean egotism vanishes. I become a transparent Eyeball."

Nature, p. 13.

愛默生提出的「透明眼球」隱喻，強調人類從自然環境中尋求真理的重要性。（來源：Houghton Library）

此時美國文明發展也和超驗論的形成息息相關。工商社會的生活步調快速，人們對物質的追求有增無減，使得梭羅開始反思文明是否會永無止境的進步下去，徹底毀壞人類生活中的純真、簡樸和格調。為此，與其追隨浪漫主義的夸夸其言，梭羅決定親身投入實作來理解荒野的價值，於是乎他出走到城郊野地中的瓦爾登湖畔，以自力更生的方式展開為期兩年多的獨居生活──這便是《湖濱散記》的由來。在他的思想之中，野性是活力、靈感和力量的源頭，如果失去和野性的接觸，人類將變得虛弱且遲鈍；相較於高速膨脹、講究務實的工商社會，荒野雖然也屬於物質世界，卻象徵著每個人尚未發掘的潛力，我們在其中自由探索，即是在探索我們自己的內心和真理。為了證明他的論點，梭羅甚至還運用古羅馬的建國傳說舉例，表示帝國的野性根源是否穩固，和興衰有直接的關係：

我們的祖先曾是野蠻人。相傳羅穆盧斯與瑞摩斯（神話中羅馬的建立者）是由母狼哺育長大，並非只是無意義的傳說。所有完成開國大業的人們，都從類似的野性源頭汲取他們所需的養分和活力。帝國的子孫之所以被來自北方森林的蠻族征服，就是因為他們沒有喝到狼乳。現今的美國就是母狼⋯⋯[23]

即使是如梭羅一般熱愛野外，卻依然擺脫不了對自然力量的原始恐懼。從一八四六

年起，渴望更多野性體驗的他離開瓦爾登湖，三度前往緬因州北部旅行，但攀登卡塔丁山的遭遇（後世阿帕拉契山徑的最北端），逼得他不得不重新審思自己的荒野哲學。該地十九世紀中葉的山岳環境遠非現代可比，缺乏成熟的步道和標示，梭羅和夥伴必須走獸徑、攀過灌木叢才能接近峰頂，但不幸的是一陣濃霧迫使他們撤退。回程途中，梭羅與夥伴經過一處「極度荒涼和孤寂」的焦原（burnt land），受到很大的衝擊。他在《湖濱散記》中所欣賞的自然野性，和崎嶇的山區比較之下簡直是判若雲泥，於是事後寫下了這麼一段話：

　　前往博物館觀賞許多珍奇事物，該如何展露於前的部分行星地表，和造物之初的堅硬原質相比！我敬畏我的身體，這個束縛我的物質竟變得如此怪異。我不害怕幽靈、鬼魂，我與他們是渾如一體──我的身體可能是這樣──但我恐懼物體，我顫抖地與他們相會。這個讓我著魔的泰坦（Titan）是什麼東西？這就是奧義！──想想我們在自然裡的生命──每日所見的物質，並和其接觸──岩石、樹木、吹到臉頰上的風！這純粹的大地！這實際的世界！接觸！接觸！我們是誰？我們在哪裡？

　　以上內容近似癲狂，並不是沒有原因。畢竟這天啟一般的經歷若要付諸文字，勢必不能在形式上循規蹈矩，而必須忠實於傳達當下雜沓的思緒。此外，在古希臘神話之中，

泰坦是奧林帕斯諸神之前就存在的神祇，更是原初天空之神和大地之母的子孫，所以被梭羅借用來代表無窮巨大、不可理解的自然之力。然而這般令人無法靜心思索的震驚，對於他心中那一具野性和文明的天平有什麼影響呢？就如他另外描述的一樣，「廣闊、泰坦神般巨大、無人性的大自然讓人類驚慌失措，趁他孤身走入，並盜走他一部分的神性官能」，在山上的荒野哲人顯然失去身為超驗論者的自持，開始質疑自己所知的一切。我們知道，梭羅自年少時就主張人類要從自然野性中汲取活力，對於文明幾乎是不屑一顧，但這次震撼教育卻令他不得不承認，受過文明洗禮的人類終究不能夠全然反璞歸真，而是必須找到文明和荒野之間的平衡，一邊探知真理、鍛鍊身心，另一邊修身養性、陶冶文化，兩全其美——正如梭羅生平所身體力行的一般，遊走於文明知性和荒野感性兩極間，同時擁有「嚮往更崇高的生活，或是所謂心靈生活的本能〔…〕以及另一個嚮往原始、狂野、野蠻的本能」[24]。當然，以上論調在某方面來說，不只是批判當時文明對自然資源的索求無度，更否定了美洲原住民，只因為他們並無像文明人一般看見野性的美好；但無論如何，由梭羅建立的荒野哲學，將受到後人不斷推波助瀾，演變為戶外活動的核心意義，而這同時也是美國思潮首度脫離田園思維的框架，邁向比以前更具吸引力的荒野地帶。

由於上述浪漫主義和國族主義漸漸發酵，於是在美國最早發展的東部城市中，有一批喜愛自然的文人和藝術家注意到森林正在快速消失，紛紛執筆提出抗議，控訴貪婪

的工廠和吞噬一切的文明——簡言之就是功利主義。對比之下，對於邊境的開拓者和多數居於鄉下的美國人而言，如何最大化利用土地和自然資源才是他們的目標，完全不會關心永續性。約莫是十九世紀中葉起，為後代保留未開發土地，建立某種保留區的呼聲漸高，就算是重視自然資源對人類用處的知識份子，如另一環境保護主義先驅馬許（George Perkins Marsh），也認同當時流行的皆伐法（clean cutting）不應用於流域的上游處，不然就會造成乾旱、洪水、山崩和負面的氣候改變[25]。一八六四年，聯邦政府將優勝美地山谷作為公園給予加州，即是一項里程碑式的成就，而八年後，世界見證了首座國家公園的誕生——黃石國家公園。

然而黃石國家公園建立的動機，並非出於社會對荒野的喜愛，而是為了防止土地遭到私有化和大肆開發，尤其是蔚為奇觀的噴泉凹地。確實以政府的角度而言，出售公有地會帶來可觀的收入，但當時支持國家公園的人宣稱該地的高冷氣候不適合農業發展、無經濟價值，這才讓國會通過法案。換言之，這一片廣大的荒野是因為一場美麗的意外才首度受到保護。其後在一八八○年代，一家鐵路公司為了在園區內開採礦產而向政府申請通行權，引發一場國會殿堂上的爭論。正方辯稱他們的鐵路不會破壞噴泉和溫泉區，而且採礦能帶來數百萬美金的收入，遠比戶外活動或保護動物來得有價值；反方的論點則從超驗論出發，指控貪婪、自私的財團正試圖毀滅令美國感到驕傲的原始風光，奪走後世從荒野中獲得啟發的權利，更何況文明的發展已經遍及國土各處，更不該破壞

僅存的原始自然環境。最終，投票的結果是申請駁回，荒野的非物質價值拿下不可思議的首勝。再之後，紐約州的阿第倫達克山脈首先因保護水資源的緣故，於一八八五年成為森林保留區，但由於山脈鄰近遊憩需求強勁且人文薈萃的都會區，留存荒野的訴求也相應高漲，於是在一八九二年的時候，又在其內建立州立公園，而合乎永久保存精神的法案則於兩年後趨於完備，是以法律保護荒野的美國首例。

雖然梭羅草創了荒野哲學，但在新英格蘭，也就是清教徒傳統根深蒂固的地區，他的聲音並未引起太大的共鳴，而對原始環境的偏好也僅存於東部主要城市的文人圈子內，所以可以說大部分的美國民眾對荒野的價值還處於無感，或是敵視的態度之中。那麼是誰打破了同溫層，捲起一陣史無前例的全國性荒野狂熱呢？這人的名字叫做約翰・繆爾。

荒野的傳教士繆爾

成千上萬個疲憊、焦躁、過度文明的人們，正在發現進入山裡就是回家，野性是必需品，而山區的公園和自然保護區不只是提供木材和灌漑之源，更是生命之源。

——約翰・繆爾

生於蘇格蘭，成長於美國威斯康辛州野外的繆爾，在他著名的照片之中，總是留著狂放不羈的大鬍子，而且他不只是現代環保運動的先驅，更是世世代代自然愛好者的傳奇人物。他總是渴望遠離城市和人群，因為唯有在大自然的懷抱中，他才能得到啟發與平靜，就連野火、地震和風暴都無法讓他心中孳生恐懼，反而抱著欣賞與學習的態度仔細觀察——這就是繆爾，不只被封為「國家公園之父」，遭遇大地震時甚至不忘讚嘆：

「好一場壯闊的地震！」*1

如果說梭羅習慣的自然環境是「小荒野」（距城區不遠的郊野地），那麼繆爾就是「大荒野」——真正罕有人踏足的深山老林、幽深峽谷和偏遠冰河。他不只擁有過人的體力和膽識，更因為在蘇格蘭受過紮實的基礎教育（搭配數量驚人的體罰）和天生的文采，成為文武雙全的自然書寫作家，令當時著名的報章雜誌趨之若鶩。雖說繆爾的論述大抵不脫前輩建立的超驗論、自然神論和浪漫主義的框架，但他那虔誠和熱情兼具的文筆卻激盪出無與倫比的感染力，吸引了全國上下不少民眾的目光。然而在讚頌荒野之餘，這位著名的蘇格蘭人同時也是傑出的博物學家。早在一八七〇年代，當時學界認為優勝美地的 U 型谷是反覆地震讓地層下陷之後的結果，但經常實地考察的繆爾則主張冰河才是塑造地形的原動力，並且在蒐集足夠的證據後證明了這一點，確立了他身為博物學家的地位。他其餘的事蹟還包括：從肯塔基州步行一千六百公里到佛羅里達州，一路只走他「所能找到最野、最多樹葉和最少人踩過的路」*2，並沿途記錄植物、躲避盜匪，

不時餐風露宿；在廣泛探索內華達州的山區之後，還成為第一批調查太平洋西北沿岸的西方探險家。以繆爾為名的紀念日、山峰、冰河、步道、營地、大學、公路、公園、荒野區域、國家紀念區更是不可勝數，足見他對美國社會無遠弗屆的影響力。

若要說到人類與荒野的關係演變，或是繆爾對現代環保運動的影響，就必須要同時提到另一位人物：平肖（Gifford Pinchot），美國林務署首任署長。當環境保護進入了政治層面，其實可以分為兩個派系：保存主義（preservationism）和保育主義（conservationism）。在上一章節中，由於是要從無法走向有法，兩個派系還能和樂融融，但基於兩方對自然資源的用與不用有著根本上的差異，最後還是不免步上相互傾軋的軌道。保存主義訴求的是人類不可更動一草一木，為高度發展的工商社會留下可供育樂的環境。；保育主義則是合理的利用自然資源，藉以造福人類文明，又稱為「明智使用」（wise use）。在故事的最初，年輕的平肖是繆爾的仰慕者，視他為人生的導師，兩人有志一同要保護他們所珍視的自然荒野環境；然而，由於平肖曾前往法國修習林業，林業的目標即是以科學化方法使森林成為取之不竭的木材來源，使他們的關係逐漸產生裂痕。稱呼原始林為「神殿」、樹木會「唱誦聖歌」的繆爾最終站在保存主義的一方，皺眉地看著昔日盟友漸行漸遠，選擇了偏重經濟和文明的道路。

此外，有別於黃石國家公園和阿第倫達克森林保留區的成立動機，繆爾從最初寫文章鼓吹建立優勝美地國家公園時就主打荒野的重要性，讓它晉升為史上第一個以荒野保

護為核心的國家公園。然而繆爾知道空有紙上的規定無濟於事，他必須要督促政府嚴格執法，杜絕可能的破壞。出於這個理由，他創立塞拉俱樂部（Sierra Club），募集更多熱中於保存荒野的夥伴——而這個俱樂部將逐漸成長茁壯，成為美國歷史最悠久、最龐大的環保組織。

但若是談及當時保存荒野的夥伴，沒有一人比得上時任總統的老羅斯福。熟知日本動漫的人，可能還記得《火影忍者》裡木葉忍者村崖壁上的歷屆火影雕像，其實靈感是來自美國的拉什摩爾山，而他正是四張面孔之一；不然也可以回想喜劇片《博物館驚魂夜》，由已故的羅賓・威廉斯所飾演的老羅斯福總統，是不是能提出睿智的見解，令人印象深刻？少年時，他在西部惡地受過荒野的磨練，培養出對原始環境的喜愛和堅毅的性情，就連擔任副總統時也熱中於狩獵和各式戶外活動——而他就是在爬山爬到一半的時候，收到現任總統遇刺過世的通報，才匆匆忙忙趕回華盛頓接任大位。一九〇三年，繆爾和老羅斯福總統在優勝美地的荒野中共度三日，此行被後世認為可能是環保史上最重要的露營之旅，因為在這趟啟發的總統立即將優勝美地山谷和蝴蝶森林（Mariposa Grove）納入國家公園之中，接受聯邦政府的管轄。除此之外，他還在任期內建立了一百五十座國家森林、五十一座聯邦鳥類保護區、四座國家獵物保護區、五座國家公園和十八座國家紀念區，涵蓋超過二億三千萬英畝的公有地，[26] 相當於約二十六個臺灣本島的大小，稱為環保總統一點也不為過。

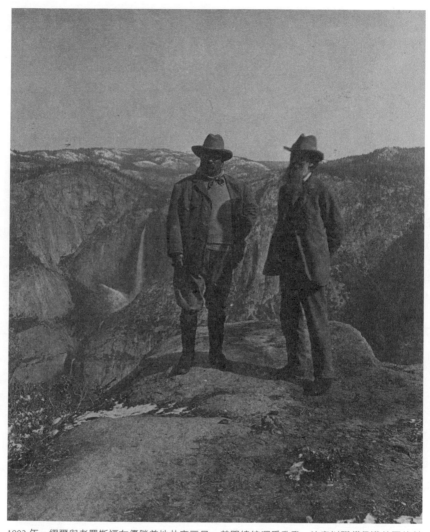

1903 年，繆爾與老羅斯福在優勝美地共度三日，其間總統深受啟發，決意以職權保護美國的荒野，被認為是史上最重要的一次露營之旅。（來源：Library of Congress）

回顧當時的時代背景，一八九〇年代的美國是農機和工業萌芽的年代，迅速增加的人口多半集中於都會區，使得都市人接近荒野的身分不再是拓荒者，而是度假觀光客。

另一方面，從二十世紀初的名著《魔鬼的叢林》（The Jungle）即可得知，當重度工業化使文明的弊病一一浮現，荒野詭譎危險的標籤也逐漸移轉到了城市之上。以往在邊境地區克服萬難謀生的拓荒者，是傳統美式文化所讚揚的對象，但人們如今意識到，如果國家沒有了荒野，拓荒精神也就失去了意義，令美國偉大的特色正面臨崩解的命運。簡言之，美國人習慣了充滿未知和開拓機會的廣大國土，如果失去這些，他們憂慮後代子孫將無法傳承荒野立國的精神。這段時期內，不只美國最早的戶外俱樂部一一成形，東有阿帕拉契山俱樂部（一八七六年成立）、西有塞拉俱樂部和「短角鹿」（Mazamas）俱樂部，民間更開始於二十世紀初推廣童子軍運動，試圖帶領下一代在戶外學習求生技能和拓荒精神，使得荒野保存的重要性越來越廣為接受。荒野的傳道士繆爾所獲得的驚人聲望，多少也有時勢造英雄的味道存在，不似前輩梭羅在世一般沒沒無聞。

最後，讓我們回到保存主義和保育主義之爭。兩者的理念歧異，在二十世紀初的優勝美地國家公園內的赫奇赫奇（Hetch Hetchy）水庫案論爭中，可說是到了針鋒相對的地步，幾乎能用一場「國家環保內戰」來形容。一個水庫，又怎麼會引發如此大的爭議呢？由於十九世紀下旬的舊金山經常面臨缺水危機，市府打算在優勝美地國家公園內興建水壩，為城市供應穩定的水源。以繆爾為首的保存主義者，自然無法接受任何大型開

發案，而擂台上另一角落站著的不是別人，正是已升任林務署長的平肖——在他眼中，保護自然資源是為了人類的福祉，水庫就算會破壞荒野，也是必要之惡。當政的老羅斯福總統左右為難之下，站在了舊金山這一邊，而眼見水庫勢在必行的繆爾，則竭力動員所有關係，發動美國史上第一場全國性的荒野保衛戰，左批支持者短視近利，右批社會的功利主義，讓原先一個區域性的議題，最後得在國家層級的聽證會上接受全民檢視。

一個保有原始風貌的峽谷到底該是人民的遊憩樂園，還是供應水資源和電力的水壩？由於荒野之友的宣傳奏效，美國社會展現了對荒野保存的可觀支持，令水庫計畫在第一回合胎死腹中，卻也讓舊金山市民完全無法理解：為何一個實實在在的地方需求，竟然會被毫不相關的他州民意否決，難道他們的用水問題就不該受到重視嗎？然而，隨著威爾遜（Woodrow Wilson）總統上任，第二回合也宣告開始。這一次，民生需求占了上風，讓法案過了國會這一關。荒野愛好者再度號召一人一信擋水庫的大型抗爭活動，意圖在參議院擋下此案，但舊金山的支持者在遊說上下了更大工夫，而且保存主義者也有一些人被認為和水壩公有化刻意唱反調，等同於讓當時的民營水資源寡頭企業有機可乘，再度占領政府和居民急需的寶貴水源，所以還是以失敗告終。在最後一個關卡，由於擁有最終否決權的總統本無保存荒野之意，於是在一九一三年批准赫奇赫奇水庫案[27]。

雖然保存主義輸掉了這場戰役，但過程中產生的巨大爭議和高曝光度，其實反倒為現代環保主義打下深厚的民意基礎，因為這是美國人首度認識到，原來荒野獲得的支持

遠比想像中還要可觀，再也不是能讓傳統功利主義者隻手遮天的議題。人們面對開發和

荒野的態度，也漸漸從拓荒者的二元價值觀，轉變成從兩好中權衡擇一的覺悟，而為荒

野發聲不遺餘力，為自然神性高歌布道的繆爾，則是順勢點燃社會意識的時代英雄。

若我們要定義繆爾的歷史定位，就不能忽略他也是以人類的遊憩需要來詮釋荒野的

價值，但毫無疑問的是這一招收得了奇效，遠比任何一草一木皆不能動的論述來得具吸

引力。繆爾相信自然的守護者是像他一樣喜歡獨力闖蕩荒野的人，於是反對任何人為開

發，但他萬萬沒想到當過多的人類蜂擁而至，也會讓荒野失去原本的魅力；高舉自然神

性的語言，則是將人類和自然的關係轉為二元對立，變成自私自利的文明和不可侵犯的

神聖自然，不只直接塑造了世人對荒野的想像，更埋下後世許多土地爭議的遠因，例如

被荒野排除在外的原住民族。

理性的荒野守護者：「生態學之父」李奧帕德

我們濫用土地，是因為我們視其為私有的商品。當我們視土地為自身屬於的共同體時，

我們或許就能開始以愛和尊重的態度使用它。

——李奧帕德

儘管繆爾的荒野哲學乃是繼承而來，但有一點見解不同於梭羅的文明和荒野論，是首見於世的創舉：「自然中並沒有『碎片』，因為一件事物的每個相對碎片，本身就是一個完整和諧的單元。」換言之，在這位迷戀荒野的博物學家眼中，人類和生態系中的每一個物種其實是處與平起平坐的位階，在另一書中有更詳細的闡述：：

人類必須受到啟迪，意識到他們是源自然的子孫。只要和荒野處於正確的關係之中，他即會發現他並非是被賦予神權，能凌駕於其他生物之上並摧毀共有遺產，而是和諧整體中不可或缺的一部分。他即會發現濫取地球的資源不只會造成失衡，最終還會導致萬物的失落和凋敝。28

然而蘇格蘭人的思想，在自己傳道口吻的著作中並未獲得充分發揮。支持者在捍衛荒野的價值時，仍跳脫不了從感性出發的框架，導致論述上經常顯得單薄，而保護赫奇赫奇峽谷的失利正是一記響亮的警鐘。荒野需要一位感性與理性兼具的擁護者，是誰呢？後世稱為「生態學之父」的李奧帕德於是站上新時代的舞台。

李奧帕德自幼對鳥類和戶外活動情有獨鍾，為了在大學畢業後延續自己的興趣，於是選擇林業做為人生志業。無巧不成書，他進入就讀的林業學術機構，正是上一章節提及的平肖家族所創。在標榜明智使用的林業機關，這位新銳致力於保護和管理野生動

物，成績斐然；但由於當時年輕的美國林務體制中尚未普遍認同森林的非物質價值，要等到一九一六年，重視遊憩的國家公園署成立後一陣子，林務署才意識到風頭都被別人給搶走了，於是決意大幅強化國有林地的遊憩功能，例如健行、露營、賞景等，給予李奧帕德一展抱負的空間。他的第一個使命，就是避免林務署為了遊憩活動而開發野地，在保持原始自然狀態的前提下供育樂的機會。於是在一九二四年，在他的敦促之下，美國林務署建立了第一個國家森林系統中的荒野區域——新墨西哥州的毒蜥國家森林。

現在讓我們暫停片刻，重新思考一個問題：**即使是提供遊憩機會，也可能會帶來開發和破壞**。例如上一章節中飽受非議的赫奇赫奇水庫，如果蓄水創造人工湖後在周邊開發道路、度假村和觀光碼頭，是不是也等同於增強了遊憩功能？假設一個步行數日可達的美麗高山湖，我們直接興建一條公路上去，建立觀光遊樂區，帶來的經濟效益豈不是更加可觀？同樣的問題，也困擾著急於保護荒野的李奧帕德，於是他提出了一個觀點：「我們如此關切保存美國的傳統，卻絲毫沒想過要保存產生它們的環境，以及讓它們可能繼續存在的有效手段之一（指保存荒野），豈不是有些離題了嗎？」[29] 換言之，美國人之所以是美國人，和先民所處的荒野環境有著不可分割的聯繫，假如國家不能為後代子孫妥善保存，那文化的傳承就會無以為繼；另一方面，人們也逐漸意識到文明力量正大幅侵蝕所剩無幾的荒野，關鍵不是在於爭論該不該保存，而是一旦消失就永遠沒有了。

然而最重要的「眾生平等」生態觀點，倒也不單只是李奧帕德的貢獻，而是一波嶄新的思潮所致。二十世紀初的植物學家貝利（Liberty Hyde Bailey）曾寫道：「所有事物皆是為人類享樂而造的想法是過於巨大的自信」[30]，而諾貝爾獎得主史懷哲則表示：「迄今所有倫理學的巨大謬誤就是，他們相信他們只需要處理人際關係〔…〕推本溯源來說，只有當生命對一個人是神聖的，不分植物、動物和他的人類同胞，而且他也致力於幫助所有需要幫助的生命之時，才符合倫理」[31]，再再顯示人類不該是猶太與基督教信仰中的萬物主宰，而只是芸芸眾生的一名成員，必須尊重其他物種的生存權利。

至於李奧帕德本人，則稱呼這樣的倫理學為「生態良知」（ecological conscience）和「土地倫理」（land ethics），透過他最具影響力的著作《沙郡年紀》（A Sand County Almanac），不斷地迴響於後世的環境保護運動和著作之中。

22　Waldo Emerson, R. (1983). *Ralph Waldo Emerson: Essays & Lectures* (J. Porte, Ed.), The Library of America. p.9

23　David Thoreau, H. (1991). *Journal* (R. Sattelmeyer, M. R. Patterson, & W. Rossi, Eds.; Vol. 3). Princeton University Press, pp. 185-186

24　David Thoreau, H. (2019). *The Maine Woods: The Writings of Henry David Thoreau* (Vol. 3) [E-book]. Project Gutenberg. https://www.gutenberg.org/files/42500/42500-h/42500-h.htm. pp. 70-71, pp. 78-79, p.282.

25　Lowenthal, D. (2000). Nature and Morality from George Perkins Marsh to the Millennium. *Journal of Historical Geography*, 26(1), 3-23. https://doi.org/10.1006/jhge.1999.0188 pp.15-19

*1　Muir, J., & Teale, E. W. (2001). The Wilderness World of John Muir (1st Mariner Books ed). Mariner Books. p. 166

*2　Muir, J., & Teale, E. W. (2001). The Wilderness World of John Muir (1st Mariner Books ed). Mariner Books. p. 76

26 Theodore Roosevelt and Conservation - Theodore Roosevelt National Park (U.S. National Park Service). (2017, November 16). National Park Service. https://www.nps.gov/thro/learn/historyculture/theodore-roosevelt-and-conservation.htm

27 Righter, R. W. (2005). The Battle over Hetch Hetchy. Oxford University Press. pp. 3-6; Mansfield, G. L. (2018). The Forbidden Water: San Francisco and Hetch Hetchy Valley. Historia, 27, 24-31. https://www.eiu.edu/historia/5Historia2018GMansfiel d.pdf

28 Wolfe, L. M. (1945). Son of the Wilderness: The Life of John Muir. A.A. Knopf. p.188

29 Leopold, A. (1925). Wilderness as a Form of Land Use. The Journal of Land & Public Utility Economics, 1(4), 398-404. doi:10.2307/3138647 p.401

30 Stempien, John A., and John Linstrom, editors. "Extrinsic and Intrinsic Views of Nature." The Liberty Hyde Bailey Gardener's Companion: Essential Writings, Cornell University Press, Ithaca; London, 2019, pp. 100-103. JSTOR, www.jstor.org/stable/10.7591/j.ctvrf89v5.30. Accessed 7 July 2021. p.102

31 Schweitzer, A., & Campion, C. T. (1933). Out of my life & thought: An autobiography. New York: Henry Holt and Co. p.188

參考資料：Nash, R. F., & Miller, C. (2014). *Wilderness and the American Mind* (Fifth). Yale University Press.

劃時代的荒野保護法

荒野，和人類與人造物充斥的地區相反，在此認定為一塊土地與生態系不受人為妨害的區域，且身處其中的人類純為一介過客。

——荒野保護法（Wilderness Act）

美國東部有一條享譽國際的阿帕拉契山徑，是全球最長的純健行小徑，全程約有三五二四公里，總共穿越十四州，從最南端喬治亞州的史賓爾山沿著阿帕拉契山脈的稜線及河谷延伸，一路到達最北端，位於緬因州的卡塔丁山（也就是震驚梭羅的那一座山）。這條簡寫為「A.T.」的山徑構想首先由區域計畫師麥凱（Benton MacKaye）提出，並於一九三七年貫通，但比起一條只能徒步行走的小徑，為何不是沿著稜線修築景觀公路、興建飯店和觀光區，豈不是能讓更多民眾遊山玩水，順道帶來觀光收入呢？事實上，要不是當時官方和民間皆有熱心人士竭力抵制開發，現在就不會有這條誕生許多電影、小說和滋養戶外文化的國際級山徑。

從十九世紀末文人墨客的浪漫情懷，到二十世紀多數人民心中最軟的一塊，荒野保

護能從一個模糊的理念化為白紙黑字的聯邦法規，除了有志之士前仆後繼的推動之外，另外一個先決條件是新大陸的土地私有化程度遠遠不及歐洲（尤其是西部），尚且保有面積相當可觀的公有地。場景若是換到歐洲，喜愛戶外的民眾要爭取的就不見得是保護荒野了，而是穿越私有地的自由通行權。此外，由於歐陸連續遭受兩次世界大戰的摧殘，使得自身難保的人們無暇顧及自然環境，不似除南北戰爭之外並無重大戰事的美國本土。

除了上述的荒野三劍客具代表性之外，二十世紀初的美國還有一號人物，在他短暫的三十八年人生中為荒野奉獻所有，其名為馬紹爾（Robert Marshall），綽號鮑伯（Bob）。在上文提到的紐約州阿第倫達克山脈荒野保護行動中，他的父親即是其中的骨幹角色，而同樣的精神也一脈單傳到了馬紹爾身上。熱愛大自然和戶外活動的他，早在二十四歲前就登上了該山脈四十六座海拔超過四千英尺的山峰，又因心中極度嚮往美國早期拓荒者所見的原始環境，所以希望徹底阻止任何形式的人為開發入侵。對他來說，訪客必須以自給自足的方式進入荒野砥礪身心，才能體現它的價值所在；另一方面，就如同李奧帕德一般，專精於林業的他影響力可不只觸及民間而已，在其服務的聯邦政府體系內，更是一位四處為荒野說情的倡議者，讓國家森林系統內的荒野區域在他的任期內獲得顯著的擴張。從一九三九年林務署頒布的「U 行政命令」（U regulations），即可發現明確限制道路、聚落和經濟開發的法規。此外，馬紹爾的貢獻

尚有持續資助和指導於一九三五年成立的荒野協會，其和上文提及的塞拉俱樂部，將共同在後世成為最不屈不撓的民間荒野保護組織。《荒野保護法》於一九六四年通過之後，首批受到保護的指定荒野區域就包括了以他命名的「鮑伯‧馬紹爾荒野區域」（Bob Marshall Wilderness），用來紀念這位偉大的環保先驅[32]。

在二十世紀初到中葉這段期間，荒野保護逐步獲得美國民間組織性的宣傳與保護，構成一股和經濟、民生使用抗衡的力量，比如道路、水力發電、伐木業、礦業等。在赫奇赫奇水壩受到批准之後，一九四〇年代又再度有水壩建案找上恐龍國家紀念區內的回聲谷公園，引發了一波極大的爭議，並在一九五〇年代達到最高潮。此時的環保組織數量和力量已遠非繆爾的年代可相比擬，塞拉俱樂部和荒野協會連袂出擊，以梭羅、繆爾、馬紹爾等人的荒野哲學為基底，輔以李奧帕德的生態觀點，發動一連串文攻勢並獲得多家主流媒體的廣泛報導，成功將一處的荒野保護議題拉上全國層級。對於保存主義者來說，如果輸掉了回聲谷，即代表著就連國家公園系統也無法發揮保護功能，以後只怕再也無法阻止各地的荒野遭到無情開發。

就如同赫奇赫奇水壩一樣，回聲谷水壩案再度成為區域對抗全國的戰場：西部居民多數支持建壩以提供穩定的水資源，其他地區的民眾則持反對立場，而後者產生的抗議聲浪極為驚人，迫使此案必須進入聽證會和參議院受到放大鏡檢視。最終，民間的荒野保護組織齊心協力，一邊利用大量宣傳吸引民眾關注，另一邊運用高超的遊說手段爭

取政客支持，成功讓政府同意不在國家公園或紀念區內興建水壩[33]。經此一役，除了無人再敢小覷支持荒野的民意力量，以荒野協會主席薩奈澤（Howard Zahniser）為首的保存主義者更是趁勝追擊，重新開始推動有明確法規定義的國家荒野保存體制，由守轉攻。他們的主要目標是堵死國家公園和林務系統內的「後門」（意即主管機關有權批准開發案），使得荒野的特性能受到最完善的保存。

由薩奈澤起草的荒野保護法從一九五七年到六四年間，共計有九場聽證會、超過六千頁的證詞、六十六次修訂[34]。之所以糾纏如此長的時間，主要原因是許多人擔憂荒野保護法將會鎖住大量自然資源，衝擊木材產業、礦業、石油業、畜牧業、林業、觀光業等，而無法促進國家和社會的福祉。保存主義者則澄清法規之所以需要定義，是為了保護現存的荒野區域，絕非無限制地擴及各地，更何況他們倡議的荒野區域只占國土極少部分，相比於人類文明占據的領域並不為過——再說，為了讓美國的子孫也能體驗先人所見的原始環境，培養並認同美國的「荒野立國」精神，於法有據是必要的手段。最終，歷經無數輪的辯論和折衝，詹森總統於一九六四年簽署法案，正式建立劃時代的國家荒野保存系統，也就是《荒野保護法》。

雖然《荒野保護法》是環境保護史上的重大里程碑，但遠遠不是荒野保護的終點。由於法案本身是和多方勢力周旋後的產物，薩奈澤的初版和最終版本實際上相去甚遠，而且為了顧及反方的擔憂，任何新增荒野區域的嘗試都會啟動冗長、繁複的行政程

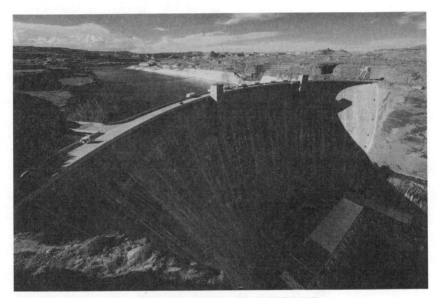

格倫峽谷大壩今照。高聳、壯觀的水壩，同時也是現代環保運動的起點。

序，也就是說荒野一旦失去堅強的民間支持，就無法再保護更多的區域。客觀來說，一九六四年是個分水嶺，但山嶺的另一邊還有著更多的挑戰和阻礙，比如說尚未指定為荒野的區域，難道就不需要守護了嗎？國家公園法規中持續存在的後門，會不會哪天就用來開發荒野了呢？

同時期大峽谷區域中的數三個水壩計畫，石橋峽谷大壩、大理石峽谷大壩、格倫峽谷大壩，就再度重演了水資源和荒野保護的角力。前兩者位於國家公園範圍內，而格倫峽谷大壩的壩址卻不在國家公園或紀念區之中，所以等到耽於回聲谷公園水壩案的環保組織猛然回首，已然木已成舟。為了對抗其餘兩個水壩，塞拉俱樂部立即發起全國性的抗議行動，而就情感層面而言，美國民眾自是難以接受大峽谷竟然也會遭逢滅頂之災，抗議信函可說是如雪片般湧入各辦公室的信箱。最後，一來因為當時的政治局勢使然（加州的激烈反彈和部分關鍵政治人物的態度）二來政府多多少少也感受到輿論壓力，於是刪去了兩個大壩計畫，讓一九五○到六○年代的世人再度見證荒野保護組織驚人的政治影響力[35]。此外，歸功於水壩建案所帶出的熱烈討論，《荒野保護法》也在流域中有了自己的搭檔——《自然與景觀河川保護法》，由國會挑選特定的河川，並禁止任何阻礙水流自由流動的開發案。

儘管荒野已經入法，但文明與荒野的明爭暗鬥將持續延燒下去。一個如美國前總統林肯所言的民有、民治、民享之國，人民意志透過政府給予的保護，也必能透過政府收

回。為何美國不能像瑞士一樣，透過纜車、山屋和各項建設載運並照顧大量訪客，而必須要建立偏袒少數健行客的荒野區域？為何一定不能像法國鄉間一樣，最大化土地的生產力，並同時兼顧生態和美學？我們要如何拿捏荒野與文明在現代社會中的天平？荒野面臨的質疑和批評，註定會像一場僵持戰，永遠都得不到令所有人都滿意的答案。然而有一點不會變：就如同光與影、善與惡、陰與陽，荒野和文明若沒有彼此，就會失去意義。著名的心理學家佛洛伊德曾在《文明及其不滿》（*Civilization and Its Discontents*）一書中表示：「我們的苦難大多可歸咎於我們稱之為文明的事物，假設我們放棄並回到原始狀態，就會快樂許多。」[36]文明到來之前，世界本無荒野，是因為人類建立了文明，脫離了自然環境，荒野才被賦予定義。文明教化培育了人類的理性，但我們卻不可能抹滅與生俱來的感性。人心中那一份自由奔放、抗拒控制的情感，在文明的壓迫與束縛之下，將不斷投射在我們嚮往的原始環境之中。荒野於人，存乎一心。

32 Glover, J. (1990). Romance, Recreation, and Wilderness: Influences on the Life and Work of Bob Marshall. Environmental History Review, 14(4), 23-39. doi:10.2307/3984812

33 Harvey, M. W. T. (2011). A Symbol of Wilderness: Echo Park and the American Conservation Movement. University of Washington Press, pp. 15-20

34 Dehler, Gregory. "Wilderness Act". Encyclopedia Britannica, 12 May. 2016, https://www.britannica.com/topic/Wilderness-Act. Accessed 19 April 2021.

35 Pearson, B. E. (2002). Still the Wild River Runs: Congress, the Sierra Club, and the Fight to Save Grand Canyon. University

of Arizona Press. p. 12-22

36 Freud, S. (1929). Civilization and Its Discontents. Chrysoma Associates Ltd. http://w3.salemstate.edu/~pglasser/Freud-Civil-Disc.pdf p.13

參考資料：Nash, R. F., & Miller, C. (2014). *Wilderness and the American Mind* (Fifth). Yale University Press.

保存之後：愛到慘死的戶外環境

人類文明重視自己的需求，遠勝於其他物種的需求，所以導致了永不停歇的開發與榨取，自然環境和生物紛紛被貼上「資源」的標籤，似乎盡可明碼標價，衡量其對人類的利用價值。發源自美國的荒野哲學以及現代環境保護運動改變了這一點，證明人類對自然環境的欣賞與喜愛，足以抗拒看似所向披靡的鏈鋸和推土機。然而欣賞和喜愛如果太強烈了，會發生什麼事？在保存主義者的思維中，有這樣一個疑問；為何我們拯救不了那些美麗但偏遠的地帶？是不是因為太少人知道，才無法促成有效的保護？如果讓更多人親身體驗，受到野性自然的洗禮，是否就能增加更多的荒野區域呢？

眾所皆知，美國在第二次世界大戰之後迎來了嬰兒潮，導致美國社會在一九六○年代的平均年齡非常年輕，形成一股稱為「反文化」（counterculture）的社會風潮。以受過教育的大學生為主體，由於他們並未像父母輩一樣經歷過經濟大蕭條和世界大戰，所以不甚認同科技文明所帶來的安全感。換言之，以往象徵進步的都市化、工業化和世界大戰，已不再是人類福祉的推手，而是居於反面的破壞者。正因如此，對於傳統價值觀的不信任感，逐漸轉化為對自然野地的喜愛，那兒沒有工商社會朝九晚五的單調與壓力，顯得單純、

可愛且令人快樂。

美國的環境保護主義（environmentalism）差不多在此一時期萌芽，相信大家一定對《寂靜的春天》一書不會感到陌生。這本出版於一九六二年的書由海洋生物學家瑞秋‧卡森撰寫，直指化學殺蟲劑對生態所造成的巨大破壞，不只獲得全美上下的巨大迴響，更迫使政府不得不正視以往無人在意的環保議題。突然之間，人們開始意識到自然環境並非能無止境地吸收傷害，整體生態系的健康最終會決定人類是否能夠存活下去──一九七〇年的第一個「地球日」，即代表環保運動已不再屬於小眾，而是擁有廣泛支持的公共議題。著名的美國環保作家艾比（Edward Abbey）即宣稱：「荒野是人類心靈的必需品，不是奢侈品，對我們的生命就像水和麵包一般不可或缺。一個文明若是摧毀了碩果僅存的野性、原始和稀缺之物，就是在切斷他和發祥地的連結，背叛了文明自身的原則。」*確實就像李奧帕德的想法一般，生態學成為荒野最強而有力的支柱，促使更多公民投身保護環境的行列，而反文化運動的推波助瀾，也讓原始環境益發成為遊憩活動的熱門目的地。

從「人類中心主義」（anthropocentrism）到「生態中心主義」（biocentrism）的典範轉移，大約就自《荒野保護法》產生的一九六〇年代勃發，並於其後逐漸成為影響管理機關決策的洶湧潮流。這其中的代表性範例之一，便是舉世矚目的一九九四至一九九五年黃石國家公園灰狼復育計畫。美國十九世紀的高速農業擴張大幅減少了獵物的棲

地，迫使狼群將目標轉向人類畜養的動物，成為人們眼中除之而後快的害獸。黃石國家公園雖是世界上第一個國家公園，卻由於狼群的社會觀感不佳，在成立後即執行掠食者移除計畫，到一九四○年代時已鮮少有狼群的目擊報告。等到荒野保護和環境保護運動風起雲湧的一九六○─七○年代到來，國家公園署的野生動物管理政策也隨之改變，並於一九七三年通過《瀕危物種保護法》，而後續的措施之一正是將灰狼列位其中，展開漫長的復育行動。一九九四年，國家公園釋出引進灰狼的環評報告，獲得超過十六萬的公眾評論（當時是所有聯邦提案中的最高紀錄），並於該年年底正式將捕捉自加拿大的灰狼族群移至園區之內，重新成為生態圈的一員。[37]

另一方面，若是觀察美國國家公園歷年的遊憩使用數據，首度突破一億的年份是一九六三年，雖然不能就此肯定和隔年通過的《荒野保護法》有直接因果關係，但仍可合理推測在法案廣受報導和討論的那些年，應是使野外環境博取了不少知名度。爾後這個數字只增不減，到了二○一五年突破三億大關，直至全球新冠肺炎疫情爆發的二○二○年才見顯著減少。另一統計顯示自一九八○年代至千禧年間，單日健行和多日健行的參與率分別提升了一九四％和一八二％，而一九九九到二○○九年的法定荒野區域自一九六五到九四年間的造訪次數翻了將近六倍之多，受到政府保護的自然環境益發受到大眾喜愛，這卻帶來了不同於以往的新問題：比起大規模利用自然資源和破壞荒野原貌，與開發建設毫無關聯的戶外活各項數據再再顯示，受到政府保護的自然環境益發受到大眾喜愛，這卻帶來了不同於以往的新問題：比起大規模利用自然資源和破壞荒野原貌，與開發建設毫無關聯的戶外活[38]。

動愛好者，卻反而成為環境劣化的主要來源。舉凡重複踩踏造成的表土流失、毫無節制的砍樹生營火、驚擾野生動物、亂丟垃圾、失控的排遺地雷區、過度擁擠和不同使用族群之間的衝突，都是令管理單位困擾不已的難題，尤其是人滿為患的常態化現象，更是使理應提供體驗孤寂感的荒野，喪失了為人民設立的初衷。

除了成熟的荒野哲學以及人口自然成長之外，由新科技引領的裝備、交通、資訊鐵三角，同樣是導致戶外活動巨幅成長的原因。在二十世紀初期，古早年代的帳篷皆以厚重的帆布製作，睡眠要仰賴收納體積龐大的羊毛鋪蓋，食物則裝填於金屬製的罐頭之中，讓重量是如此的驚人，以致於利用獸力運輸絲毫不足為奇。後來二次世界大戰帶來的新發明，例如塑膠、尼龍、鋁金屬、泡棉、冷凍乾燥的保久食品、新式保暖衣物，使得戶外裝備重量大幅減輕，再加上一九七〇年代宛如雨後春筍一樣冒出的各式戶外品牌，讓一般人也能從事數日的健行活動。另一方面，對二十世紀初期的戶外人而言，受限於狀況差的鄉間土路和交通工具（鐵路為主），一趟單純的健行也可能花上數週，若非有閒的中高產階級恐難以承擔；然而隨著公路鋪設完善、私家車的興起、航空業的發展，一趟前往國家公園和荒野區域的行程可以壓縮到僅需數日。至於資訊革命，尤其是網路時代來臨後，幾乎是徹底揭去了荒野神祕的面紗。早期的戶外人士幾乎都懂得如何使用地圖、指北針等工具自我定位（不然就是雇用原住民帶路），如欲撰寫一本嚮導書更需要長時間的調查，然而隨著資訊的累積速度越來越快、傳播的管道

越來越多元，前人窮其一生探索記錄完成的野外區域，皆化為架上的口袋嚮導書、網路上的互動式地圖和詳盡觀光資訊。就算不願意自行規畫行程，人們也能透過包到好的商業嚮導服務，以輕鬆的方式享受戶外活動的樂趣。

早年的荒野區域由於門可羅雀，管理單位幾乎不需要做任何事情，再加上保存主義者一貫的遊憩價值論，如果限制進入的人數，豈不是違背了設立荒野的根本目的？

雖然馬紹爾早在一九三〇年代即於《一個美國林業的國家計畫》（*A National Plan for American Forestry*）中提出荒野遭到過度使用的可能性，以及教育訪客荒野倫理的需要，但真正的管理作為要等到一九五〇─六〇年代，也就是戶外活動大行其道之時，才實際進入政府的議程中。大家熟悉的「承載量」（carrying capacity）就是解決方法之一，其下還分為生態承載量（biological capacity）、環境承載量（physical capacity）、心理承載量（psychological capacity）三個分類。生態承載量指的是動植物對戶外遊憩活動的承受度，比如說一條溪裡的魚類被釣光、一片高山草原被踩成荒漠、為人類尿液痴狂的山羊，皆是過度影響生態的範例；環境承載量著重的是遊憩活動對環境的物理影響，比如說重複踩踏可能會引致表土侵蝕作用，降雨時就成為持續向下沖刷的排水溝，最後逼得行人不得不繞道而行；至於心理承載量講究的則是人彼此之間的容忍度，簡言之，即是探討我們在野地碰到其他人的頻率和數量，到達何等程度才會令人不適。這是相當主觀的議題，畢竟每個人對擁擠的感受不盡相同，然而卻有一個大家都能同意的前提：

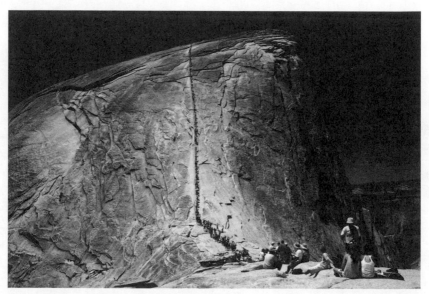

在最初的設想中，美國優勝美地國家公園擁有荒野的性格，但近年要透過索道登上半穹頂（Half Dome）卻容易碰到可觀的人潮。人們越來越喜歡自然，愛好戶外活動，卻成為了一道新時代的難題。（來源：Wikimedia Commons）

假如荒野區域擠了太多人，就失去了荒野的意義。39

承載量的發明與應用，對於荒野與人類的關係也有著指標性的意義——舉例來說，設立生態承載量，就是承認其他物種的生存權和生活權，即代表人類必須自我設限，才能避免干擾大自然的正常運行。換言之，國家公園或是荒野並不屬於人民，而是屬於大自然和喜愛自然狀態不受侵害的人民。在這個新的思考框架底下，由於荒野區域只占了國土的少數區域，政府不應為了迎合大眾遊憩需求而浮濫地建設道路、山屋、旅館、度假村和纜車等設施，反倒要尊重喜愛荒野者的少數權利以及其他物種的生存權利。除此之外，就如歷史上有名的探險家、拓荒者所見的原始環境，荒野之所以要維持荒野的原貌，另一理由是確保後世也能透過相同的景物，獲得可與先行者媲美的第一手體驗，所以管理單位會視情況限制或禁止商業服務帶領大眾進入荒野區域。若是再搭配上述的承載量，就會得出配額體制，意即明確區分商業和非商業使用的額度，鼓勵人們獨立探索荒野之美之餘，也避免強勢且供不應求的商業服務占據多數的名額，損及荒野愛好者的權益——現今大峽谷國家公園內實施的科羅拉多州河川管理計畫，以及阿拉斯加州的迪納利國家公園和保留區等地皆有如此的配額制度。

但換個角度來思考，即使商業服務皆受到良好的管理，而非商業的申請者其實並沒有妥善對待環境的觀念與覺悟，那又該如何是好？考量到熱門荒野區域僧多粥少的現狀，未來管理單位或可能推出針對非商業使用的資格審查制度，以避免環境受到不必

要的衝擊。說來悲哀，荒野原先從不需管理的無人之境，演變成受政府積極控管的遊憩勝地，本身就是個巨大的反諷。步道工程、山屋、例行巡邏、搜救任務、商業服務這類因人數增多而生的需求，以及抽籤制、配額制、承載量、排隊遞補名單、定型化行程、指定步道和營地等管理措施，反而剝奪了荒野區域應有的神祕與未知，並蔓延至全球各地——尤其是位於荒野核心地帶的高山地區，例如喜馬拉雅山脈的聖母峰、安地斯山脈的阿空加瓜山、非洲的吉利馬札羅山或是馬來西亞的京納巴魯山（又稱神山），皆因為國際遊憩活動的需求屢創新高，難逃如出一轍的發展歷程。

每逢旺季，熱門的戶外景區別說是踏上步道，連停車位也是一位難求，而我們還要在公路上塞幾個小時才進得去停車場。不只遊憩區的垃圾桶和廁所皆塞得滿滿，即便是荒野區域也難逃人潮的殘害，比如說位於華盛頓州的高山湖泊荒野，在二○二○年八月出現單日九九九人次的紀錄，清理善後志願者們更是掩埋了兩百堆糞便和衛生紙[40]。疫情造成的戶外暴潮，使得這類現象在全球屢見不鮮，不只考驗政府的應變能力，更證明了如今的荒野若是缺乏管理作為，只能邁向被愛到慘死的唯一命運。

＊ Abbey, E. (1990). Desert Solitaire. Touchstone. p.169
37 *Wolf Restoration - Yellowstone National Park (U.S. National Park Service)*. (2020, May 21). National Park Service. https://www.nps.gov/yell/learn/nature/wolf-restoration.htm

38 *Visitation Numbers (U.S. National Park Service)*. (2021, February 25). National Park Service. https://www.nps.gov/aboutus/visitation-numbers.htm; *Wilderness Connect*. (n.d.). Wilderness Connect. Retrieved April 22, 2021, from https://wilderness.net/learn-about-wilderness/threats/overuse.php

39 Wagar, J. (1974). Recreational Carrying Capacity Reconsidered. Journal of Forestry, 72, 274-278.

40 Stinchcombe, C. (2020, August 19). *Washington park employees and volunteers grapple with people flocking outdoors amid COVID-19*. The Seattle Times. https://bit.ly/3wyVewG

參考資料：Nash, R. F., & Miller, C. (2014). *Wilderness and the American Mind* (Fifth). Yale University Press.

4 風靡世界的登山競賽

4-1
探究登山運動的本質和起源

「世上只有三種運動：鬥牛、賽車和登山；其餘的都只是遊戲而已。」

——美國作家暨鬥牛士康拉德（Barnaby Conrad）

自古以來，高聳的山岳在人類心目中有著永恆不滅的形象，也和不同宗教的宇宙觀有著千絲萬縷的連結。西方的猶太與基督教信仰中，山區既是威脅潛伏、不適人居的不毛之地，卻也是上帝和先知溝通的窗口，顯示山岳同時具備自然和超自然的力量，不只是荒野和神聖兩種概念，更同時是地理和心靈交融相會之所。然而，經過人類辛勤不輟的開發、測量和製圖，就如同上一篇章所陳述的荒野演進歷史，如今地表上幾無殘存的神祕感可言，荒野地帶對於現代人來說也不再是無邊無際的未知之境，而是激發鄉愁、

同情和愧疚的來源。

由西方人引領的現代登山運動，以十八世紀的法國東部霞慕尼為起點，擴張於十九世紀世界各大山脈的登頂熱潮（尤其是喜馬拉雅山脈），成熟於二十世紀理想攀登風格的確立，和開闢新路線的艱鉅挑戰。但「運動」這個字眼用在登山之上，本身即是一件弔詭的事情。就像奧林匹克運動會一樣，運動項目理應會有規則和賽制，並含有高度競爭的性質；然而登山卻又不能是一項競技運動，因為山岳環境的客觀變數太多，不可能成為公平競爭的場地，更何況這項運動本身即伴隨著死亡和受傷的高風險，如果再讓登山者彼此較量、追逐速度，對於任何人來說都是不負責任的行為。正確來說，登山是一項運動，但注重的是過程中的收穫和克服難關所帶來的樂趣，舉凡促進健康、鍛鍊身體、磨練毅力、欣賞壯麗的自然美景、登山技能的增進與熟練等，皆能產生個人層面的滿足感，而不是為了取得凌駕他人的優越感──至少就理論層面是如此。

「運動」一詞的另一面向，即表示著登山者的動機是自身想登山的欲望。在山岳信仰盛行之地，人們會登上頂峰豎立祭壇之類的建物，以表達對神祇的崇敬，比如說日本第五高峰，名列百名山的槍岳（三一八〇公尺）的首登者是播隆上人，但他的動機卻不是想成為登頂的第一人，而是為了實踐修驗道（Shugendō）的精神，透過勞累身體來感受大自然的靈力 41。前面章節提及的馬其頓國王菲力浦五世，他之所以於西元前一八〇年登上希繆斯山，也被懷疑是為了勘查一條能入侵鄰國的路線。一四九二年，法王

查爾斯八世命其內侍兼軍事工程師德維爾（Antoine de Ville）登上四圍壁立的艾吉耶山（Mont Aiguille），而他也成功運用繩索和梯子完成首攀，是登山史上最早的紀錄，[42] 但畢竟是奉王命而登，冒險犯難實非出於本願。其他的還有為國家測量地形、高度、製作地圖的官派隊伍，以及十八世紀時為了實地收集資料的博物學者，大致上來說並非為了登山而登山，故是否屬於登山運動的一部分尚有可議之處。

那麼為何西方人會對山產生興趣？追本溯源，是十八世紀末的工業化浪潮和浪漫主義使得人們開始欣賞自然，但另一個因素是當時貴族子弟間流行的「壯遊」（Grand Tour），由於起點通常在阿爾卑斯山以北，終點則在義大利的羅馬、那不勒斯等富含古典文化的主要城市，導致行程必須要穿越山區。多虧了這群樂於提筆書寫經歷的人們（大多來自英國），使得原先遭到普遍嫌惡的崇山峻嶺，獲得美學上的肯定，如政治家柏克（Edmund Burke）所言：在陰影和黑暗之中，恐懼和顫抖之間，洞穴和裂隙之內，懸崖邊緣之上方能發現壯美。[43] 另一方面，浪漫主義和高山激發的壯美也可說是一對黃金搭檔，因為「一個人無法立於高聳的山巔，而不體驗到觸動心弦最深處的感受」[44]，一趟山之旅即是一趟心之旅，而這種論調深深打動了維多利亞時期的英國人。

身為工業革命的創始國，彼時大英帝國之富強舉世無雙，又不似同期的歐洲各國正受一八四八年「民族之春」（Spring of Nations）革命所擾，部分中高產階級擁有足夠的時間與資源來追求山巔的壯美，而曝露於越高的風險、攀登越困難的山峰，就

越能滿足帝國主義的自豪感，和證明自己的膽識和價值，正如作家麥克法倫（Robert Macfarlane）的評論：「中產階級需要一道通往危險的活門，讓他們在養尊處優的城市生活中累積的過剩精力有個地方可以釋放，而阿爾卑斯山正是個這樣的地方，那裡有程度不一的各式冒險，每個人都能找到自己所需。」* 更有趣的是，隨著越來越多登山者前仆後繼挑戰高峰，山難和死傷的數量持續攀升，卻絲毫無損山岳散發出的魅力，反而使登山運動益發顯得超群絕倫。追求「自由」的特質也是在此時期深深植入登山運動之中，從英國登山俱樂部的自由登山宣言即可窺見一二：

我們相信，只要以負責任的方式攀登山岳和崖壁，自由是一項基本權利。然而，我們也接受從事這項活動會遭遇意外和其他災難，而且時常發生在救援不易的偏遠地區，因此當有狀況發生，我們不應期待他人會置死生、福祉於度外前往救援。若是有明確的生態或人道理由，我們也應該對限制措施有心理準備。

登山者和攀登者必須為他們個人的安全，及同行者（例如協作員）的安全負責。在從事冒險活動的區域，我們也必須尊重地方社群的文化和自然環境──只留下最少的痕跡。

倘若我們遵守了這些原則，無論是因政治因素、環境因素或安全因素，無論看起來多麼的合理，登山活動都不該受到任何限制。[45]

但登山先驅注重探索未知、挑戰自我的特性，卻也給這項運動帶來了局限性，最好的例子就是一座山一旦被某人首度登上去了，就會失去吸引力，讓攀登社群的目光轉向其他尚未有人踏足的山峰。誠如著名科幻影集《星艦迷航記》中的名言：「勇踏前人未至之境」（To boldly go where no man has gone before），古典登山運動的另一面，即潛藏著不可忽視的競爭精神，尤其是當帝國主義、國族主義在其背後推動時，更是將登山運動大幅競賽化。對於社會大眾來說，只有首登者名字最為響亮，但很少人會記得第二位登頂的是誰。其實同樣的道理也可以用在現代的體育賽事之上，大家多半只會記得冠軍隊伍或拿到最有價值球員殊榮的運動員，其餘的則無人聞問，正是人性的一種展現。

如今，我們遊覽世界登山史，宛如進入一座巨大碑林，榮耀和死亡、英勇與驕妄、明智及愚蠢的故事跨越世代彼此交錯，可歌可泣，也使人感嘆：登山運動上累積的成就如此可觀，世界各大名峰無一不被人攀上過，甚至各種不同的路線組合皆有先例可循，究竟還剩下多少的未知和神祕？即便國際上的菁英登山者偶傳佳作，但論其頻率和受矚目的程度，可說是遠遠不能和過往相比。舊時由國家和協會推動的遠征行程，重在為國族爭光、締造新紀錄，但一九九〇年代起，也逐漸被高度商業化的國際隊伍取代，行走於一成不變的傳統路線上；有志挑戰極限者，則必須費心創下驚人藝業和積極自我宣傳，設法成為受企業贊助的運動員，否則資金上將難以為繼。古典登山運動的困局已成，

無論未來局勢如何發展，將不可能重演當年榮景。

41 Nakata, M. (2004). Junrei Tozan (pilgrimage Mountaineering): Mountaineering of Middle Aged People in Japan. University of California, Davis. p.2

42 Contribution, G. (2021, January 12). *Reaching for the Heavens: The History of Mountaineering*. History Cooperative. https://historycooperative.org/the-history-of-mountaineering/

43 Schama, S. (1996). *Landscape And Memory* (Vintage ed.). Vintage. p.450

44 Tyler, H. J. (2013). *Mountain adventures in various parts of the world*. Book on Demand Ltd. p.2

* MacFarlane, Robert（2019）。《心向群山：人類如何從畏懼高山，走到迷戀登山》。（林建興譯）。新北市：大家。頁127。

45 Butterworth, A. (2021, February 17). *Freedom of Access*. Alpine Club. http://www.alpine-club.org.uk/17-articles/768-freedom-of-access

一部登山史，半部山難史

如果說世界登山史就是半部山難史，絕對言之成理，因為比起成功登頂、全身而退的紀錄，山難中戲劇化的過程，以及登山者展現的人性和意志力，所發揮的宣傳效力更勝於前者，譬如《聖母峰之死》即長居登山暢銷書籍前茅，甚至還被改編成了好萊塢電影。但若論及登山史上最知名的兩起山難，莫過於一八六五年的馬特洪峰山難和一九二四年的聖母峰山難，其影響力可說直接型塑了整個西方對登山運動的想像。

登山史的起源可以回溯至一七六〇年的法國霞慕尼。當時來自日內瓦的年輕博物學家索緒爾（Horace Bénédict de Saussure），為採集植物樣本而首度到訪霞慕尼所在的谷地。行程之中，歐洲第一高峰白朗峰的高聳山勢使他深深著迷，於是決定自己要不就是親自登頂，要不就是要和登頂有關──然後他選擇了後者，也就是發布登頂懸賞。果然重賞之下必有勇夫，一七八六年，當地醫師帕卡德（Michel-Gabriel Paccard）和他的協作員巴爾馬特（Jacques Balmat）首登白朗峰（索緒爾本人則於隔年登上），締造歷史之餘，也激發了歐洲人探索群山的興趣。但純以登山運動而言，維多利亞時期的英國人才是其中翹楚，一八二三年霞慕尼嚮導公司的成立，很大一部分也要歸功於絡繹不絕的

英國訪客。但要特別注意的是，索敘爾身為學者，是因為科學方面的興趣而欲登上白朗峰，並非是為了休閒娛樂，所以不能算是「純登山」[46]。

維多利亞時期（一八三七—一九〇七）的英國，受惠於工業革命所帶來的新技術和財富，是中產階級崛起的年代，思潮方面則與啟蒙時代的理性主義漸行漸遠，轉向浪漫主義的懷抱，進而使得田園和荒野狀態的大自然逐漸受到青睞，熱愛散步和山域健行的詩人華茲華斯（William Wordsworth）和柯立芝（Samuel Taylor Coleridge）皆是這個時期的代表人物。然而，另一群口味更重的英國同胞，將目光拋向了阿爾卑斯的群峰，從一八五四年英國人首登威特峰（Wetterhörner），至一八六五年登山家溫珀（Edward Whymper）和哈德森（Charles Hudson）領軍的馬特洪峰首登，史稱「登山的黃金時代」。此外，英國人為了聯繫登山者，以及透過文學、科學、藝術瞭解山岳，於一八五七年的倫敦創立了世界第一個登山俱樂部（Alpine Club），最大特色是會員清一色由知識份子和上流社會成員所組成，而且因為登山方面的功績過人而自命不凡。有別於學術取向的登山，大多數英國登山者幾乎只對登山本身有興趣而已，意即山域的風景、科學、歷史、人文等並不受重視，唯有克服障礙的過程，以及冰封的絕頂（沒人來過更好），才是他們眼中唯一目標。真正左手執筆，右手握登山長杖或冰斧的兩棲動物，如作家史蒂芬（Leslie Stephen）、諾伊斯（Wilfrid Noyce）等，雖然廣受大眾的尊敬，畢竟不是登山界的主流。

但我們若是探討黃金時代的成因，其實有個先決條件：因為當時的阿爾卑斯山脈還充斥著所謂的「處女峰」（virgin peak），意即從未有人登上的山峰，給了菁英登山者清晰的目標，並在這個時期內登上了全部的主要山峰。但是「處女」、「征服」這類洋溢男性睪固酮的詞彙，也反映了近代登山精神裡根深蒂固的帝國主義心態：一座處女峰被征服之後，就要換另一座作為目標，如此反覆循環不止。世界上未曾有人到過的醒目山峰畢竟數量有限，如果唯有首登者留其名，那又怎麼可能不勾起登山者之間的競爭心態呢？

一八六五年：馬特洪峰的死亡山難

高度四四七八公尺的馬特洪峰坐落於瑞士和義大利的國界上，由於宛如金字塔一般近乎對稱的奇偉山勢、垂直的冰雪岩壁和極高的技術難度，不只是歐陸高度名列前茅的山峰之一，更由於其他的主要山峰俱已被人登上，於是在當時成為歐洲登山競賽的中心點。馬特洪峰環境是如此惡劣，十九世紀時還有人相信惡魔就住在近頂的位置，會朝底下的山谷丟擲石塊呢。

英國登山者溫珀生於木雕師家庭，一八六〇年為了繪製客戶委託的高山風景畫前

往阿爾卑斯山區，卻意外地開啟對登山的無窮興趣。累積數年的經驗之後，他與當時著名的另一愛爾蘭登山者兼物理學家廷德爾（John Tyndall）陷入一場誰能先登上馬特洪峰的比賽，雖然先前已有七次鎩羽而歸的紀錄，溫珀在一八六五年七月十四日和六名夥伴成功從瑞士一側率先攀上峰頂，只比義大利一側的另一支隊伍早三天。然而在回程路上，一位隊員不慎滑倒，撞上了前方的人，又連帶拉扯到前方的兩位隊友，處於後方的溫珀回憶道：

老彼得和我盡量在石塊上穩住位置：我們兩人之間的繩索繃緊，渾如一體般地感受到下方傳上來的拉力。我們抵擋住了；但繩索在陶格瓦爾德和道格拉斯勳爵之間斷裂。在短暫的時間內，我們目睹我們不幸的夥伴仰天滑落，竭力揮舞著雙手嘗試自救；然後他們一個一個消失，摔到底下馬特洪冰川上一道一道的懸崖，將近有四千英尺（約一二一九公尺）的高度。當繩索斷裂的那一刻起，就不再可能幫助他們了[47]。

親眼目睹隊友墜落而亡的衝擊，不只是溫珀一輩子的夢魘，也成為當時歐陸媒體的頭號話題，引發極大的討論和爭議。由於死亡名單中不只有來自英國的仕紳，更有道格拉斯勳爵這位貴族，令當時許多英國民眾齊聲撻伐登山者和登山運動，認為這樣的死亡太過浪費，就連英國女王伊莉莎白一世都想過是否該立法禁止登山。然而，負面宣傳的

效力卻好得令人訝異，阿爾卑斯山脈的遊客變得更多了，其中不少人還專程去馬特洪峰

「朝聖」。至於身為爭議主角之一的溫珀，雖然躍升國家名流，卻變得孤僻和難以捉摸，

最後獨自於霞慕尼的房間淒涼離世[48]。

即便是山難發生的六十多年後，這件著名的山難仍在世人心中占有一席之地，啟發

了一九二八年的無聲電影《馬特洪峰的奮鬥》（Struggle for the Matterhorn），並在十年

後重製為《挑戰》（The Challenge）。但或許在眾多受山難啟發的藝術作品中，法國畫

家多利（Gustave Doré）的石版畫才是奠定這起山難江湖地位的作品。比起浪漫主義風

格畫作中人類相對於風景之下的渺小，他描繪山難的石版畫將四位受難的登山者放大，

捕捉繩索斷裂時永恆靜止的瞬間，完美刻劃出登山運動生死一線間的特質，令觀者久久

難以忘懷。

另一方面，十九世紀末，阿爾卑斯山脈已經剩下沒幾座未登峰，迫使登山者將注意

力轉到兩個嶄新的領域：冰攀（ice climbing）和阿爾卑斯山脈以外的未登峰。艾肯斯坦

（Oscar Eckenstein）於一九〇八年發明冰爪，使登山者免於劈砍冰階的辛勞之外，搭配

單手即可操作的冰斧（相較於老式的巨大笨重版本）則使得冰攀終於成為可能。冰攀技

術的發展，也為登山運動注入一股激情和活力，因為原先看似不可能征服的垂直冰雪岩

混合岩壁，突然間變成新世代登山者探索未知的前沿。如果說以前是首登者留其名，那

麼在這個新的時代，首先在垂直的山壁上開拓新路線的人，甚至是完成承受更大風險的

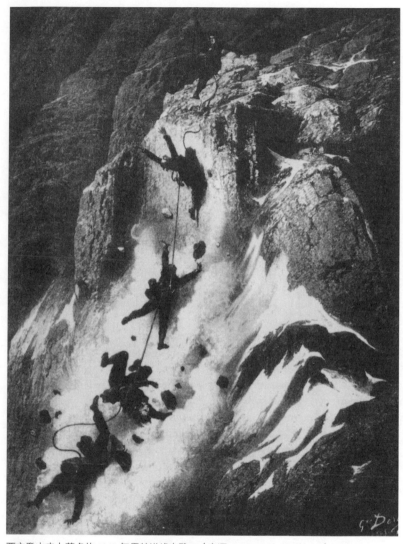

西方登山史上著名的 1865 年馬特洪峰山難。（來源：Wikimedia Commons）

獨攀挑戰，也能同樣戴上榮耀的桂冠，沐浴於世人和攀登社群的讚譽之中。一九三〇年代最受渴望的登山成就之一，正是歐洲六大北壁的首登，尤其是有「阿爾卑斯山脈最後難題」之稱的艾格峰（Eiger）北壁。

在世界轉移焦點到喜馬拉雅山脈之前，登山運動和帝國主義、殖民主義緊密結合，向世界其他的主要山脈拓展。探險家和登山者深入非洲大陸，和熱帶疾病、茂密灌叢、兇猛的野生動物和原住民對抗，接連登上非洲第一高峰，五八九五公尺的吉力馬札羅山、五一九九公尺的肯亞峰和四〇四〇公尺的喀麥隆峰。然而比起浪漫主義氣息彌漫的阿爾卑斯山脈，攻克「黑暗大陸」上的未登峰，對於白種人的帝國主義來說，比如說大英帝國、義大利王國、德意志帝國等，有其他的意義——從制高點確認自身統治的合法性。在各地原住民的信仰中，生活領域可見範圍中聳立的高峰皆是神靈棲身之所，但西方的科學家、探險家和傳教士卻為展現他們的優越，奉產自啟蒙時代的理性思維之名，漠視地方的傳統文化和信仰，貶為迷信。相似的首登熱潮，也發生在南美洲的安地斯山脈、北美洲的洛磯山脈、西亞邊境的高加索山脈等，最後才抵達喜馬拉雅山脈。

一九二四年：聖母峰與馬洛里

至於登山史上曾令舉國同悲的山難，事發地點並不是在阿爾卑斯山脈，而是遠在尼泊爾的喜馬拉雅山脈。其中最受矚目的登山者不是別人，正是鼎鼎大名的探險家馬洛里（George Herbert Leigh Mallory）。在那個年代，人類尚未成功登上任何一座超過八千公尺的山峰。

用現代流行語描述的話，大英帝國的驕傲，也是留下千古名言「因為山在那兒」的馬洛里，是當之無愧的全民偶像、登山界男神。出身上層社會的他，不只高大俊帥、幽默風趣、謙恭有禮，在艱鉅的聖母峰遠征任務中『展現勇者無懼的風範，甚至還在劍橋大學兼課教書，是一位無懈可擊、文武雙全的英倫紳士。然而這樣集萬千寵愛於一身的登山家，卻不幸在一九二四年聖母峰的雪坡上和夥伴厄凡（Andrew Irvine）一去不復返，死訊震驚全國，甚至連英王喬治五世和英國首相都聯袂出席了他們的公開追悼會。

即使放在現今的世界來說，攀登高達八八四八公尺的聖母峰仍是不可輕忽的挑戰。

人若處在八千公尺以上的「死亡地帶」，身體吸入的氧氣分壓大約只有平地的三十％，光是簡單的運動都會讓人喘不過氣來；為了讓登山者的身體能夠逐步適應高度，英國遠征隊將攀登行程分為多個階段來進行，意即沿著登山路線建立一系列的營地，並執行往

史上從未有登山者像他們一樣，獲得如此盛大的社會關注。

復的運補任務，確保登山者在轉移陣地後也擁有足夠的補給。英國人將最後第六營設在靠近峰頂的位置，盡可能地減少登頂日所需的距離，並安排了多組兩人小隊來嘗試。前兩次攻頂因天氣、疲勞、疾病等因素無功而返，但馬洛里堅持要嘗試第三次，於是和厄凡搭檔再度出發。

另一位於較低營地的遠征隊成員兼地理學家歐戴爾（Noel Odell），是最後望見兩人身影的目擊者，他回憶道：

周圍的視野突然打開了，通向峰頂的稜線和聖母峰本尊躍然眼前。在稜線上一塊石階之下的雪脊，我注意到一個小黑點；黑點移動了。另一個黑點也變得清晰起來，隨即攀上雪脊加入前者的行列。第一個黑點接近巨大的台階，很快地攀上了頂端；第二個亦同。然後這個令人著迷的場面消失，再度陷入雲霧籠罩[49]。

那也是馬洛里和厄凡最後的身影，而上面這段描述，也成為登山史上最戲劇化的一刻。兩人微不足道的黑點象徵人人類的渺小，宏闊山峰的背景代表任務的艱難，天氣驟變則永恆地埋葬了他們未知的命運──每個滿足浪漫主義想像的要素都到齊了。隨著兩人不幸犧牲的新聞傳回故土，霎時英國上下無一不為之動容，紛紛讚譽馬洛里和厄凡是殉難的國家英雄。登山俱樂部也隨即開始組織下一波的遠征隊，矢志要完成這個未竟之

志；更何況在一九三一年，強悍的德國人也加入首登八千公尺山峰的登山競賽，目標放在干城章嘉峰。雖然最後功敗垂成，但此舉已令統治登山圈將近一世紀的英國登山者如坐針氈，恨不得早點得到尼泊爾政府的攀登許可，以免他國搶先一步奪走這事關國家顏面的成就。

雖然質疑登山運動意義的聲音一直都在，登頂聖母峰對人類社會亦少有實際功用，但馬洛里展現的大無畏精神，使他成為了一位傳奇人物。西方文化對個人主義的尊崇，讓人們普遍欣賞為完成目標而展現出的勇氣、膽識和決心，才讓一九二四年的聖母峰成為英雄殉難的封神榜，而不是浪擲生命的亂葬崗。「生命就是要活出來的」，把握當下、採取行動、無懼危險，也許就是登山運動最引人入勝的地方。

──

參考資料：Dora, D.V. (2016). Mountain: Nature and Culture (Earth). Reaktion Books.

46 Braham, T. (2013). When the Alps Cast Their Spell: Mountaineers of the Alpine Golden Age. Neil Wilson Pub Ltd. pp.7-8

47 Whymper, Edward (1866). H. B. George (ed.). The Alpine Journal. Alpine Club. p.151

48 Times, T. N. Y. (1964, December 6). They Did the Impossible, and Then—. The New York Times. https://www.nytimes.com/1964/12/06/archives/they-did-the-impossible-and-then.html

49 Mallory and Irvine. (n.d.). Mount Everest The British Story. Retrieved May 4, 2021, from https://web.archive.org/web/20130814200520/http://www.everest1953.co.uk/mallory–irvine.html

4-3

西方登山文化的轉變

在國族主義的推波助瀾下，為昂貴的遠征行程募款雖然不易，但也絕非不可能的任務。在接下來的三十多年，各國將陸續派出遠征隊伍，其中聖母峰之於英國（多虧了馬洛里）、K2峰之於美國、南迦帕巴峰（Nanga Parbat）之於德國更可說是夢想與夢魘之山，失敗和犧牲越是慘重，就越有理由捲土重來。終於，第二次世界大戰之後，受惠於軍事科技改良後的新一代登山裝備，以及一顆亟欲從德據時期恥辱中挺直腰板的民心，法國人於一九五〇年完成第一座八千公尺巨峰的首登──安納普納峰（Annapurna），而最後一座西夏邦馬峰（Shishapangma）則由中國人於一九六四年登上。無巧不成書，隨著八千公尺領域的未知氛圍消散，一九六四年正是美國人立法保護荒野的年份。人類與自然的關係演進，意外地在登山史上也找到了一處重合之處。

登山運動會繼續下去，人們也會繼續定義並追求未知的疆界，但無庸置疑的是，世界登山史在十四座巨峰首登一一完成之後，即在一九六〇和七〇年代進入登山文化的重塑期，轉而追求從非傳統的路線登上頂峰或先前無人做過的事蹟，例如一九六三年的聖母峰北壁攀登、一九七八年梅斯納（Reinhold Messner）和賀伯勒（Peter Habeler）的

無氧首登聖母峰，和其後由波蘭人發起的八千公尺冬攀計畫等。傳統上由國家、組織力量推動的遠征行程，一來剩下的未登峰和新路線已不似從前受到社會關注，二來成本太過高昂、規畫太過複雜、需時太過漫長，逐漸地退出了歷史的舞台，取而代之的則是極簡主義取向的「阿爾卑斯式攀登」（Alpine style），其注重低成本、小團制、輕量化、快速行動、自給自足、避免使用協作服務和氧氣筒，將登山者對自身能耐的把握度和風險評估能力拉伸到極限。

另一方面，雖然以往首登者肯定會得到更多的知名度，但由國家、組織支撐的遠征隊伍一旦完成首登，皆會共享成功的榮耀，有著集體主義的特性；然而在新的登山文化之中，因為隊伍編制越來越小，還有許多菁英登山者選擇風險最高的獨攀，幾乎完全以個人主義為軸心。一九五三年，代表大英國協的希拉里（Edmund Hillary）和雪巴人丹增‧諾蓋（Tenzing Norgay）首次登頂聖母峰之後，第一個爭議就是「誰先上去的？」然而在山上結成繩隊、禍福相倚的兩人對此不感興趣，於是炮口一致對外宣稱同時登頂，共享這份光榮的成就；義大利攀登者博納帝（Walter Bonatti）則是另外一派的代表人物之一，從一九五○到六五年這段期間，這位極限登山家首登了阿爾卑斯山脈中許多令人望之生畏的巨大岩壁，甚至選擇在冬季以獨攀的方式完成，例如大僧帽峰（Grand Capucin）東壁、德魯峰（Aiguille du Dru）的西南柱新路線、大喬拉斯峰（Grandes Jorasses）和馬特洪峰北壁的新路線，創下不可思議的傲人成就之外，也樹立了登山文

化的新典範。

　　換句話說，推進登山運動的驅動力，不再是帝國主義和國族主義，而轉為組成多元的國際隊伍、個體運動員和贊助商；尤其登山者欲透過贊助籌措資金的時候，更需勤打個人品牌和創下驚人成就，才能收到金主關愛的目光。時下許多著名的登山運動員，背後皆有贊助商的存在，例如著名品牌 The North Face、Patagonia、紅牛（Red Bull）等，形式可能是金錢或是贊助裝備，代價則是運動員要持續獲得成功和知名度，並積極配合宣傳各贊助商的品牌。舉例來說，著有《成為更強大的自己》的南谷真鈴，即是用贊助模式籌措資金，成為史上完登七頂峰、登上聖母峰和完成「探險家大滿貫」成就的日本人之中年紀最小的一位；二〇一八年完成首次 K2 滑雪板滑降壯舉的波蘭人巴爾吉爾（Andrzej Bargiel），也是靠著銀行和豪華汽車等品牌的贊助才能完成計畫。對於無力負擔巨大支出的登山者來說，這似乎是現代唯一能兼顧生活和麵包的途徑，只是由於受贊助商青睞的門檻極高、競爭激烈，勢必也要冒著更大的風險、擁有具創意的行銷企畫頭腦和適於宣傳的內外條件，才可能雀屏中選。

隨著登山文化的改變，昔日由國家、組織力量推動的遠征計畫逐漸由商業登山隊伍取代，菁英登山者則將注意力放到輕裝簡從的快速攀登之上。

4-4 冒險觀光與商業化

從歐洲登山的黃金時代開始，登山運動的主要參與者皆是菁英登山者，他們多為來自英國的仕紳，不只受過良好教育，更擁有一顆勇於探索未知的決心。但更重要的一點是，他們的熱衷程度將登山運動和上流社會連在了一起，間接鞏固了階級之間的護城河，強化上流社會的尊榮地位。隨著能文能武的英國登山者帶回深山的冒險故事，大幅占據媒體和書籍的版面，另一個參與人數有過之而無不及的新產業也正慢慢茁壯，它的名字叫做：山岳觀光。

若要找兩者之間最大的差異，那就是登山者需要應付危險的冰雪地形、四肢並用地攀爬岩壁，而觀光客則是健行或搭車上山住旅館——想當然耳，後者的參與人數遠勝於前者，直接導致山域商業服務的興起，如負責帶領隊伍的嚮導業，或是為客戶打點好後勤支援的協作產業。

白雪皚皚、冰河浩浩、危機四伏的高山區域，尤其是瑞士一帶的阿爾卑斯山脈，在十九世紀是著名英國作家兼登山者史蒂芬所稱的「歐洲的遊樂場」，但是誰能去遊樂呢？大部分是來自英國的有閒階級人士，因為只有他們才有足夠的時間和金錢負擔一

趨動輒數週的登山旅遊。然而隨著交通條件的改善，例如鐵路系統、纜車系統、隧道建設、登山鐵道、溫泉浴場（當時非常流行的肺結核治療場所）等建設，讓大眾觀光的風吹進了十九世紀中末的阿爾卑斯山區。當然，彼時英國領先世界的出版業，以及樂於書寫的旅遊和登山作家也功不可沒，在英語世界發揮極大的宣傳作用，就連美國人也不遠千里而來欣賞舊世界之美。比如鼎鼎大名的馬克‧吐溫，就將他在瑞士的旅遊體驗，和挖苦觀光客行徑的妙語撰成了一八八〇年出版的《浪跡海外》（A Tramp Abroad）。即便英國菁英登山者對這一波山域建設潮相當不屑，如當時登山俱樂部的會長培爾金頓（Charles Pilkington）所言，無必要性的鐵道正在破壞阿爾卑斯山脈的山坡，纜車則損毀了岩壁，英國人應該有責任保護山區不受開發，但這類言論在觀光潮與利益形成的正向循環之前，無疑是螳臂擋車。

此後，雖然兩次世界大戰使得觀光發展暫緩，但二戰後的阿爾卑斯山區卻湧入比以往更多的旅客，導致環境在二十世紀中葉時出現快速劣化的現象：除了空氣、水質變差和噪音汙染之外，廣泛的交通、觀光設施也破壞了山坡地的水土保持。以往吸引訪客的自然風光，受到大規模開發的影響，早已不是十九世紀時那個引人入勝的遊樂場[50]。直至一九七〇到八〇年代，源自美國的環境保護主義席捲全球，造成典範轉移，使得包括歐洲的各國不得不重新審視以往的山區開發和觀光政策，轉至保存和管理的新軌，這才使得文明進逼的腳步放緩下來。

登山、觀光與商業的結晶：專業嚮導制度

現在，就讓我們追溯專業嚮導體制的源頭，前往十八世紀的法國霞慕尼。形塑山脈的作用力有很多種，嚮導也不例外，簡言之就是：觀光、經濟、安全。過去歐洲歷經黑暗時代的漫漫長夜，山區在大眾的想像中還住著噴火惡龍，唯有行商或朝聖者才有跨越山脈的需要，而他們通常會選擇雇用當地居民（牧民、樵夫、獵人等）來引路──這就是嚮導工作的雛型，但充其量只是偶爾賺外快而已。

時序進入啟蒙時代，由詩人、哲學家、藝術家、科學家引領的思潮從高聳的山脈疾駛而出，改變了人們對山的看法，從原先的險惡之地轉為追尋壯美的神聖場所。如今被譽為世界戶外活動聖地的霞慕尼，由於周圍有著壯觀的冰河和白朗峰兩個先天條件，此時便逐漸嶄露頭角，吸引貴族仕紳和中產階級前往觀光。但別說是進入雪線以上地帶或在冰河上行進了，這群觀光客對健行都是一知半解，因此他們會雇用當地人為嚮導，以策安全。隨著源源不絕的觀光潮為當地社區帶來可觀經濟收入，山岳觀光也逐漸成形，讓原先只是兼差的嚮導們開始思考專業化的必要性，後於一八二一年成立世界第一個山域嚮導組織：霞慕尼嚮導公司。

然而，若是問起成立山域嚮導組織的真正原因，卻是前一年的死亡山難──三位當地嚮導被雪崩捲入冰河裂隙喪生，這才讓當地人警覺到規範化的重要性。除了保護自己

人，更要保護客戶的人身安全；而保護了客戶的人身安全，才能鞏固他們的觀光收入。

要成為合格的嚮導，必須要經過某種形式的檢定和考核，不能讓觀光客隨便在街邊找個驟夫或揹工，就隨隨便便的上山了。至於全職化的嚮導，則要等到十九世紀中葉時英國菁英登山者的到來，史稱「登山的黃金時代」。由於這群藝高人膽大的客戶將目光放到更多時間磨練自己的技能，否則可能會損失客戶和生計。類似的地方性嚮導組織，也在十九世紀中葉開始一一成立，向旅客提供雇用嚮導的服務。

但論及為何嚮導組織能夠蓬勃發展，除了觀光潮之外，是因為在當時由英國人主導的西歐登山文化中，雇用嚮導是司空見慣的事。無論是要登上困難的白朗峰，或只是到城鎮附近的冰河上蹓達，所有人都認為必須要雇用嚮導——而且他們的口袋通常也夠深。然而許多身分高貴的觀光客，因素來嬌生慣養的緣故，自然認為登山也不能例外，所以並不把嚮導當成地位相等的專業人士看待，而是他們聘僱的僕役。除了帶路之外，嚮導需要做的工作還有背負行李、食糧、水和裝備、煮食、劈出冰階或雪階，甚至還要背負精疲力盡的客戶，可說是一人身兼多職。相比之下，以德國、奧地利兩國為主的東歐阿爾卑斯山區就比較不流行雇用嚮導，因為當地登山者大多出身勞工階級，負擔不起昂貴的嚮導費。但隨著時間過去，登山者出於追求自由、節省成本、反抗霞慕尼僵化的嚮導系統、嚮導本身參差不齊的素質等理由，也漸漸地以自主的方式開始登山[51]。至於

嚮導專業化的改革之路，受益於一八八〇年代滑雪運動的興起（在此之前只有夏季才有生意可做），則在進入二十世紀之後趨於成熟。一九六五年，奧地利、法國、瑞士、義大利四國的嚮導組織共同成立了國際山域嚮導協會聯盟（IFMGA），並開放其他國家的嚮導組織加入，是世界上最具權威性的認證與訓練體制。時至今日，國際上的山域嚮導是個需要經歷嚴苛訓練和考核的職業，廣受大眾的尊敬和推崇，遠非十九世紀的吳下阿蒙可比了。

商品化的登山運動

二〇一九年，全世界的媒體和社交網路都在瘋傳一張照片：積雪的山脊上，穿著五顏六色連身羽絨服、戴著氧氣面罩的登山者排成一條人龍，等待踏上峰頂的一刻。拍攝地點不是別處，正是上一世紀令英國人無限著迷的聖母峰之巔，令馬洛里和厄凡消失於雲霧中的世界第一高峰。事實上，作家克拉庫爾（Jon Krakauer）之所以能在一九九七年出版史上最暢銷的登山書籍之一《聖母峰之死》，原因正是《戶外》（Outside）雜誌資助他參加攀登聖母峰的商業隊伍，調查當地商業化發展的情況。不知是幸還是不幸，克拉庫爾竟一頭撞進聖母峰一九九六年的駭人死亡山難，而這段經歷也成為他日後出書

的最佳素材。

在馬洛里的年代，組織性的登山運動是循序漸進的過程。任一個參加登山協會的人，皆需從簡單的山開始磨練自己，再進階到困難的山，而獲邀參加遠赴海外的遠征隊伍則是無上殊榮，唯有最優秀的登山者才有資格入選。若用一句話形容當時的遠征隊伍，真是「強將手下無弱兵」，每位登山者皆擁有精實的資歷和過人的經驗。當然，這裡面也會有例外，比如義大利的王侯探險家阿布魯西公爵（Duke of Abruzzi），即是用巨大的財力和影響力使得數百人為他一人服務，或是一九三九年美國 K2 遠征隊的沃夫（Dudley Wolfe），則藉著金主的身分入選資金籌措困難的隊伍。換句話說，一般人想加入那時的海外遠征隊，幾乎是不可能的事情。

然而隨著各大山脈的開拓時期過去，從一九九〇年代起的聖母峰為例，登山隊伍的數量開始激增。克拉庫爾所報名的商業隊伍，即是當時登頂成功率最高的業者之一，吸引許多來自世界各地的人們來報名一償宿願。過往在國家或協會的遠征隊伍之中，全隊上下一條心，必須齊心協力才有可能登頂並平安下山；但在新型的商業模式中，彼此不識的客戶付出巨額的金錢，換取嚮導和雪巴人協作的完善服務，例如行程規畫、高度適應策略、架繩、搭帳、炊煮、氧氣瓶、天氣預報等，僅需聽命行事就有機會登上世界第一高峰，甚至可能被雪巴人半拖半拉的前進。另一方面，人潮過多加上攀登窗口太短的話，就容易在路徑狹窄處產生塞車問題，而八千公尺之上的死亡地帶，可說是多待一秒

就多一分危險，往往不免導致傷亡。

純以商業的運營模式來說，如今聖母峰也與以前大大不同了。一九九〇年代的商業隊伍中，隊伍的領隊和嚮導一職多為西方人擔任，而雪巴人則是受雇於這類隊伍，扮演支援和後勤的角色。然而就像十九世紀的西歐阿爾卑斯山區一樣，當地的雪巴人逐漸從西方菁英登山者身上學到登山技術，並且在客戶來源越來越往觀光客一方傾斜後，也藉著地利之便自行開業攬客登高山，且規模有逐年擴大之勢[52]。如今，雪巴人主導的商業登山公司在喜馬拉雅山脈可說是勢力龐大，不只已經能夠包辦完整的登山行程，還能獨立開發新的商業路線，滿足各式各樣客戶的胃口。舉個例子來說，在二〇二〇—二一的冬季攀登期之前，K2 是所有十四座八千公尺山峰中，最後尚未被人在冬季登上的一座。綜觀世界登山史可知，這類可在登山史上留名的成就，往往都是由西方人組成的隊伍完成，卻在這個冬季成為商業登山隊伍的商品——只要有錢，誰都有機會成為首登上的一員。最終，來自不同隊伍的尼泊爾人（多為雪巴人）在山上集結，共同在冬季登上世界第二高峰 K2，讓長年為西方登山成就作嫁的尼泊爾人，也成功的在登山史上留下自己的印記。照這樣的軌跡發展下去，未來不只是十四座八千公尺山峰會有常態經營的商業行程，或許就連未登峰都能成為客製化商品，讓一般人也能享受成為首登者的榮耀。

但在商業之風吹到死亡地帶之前，尼泊爾最早開始商業化的其實是健行活動，

例如不少國人也曾去過的聖母峰基地營（EBC）和安納普納基地營（ABC）。

一九六五年，「尼泊爾長程健行之父」羅伯斯（Jimmy Roberts）上校正式引入這項活動。簡單來說，他認為長程健行可以為當時注重高海拔的登山活動帶來新的風貌，而且必須提供健行者帳篷，並搭配負責引路的雪巴人協作。同樣的概念日後不斷演化，配合市場的需求發展，於是成為我們今日所見的巨大商業服務體系，絕大多數都是圍繞著長程健行活動運行，而非八千公尺以上的巨峰。

除了久負盛名的喜馬拉雅山脈之外，觀察世界其他地方的著名山岳，都有一樣的商業化趨勢，比如由美國業餘登山者巴斯（Richard Bass），和義大利登山家梅斯納所定義之不同版本的「七頂峰」（seven summits），凡是出現在清單上的名山，幾乎皆有商業登山隊伍可供選擇，例如南美洲第一高峰阿空加瓜山、北美洲第一高峰迪納利山、非洲第一高峰吉力馬札羅山、歐洲第一高峰厄爾布魯斯峰等。而背後常常不為人提起的陰暗面，就是協作產業中的剝削問題，其普遍見於山岳觀光發達的落後國家，例如尼泊爾、坦桑尼亞、祕魯、巴基斯坦、馬來西亞等。當揹工逐漸成為國家重要產業的支柱，他們的健康與福利也被置於放大鏡下檢視。在旅遊旺季的尼泊爾，揹工素來有能揹負一百五十公斤的名聲，除此之外還要加上粗劣的個人裝備，高度可達五千公尺以上的海拔，以及源自不肖旅行業者的層層剝削，甚至童工也時有所聞。同時，這一行也很容易因公得到高海拔腦水腫（HACE）、肺部損傷、結核病、傷寒、腸胃炎等病症，長期

威脅他們的健康狀況[53]。

一九九七年，一位當地揹工在山徑上起了嚴重的高山反應，但業者卻只結清他的薪資，然後打發他下山。三十小時之後，這位無力自救的二十歲年輕人不幸身亡，身後留下一名妻子和兩名小孩[54]。相信聽聞如此悲劇之後，任何人都很難再送上掌聲，稱呼他們為勇士了。

那麼為何尼泊爾等國不用直升機運補物資？答案很簡單也很殘酷，一來有氣候與海拔因素，二來他們皆是貧窮的國家，比起負擔直升機的高昂費用，當地社群和商號、旅館的經營者寧願選擇廉價勞力，三來即使有直升機可用，也會因為有太多窮人需要這份工作的關係而

尼泊爾山區的揹工。

遭群起反對。即便如此，仍有許多組織正致力於改善當地揹工的勞動條件，但由於牽扯到許多政治、文化、經濟層面的問題，就算制定政策，也會因為執行困難而影響有限。

西方的登山文化經歷過如此巨幅轉變後，也許我們也應該捫心自問：誰才能稱得上是「登山家」？壅塞的登頂行列中，有追求名望與刺激的觀光客，也有真正挑戰自我的實踐者，只是照片裡看不出差異罷了。所以如果你問我，登頂聖母峰，或是其他八千公尺山峰的人，都稱得上是「登山家」嗎？按照國際登山文化的傳統定義，不盡然，因為缺乏客觀創舉性的作為。若是極端一點來看聖母峰的商業登山，擋在峰頂和客戶之間的障礙，就是體能、體質、金錢和時間；如此一來，其實也只有體力（氧氣瓶於高海拔可彌補這一點的不足）、動輒三萬美金以上的代價（但大部分客戶會付出四萬五千美金，最豪華的套裝甚至可達十三萬美金之譜），以及長達兩個月的攀登週期。

如此一來，是否會營造出體能不佳也能挑戰世界第一高峰的假象？無庸置疑。有些準備不齊全的客戶於攀登過程中或下撤中失去行動力，都必須靠著雪巴協作又拖又拉，狼狽萬狀之餘更是危及援助者的性命。這類商業登山的爭論，近年可說是不停地盤旋於各大商業化高海拔路線之上。畢竟，只要我們能登頂並活著回來，似乎重點就只有登頂過這件事，然而就菁英登山者的圈子來說，登頂八千公尺的山峰早就不是創舉了，而是要看「過程」——路線、季節、方式、耗時、無氧等等。我無意批評挑戰自我的人，只是希望大家能從客觀、國際的角度看待高海拔攀登，以及與之共伴的商業登山活動。

最後一個需要我們思考的議題，是登山精神本身在大眾心目中同樣也商品化了。

一七八六年帕卡德和巴爾馬特首登白朗峰的時候，霞慕尼的廣場上架設著許多台望遠鏡，追蹤著兩人的攀登進度；這個風潮也一直延續到了十九世紀，每當登山者攀爬岩壁或雪坡，狀似驚險的時候，不知有多少觀光客正透過旅館陽台上的望遠鏡窺視著他們的一舉一動，沉浸於他人所面臨的風險之中。同樣的道理，就像是人們看 F1 賽車的現場直播，或是鬥牛士和公牛周旋一樣，正是因為不知道下一秒會發生什麼事情，才使得登山運動富有魅力。登山書籍和電影所以如此引人入勝，如《聖母峰之死》、《冰峰暗隙》（Touching the Void）、《K2峰：天堂之門與雪巴人的故事》（Buried in the Sky）、電影《赤手登峰》（Free Solo），等，一部分原因就是因為他們滿足了大眾追求刺激的胃口，和身臨其境地體驗他人創造新紀錄或是受難過程的欲望。

本質上來說，山岳或是荒野並無太大的不同，因為都代表著未知和野性的一種狀態，今後也會繼續在人類的心靈中扮演特別的角色。換言之，現代人沉浸在安全的文明環境越久，就越會傾向欣賞自然，或是希望透過親身走訪，承擔因人而異的風險，為一成不變的生活帶來些新意。從西方的經驗可知：走入荒野的人，最終促成了影響全球的環保主義運動；邁向巔峰的人，則透過生與死的互相輝映，使我們進入一場追尋意義的哲學思辨之旅。但如今，人人皆能利用網路取得衛星空照圖，地圖上再如何偏遠的地帶，似乎都有前人的足跡。理應連綿不絕的荒野，竟受到人類律法劃立疆界；曾讓世界為之

瘋狂、賦予崇高價值的登山運動，也邁入商業化的新紀元，再也回不到過去的風華絕代。

究竟什麼才是人類的最後邊疆，足以激起全世界的想像力和熱情呢？答案或許就在蒼穹

之上，四面八方、無邊無際的宇宙，正如美國甘迺迪總統在一九六二年的演講說的⋯

> 但有人問，為什麼選擇登月？為什麼把這個當成目標？他們也許還會問為什麼，為什
>
> 麼我們要登上最高的山峰，為什麼要在三十五年前飛越大西洋，為什麼萊斯大學要與德州
>
> 大學進行（美式足球）比賽？
>
> 我們選擇登月⋯⋯我們選擇在這個十年登上月球，並完成其他的事，不是因為它們很
>
> 簡單，而是因為它們很困難。55

50 Diem, A., Veyret., Paul and Poulsen., Thomas M. (2020, October. 29). Alps. Encyclopedia Britannica. https://www.britannica.com/place/Alps

51 KoenVI. (n.d.). A Short Introduction to the History of Mountain Guiding. SummitpostOrg. Retrieved May 7, 2021, from https://www.summitpost.org/a-short-introduction-to-the-history-of-mountain-guiding/915085

52 Arnette. A. (2019, July 10). Sherpas Are Taking Control of Climbing in Nepal. Outside Online. https://www.outsideonline.com/2036831/sherpas-are-taking-control-climbing-nepal

53 Law, A. & Rodway, G. W. (2008). Trekking and Climbing in the Solukhumbu District of Nepal: Impact on Socioeconomic Status and Health of Lowland Porters. Wilderness and Environmental Medicine, 19(3), 210-217. https://doi.org/10.1580/07-wemme-we-174.1

54 Tourism Concern. (2018, June 7). International Porter Protection Group. https://www.tourismconcern.org.uk/ippg/#%7E:text=In%201997%2C%20a%20young%20Nepali,wife%20and%20%202%20small%20children.

55 Crotts, A. (2014). The New Moon: Water, Exploration, and Future Habitation (1st ed.). Cambridge University Press. p.68

COSMOS

PART

2

漢文化的

人

與自然

根據行政院二○二一年的統計資料，臺灣住民以漢人為最大族群，約占總人口96.45%，其他2.45%為原住民族，另外1.10%則包括來自中國大陸的少數民族、大陸港澳人民及外籍人士，其中漢民族還可分為河洛族群（漳州、泉州）、客家族群和戰後移民。無庸置疑的是，漢文化在臺灣社會中占有舉足輕重的地位，因此在研究人與自然關係的演變時，必須優先視之（但這並不代表我們就該忽視其他族群的文化）。在上一章之中，我們瞭解到猶太與基督教的影響力貫穿了整部西方史，宰制了西方人對自然的態度，直到文藝復興之後才有所轉變，那麼在漢文化又是如何呢？

但在深入漢文化之前，讓我們先概觀遠東地區他處的狀況。印度所有的宗教與文化，不只顯示了對環境的關懷，還揭示人類應先保護自然才能確保自身的生存[1]，比如說印度教經典《吠陀經》的《自在奧義書》（*Īśa Upaniṣad*），即揭示：

這個宇宙是由「自在」（至高的存在）為了所有造物的福祉所創。因此，每個有生命的個體皆必須藉著形成與其他物種緊密連結的系統之一，來學習如何享受他的福祉。不要讓任一物種侵占別的物種的權利[2]。

這樣人與自然和諧相處、同舟共濟的生態觀念，竟然早在公元前二○○○年左右就已形成，令人驚異無比，因為西方可要等到十九世紀末才漸漸萌芽。遵循如此的邏輯，

所謂的純粹自然的狀態——荒野——自然也不會是人類文明之敵，而是共存同一系統內的鄰居，甚至是神性的來源。佛教傳入中國之後，在漢文化留下自己的印記，時至今日已然成了我們生活的一部分，除了「報應」、「輪迴」、「慈悲」、「業障」、「緣分」、「投胎」、「轉世」等佛家語廣泛地用於日常生活，不殺生的觀念更是深入民心，成為一股為非人生命設身處地著想的力量。另外，日本的神道（Shinto）也因為有崇拜自然的特性，比如說老樹、大山、瀑布等，某方面來說和西方的自然神論有異曲同工之妙，更別提還有更加特化的山岳信仰「修驗道」，早在六世紀佛教傳入並融合的時候就吸引信徒進入山區了。

但或許最要緊的問題是：既然自然是不可迴避的關鍵字，它在漢文化和西方的意義是相同的嗎？顯而易見的是，文化本身不同，字的涵義也會不同。清末民初的時候，許多新知識皆來自於西化較早的日本，其中包含了新字義的直接輸入，讓中文的自然在一九二〇年代成為後啟蒙時代歐美定義下的自然的對應翻譯詞。當然，這完全不同於漢文化的傳統字義，以下要介紹的就是箇中有何不同。

1 Lahiri, S. (Ed.). (2019). *Environmental Education*. Studera Press. p.325

2 Dwivedi, O. P.(2003). Classical India. In D. Jamieson (Ed.), A Companion to Environmental Philosophy (1st Edition, pp. 37–51). Wiley-Blackwell. p.44

5 天人關係裡的自然

臺灣現存的孔子廟中，以臺南、彰化、臺北、高雄的孔廟最為著名，尤其是明鄭時期建立的臺南孔廟。那麼為何臺灣會有孔子廟？原因不外乎是儒家思想，人是文化的載體，何處有漢人，何處就有漢文化。換言之，就像美國人乍到美洲大陸新世界時，看待自然的態度仍不脫源自歐洲的舊觀點一樣，我們亦要向漢文化追尋人與自然關係的演進歷史，試圖找出有無脈絡可循。

漢文化之中，天人關係始於《易經》的三才之道，也就是大家耳熟能詳的天道、地道、人道，三者是為宇宙的基礎構成元素，各司其職、相生相容、渾如一體[3]。儒家和道家對其有不同的解讀，對後世的影響極為深遠。若要說優於西方者，是並未像猶太與基督教一般使得人類和自然勢同水火，但不如西方者，則是歷代只見後人的延伸應用為主，而未有另闢蹊徑的創見。換言之，雖然先賢奠下廣泛的思論基礎，卻直到近代才經歷外部劇變的挑戰（西化運動），更加上漢代之後儒家學說上升為治國哲學，直接受到

統治階層的保護和鞏固，尤使其難以自我超越。

天人關係可依照出現的時序區分為三種模式：**天人合一、天人相分、天人相勝**。儒道兩家對天人合一有不同的解讀，根據《中國哲學史話》的解釋，孔子、墨子、老子、莊子這幾位思想家因生活在亂世之中，個個都有悲天憫人、匡扶天下之志，只是重心卻放在不同的地方。孔子與墨子是實用派，希望透過全面的社會改革和亂世直球對決，力求速度與效率；然而道家卻希望透過智慧的積累來自然解決問題，順勢而為。孔孟的中心思想是個仁，仁即是存有愛人之心，並講究透過禮樂教化的他律進階到自律。在此以人道為主的思想底下，「天」的一個重要面向是抽象的道德意志，如《論語·顏淵》的「死生有命，富貴在天」。另一方面，老莊思想的取向則是「道法自然」，也就是人類應該服膺自然運作的規律，切不可為私利妄加干預，否則必然招致不幸和災禍，顯示天道大於人道的特色，正如《道德經》「天地不仁，以萬物為芻狗」的涵義：在無意志的自然常理之前，萬物皆為平等的存在，尤其是貪婪多欲的人類。

戰國末期的儒家思想家荀子，則提出「天人之分」、「天人相參」的觀點，認為任何自然現象都與人類的主觀意識、思想、願望無關，世道是由執政者的作為所決定。雖然以上論述洋溢著理性精神，但荀子的動機是絕對的務實派，舉出天人之分是為了不讓人類繼續花時間在不可捉摸的事物之上，比如盲目的鬼神之說。天道與人道各有各的運作定律，人類應盡自己的本分把人該做的事情做好，方能協力建構和諧的世界。[4] 此外，

荀子文中的「制天命而用之」常常被誤解為人定勝天的開發派證據，但其實真意是掌握自然規律再明智行事，不要倒行逆施又怨嘆上天不仁。繼承此思想的唐代詩人劉禹錫在《天論》中認為，天與人的關係是「交相勝」，即各擅勝場的意思，有時是天勝人，有時人勝天。如果人道不彰，未建立法制和人文價值觀，就會受到自然力的支配，動輒將禍福歸咎於天，非江山社稷之福[5]。再其後，明末清初的思想家王夫之提出「以天治人」和「以人造天」的新解釋，「既承認自然及其規律對人的制約作用，又肯定人對自然的主動改造作用」，比如說洪患的對應之道是建堤設堰，外侮入侵可製兵器加以反制等，在於人的作為如何，天道則是扮演一個相對於人道的陪襯角色；相對之下，夾在天與人之間的「地」，還比較貼近客觀的自然。關於漢文化中的傳統思想，學者錢穆總結得好：

綜上所述，我們可以察覺到和西方思潮相比，深植於漢文化的天人關係之中，「天」並不代表生態系的客觀自然，而是象徵道德美善的抽象自然，也未被賦予宗教信仰中的神性。無論是期盼人民內聖外王的儒家，或是以清靜無為而安身立命的道家，理論核心在於人的作為如何，天道則是扮演一個相對於人道的陪襯角色；相對之下，夾在天與人

中國思想，有與西方態度極相異處，乃在其不主離開人生界而向外覓理，而認真理即內在於人生界之本身，僅指其在人生界中之普遍共同者而言，此可謂之向內覓理。因此對超越外在之理頗多忽略〔…〕中國思想乃主就人生內在之普遍共同部分之真理而推擴融通

及於宇宙界自然界。

既然現代定義中的「環境」與「自然」在中國傳統思想中找不到完美的對應詞。那麼以人為本的儒家士人又會如何看待環境呢？也許比我們想像中更具有人類中心主義的色彩。有道是天時、地利、人和，天時是順應時節與氣候，地利的意思是地理方面的優勢，也可以說是土地對農業有益，人和則是人類的作為。換句話說，地的角色就是要對人類有益。對於華夏文明的先人來說，若不藉著高效率的農業，產生能建立先進文化（如工藝品、建築、禮制等）的餘裕，何以顯出優越地位，儡服蠻夷之邦？就如西方一般，農業是持續性的開發力量，務實的漢人對於改造地貌不遺餘力，從生態的角度來看就是破壞棲地，並無不同。

舉例來說，研究顯示四千年前亞洲象和犀牛的足跡曾遍布中國大陸，卻隨著漢人的農業擴張而漸漸消失。農業擴張兩個面向是砍伐森林、人獸衝突，另外象牙、象鼻、犀牛角、犀牛皮也是狩獵的目標。生活於八─九世紀的唐宋八大家之一柳宗元，作有《行路難》三首詩，其中第二首的描寫即可視為廣大森林被毀的見證：

虞衡斤斧羅千山，工命採斫代與椽。深林土剪十取一，
百牛連縶摧雙轅。萬圍千尋妨道路，東西蹶倒山火焚。

遺餘毫末不見保，蹣躒澗壑何當存。群材未成質已夭，突兀哮豁空巖巒。柏梁天災武庫火，匠石狼顧相愁冤。

為了滿足農業和文明發展的需要，人類不斷的砍伐樹林清出耕地、取得木材作為燃料和建材。另一說黃河之所以會大量夾帶泥沙而變黃，甚至成為後世的治水難題，屢屢造成無數人民流離失所，是始於秦漢兩代起在中國西北部的農業推廣，而大型決堤事件的頻率則在其後隨著農耕和伐木活動的強度而變化。即便自古有「虞衡」這個職責在於保護野生動植物的官位，也不乏有人提出擔憂，對於永無止境的文明需求也是無能為力，反而轉為供給林木資源的幫兇。6

總結來說，中國的傳統天人觀念雖然注重自然和諧、順宇宙常理而行，仍不脫典型人類文明的發展軌跡——對環境索求無度，置自身需求於萬物之上。《呂氏春秋》、《淮南子》等經典載有「竭澤而漁」和「焚林而獵」的警語，但面臨人口增長、糧食不足的迫切需要，政權就有必要不斷滿足，不然很可能會危及自身的統治、遭到推翻，正是國以民為本，民以食為天的道理。務實、人本的儒家思想中，即使不能武斷地貼上功利主義的標籤，終究還是認為上蒼獨厚人類。更進一步來說，當西漢董仲舒繼承先儒思想，確立影響深遠的「天人感應」論之後，象徵道德意志的天受到進一步強化，世治有祥端，世不治則有災異，帝王不只可以在旱澇後下詔罪己，更能代表臣民登壇祈雨，意味著天

命其實不只是站在天子這一邊，更是在人類這一邊；即使後世不乏反彈聲浪，大致上卻不影響它作為帝國統治工具的功能。人類出於自身的需要大幅改造自然環境，比如說伐木開墾農田、複雜的水利系統、連接南北的大運河，以及現代的密集鐵公路網和巨型水利設施三峽大壩，對於漢人來說心中並無罣礙，正符合了一個響亮的口號：人定勝天。

3　王啟東（2014）。〈《易經》環境倫理觀探究摘要〉。《南台人文社會學報》，11，143-167。取自 https://bit.ly/33BkdmZ。

4　王楷（2017）。〈荀子天人觀新論〉。《哲學與文化》，44(9)，111-126。取自 https://doi.org/10.7065/MRPC

5　何澤恆（2010）。〈略論中國傳統文化中的「人定勝天」思想〉。《臺大中文學報》，33，45-90。http://ntur.lib.ntu.edu.tw/bitstream/246246/282494/1/0033_201012_2.pdf

6　伊懋可（2014）。《大象的退却：一部中国环境史》。江苏人民出版社。頁 10-44。

6 文化的荒野

我們處在資訊爆炸的時代，即使在荒郊野外，文明也會透過手機訊號或網路訊號的形式提醒我們它的存在；就算是置身毫無訊號的偏遠地區，如亞馬遜叢林、撒哈拉沙漠、喀喇崑崙山脈或南極的冰原，只要設備支援 GPS，滿布於軌道上的衛星就能告知我們現在的位置。前陣子臺灣的傑出登山者呂忠翰（阿果）於二〇二一年四月十六日締造世界第十高峰安納普納峰的臺灣首登，即是透過衛星連線的方式播送自己的攀登進度，任何人只要點開連結就能上網看到他最新的 GPS 紀錄點──這可不是一九五〇年法國遠征隊所能想像的科技，因為當時還要用電報才能讓登頂的消息傳遍世界呢！

然而，資訊科技爆發性成長的這數十年對於人類歷史來說，宛如白駒過隙，古時候沒有衛星、網路和設備，地圖的準確度也和現代有著可觀的差異，也就是說古人看待自己疆域的視角和我們完全不同。若是從此探討漢文化的荒野，就要從古代的禮法制度來看，也就是「中華世界帝國」的概念。在此體系中，居於中原的政權和外圍距離遠近不

一的各國、各民族不具有對等關係，「中國總是以主國或上國的地位和周邊諸王國維持著主權不對等的宗藩、主屬關係[7]」，實施冊封朝貢體制，缺乏近代國際法中的明確國界概念。以清朝為例子，雖然原本是受漢人鄙視的異族，取代明政權之後卻隨即自居天朝上國，以漢文化的傳統思想治國，將邊疆的蒙古、新疆、青海、西藏劃為「藩部」，朝鮮、琉球、越南、瀾滄（寮國）、暹羅（泰國）、緬甸等則為「屬國」。

追溯天朝上國思想的根源，則可至周朝的「畿服」之制，如《國語·周語》對「五服」的紀載：

夫先王之制：邦內甸服，邦外侯服，侯衛賓服，夷蠻要服，戎翟荒服。甸服者祭，侯服者祀，賓服者享，要服者貢，荒服者王。[8]

這段話的大意是，政權的核心地區稱為甸服，然後隨著距離越往外延伸，分為侯服、賓服、要服、荒服，並定義了不同服對天子應盡的朝貢義務。另《周禮·夏官·大司馬》又定義了九畿：

乃以九畿之籍，施邦國之政職。方千里曰國畿，其外方五百里曰侯畿，又其外方五百里曰甸畿，又其外方五百里曰男畿，又其外方五百里曰采畿，又其外方五百里曰衛畿，又

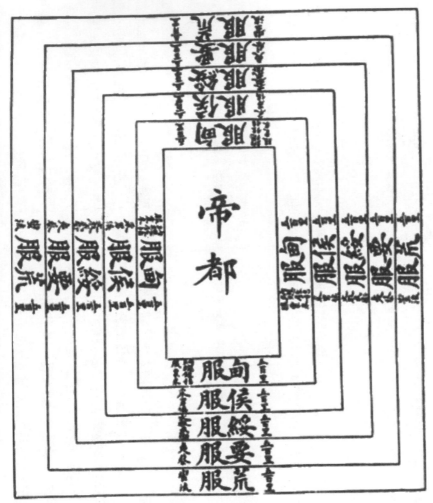

清代《欽定書經圖說》中的五服示意圖。值得一提的是臺灣在被納入清廷版圖之前，即屬於荒服的一員。（來源：Wikimedia Commons）

其外方五百里曰蠻畿，又其外方五百里曰夷畿，又其外方五百里曰鎮畿，又其外方五百里曰蕃畿[9]。

由此可見，漢文化中定義蠻荒的方式和客觀的自然環境關係有限，主要是以文明的開化程度來看──離天子腳下的京師越是遙遠，就越是野蠻粗鄙，而這個思維框架也將持續影響漢人政權（或是受其同化者）對邊疆地帶的態度。五服之中最末的「荒」，這個字在中文裡面，有未開墾的土地、偏遠的地方、農作物歉收、嚴重缺乏等意思，如墾荒、荒僻、飢荒、水荒，多為負面含意，對以農為本的中原漢人來說是相當惡劣的環境。

九畿之中最末的「蕃」則通「藩」，一是舊時對邊境少數民族的稱呼，如吐魯蕃，另一則是藩籬的意思，可解釋為政權的最邊緣地帶。將兩者的意義互相結合，就可以得出漢文化中的荒野面貌：土地未受開墾（火耕不算）、人民未受漢文化薰陶、位置極度偏遠。

如此一來，就不難理解為何清代會稱呼臺灣原住民為「番」或是「蕃」，以及一定程度上受漢化的日本人為何也接續使用此詞，因為臺灣自古以來就位於漢文化圈的邊陲地帶，也無建立朝貢關係，是真正的化外之地。更何況自一四三三年起，明朝停止下西洋的官方航海活動，重陸輕海的政策一直延續到清朝覆亡[10]，對於孤懸海外的臺灣更是了無興趣，由康熙皇帝對清軍攻占臺灣的反應可見一斑：「臺灣僅彈丸之地，得知無所加，不得無所損」。

另外有一詞「瘴癘」描述的就是中國南方山林之中，因濕熱環境而產生的一種致病有毒氣體，易發於氣候濕熱、地形封閉、植被茂密之處，尤以高溫多雨的夏秋兩季為甚。我們於唐朝杜甫〈夢李白〉：「江南瘴癘地，逐客無消息」以及廣西《永安州志》中所說的「南人凡病皆謂之瘴」中看到他的蹤跡——當然，這是就來自中原的北方人而言，畢竟氣候迥異於故鄉，所以在嶺南地帶易水土不服。然而我們需要特別注意一點，那就是瘴癘之地並非恆久不變的固定範圍，根據中國學者龔勝生的研究，瘴病的分布是隨著漢人南遷而變，各朝代的最北界有逐漸南移的趨勢，到了明清只剩下雲南特別嚴重[11]。如果和上述定義邊疆的方式結合，即可合理推測漢人將瘴癘也視作化外之地的慣常現象之一，是一種帶有優越感的環境批判。

如果說西方的自然環境可歸類為城市、田園、荒野三種狀態，漢文化的環境則更像是一個文化與政治的光譜。我們可理解它是以中原為核心的同心圓，構築出一個富有種族優越感（ethnocentrism）的東亞文化圈，越往外則越被視為是蠻夷之邦，不只居民的禮樂教化程度低劣，土地也是想像中的荒蕪狀態，甚至還有瘴癘疫病的威脅。其中，被視為異族的人們受到歧視和仇視最深，不只不被當成人類看待，還會被強加貪婪、不知禮義、野心勃勃的特質，並透過儒家的傳播和鞏固，持續影響到近代的漢人思想[12]。

就如古希臘人用 barbarian 一詞來描述不會講希臘語的外來者一般，同樣也是將自己擺在世界中心的位置，鄙視來自邊陲的異族——漢文化的華夷之辨也沒有太大的不

同，是自古以來皆有的民族優越感產物。甚至有一說指出，當西方在十二世紀重新發現亞里斯多德的文本之後，這種文明與野蠻的自我定義，還成為了西方對穆斯林、東方以及世界上其他族群的歧視心態根源之一[13]。由征服者、勝利者、殖民者、霸權者擁抱的「非我族類，其心必異」觀點，古今中外皆然，一直到現代也還是許多社會衝突的原因，值得我們好好反省。

7 張啟雄（2012）。〈東西國際秩序原理的差異：「宗藩體系」對「殖民體系」〉。《中央研究院近代史研究所集刊》，79，47-86。頁55。取自 http://www.mh.sinica.edu.tw/MHDocument/PublicationDetail/PublicationDetail_1514.pdf

8 韋昭注（1956）。《國語》〈周語上〉。臺北：台灣商務印書館，頁2。

9 鄭玄注、賈公彥疏（1972）。《周禮正義》〈夏官・大司馬〉。臺北：廣文書局，頁196。

10 楊国禎（2013）。〈中华海洋文明的时代划分〉。《海洋史研究》，5，3-13。取自 https://core.ac.uk/download/pdf/81698297.pdf

11 龔勝生（1993）。〈2000年來中國瘴病分佈變遷的初步研究〉。《地理學報》，48（4）。

12 陳健文（2006）。先秦至兩漢胡人意象的形成與變遷。國立臺灣師範大學歷史學系博士論文，臺北市。取自 https://hdl.handle.net/11296/aw525r

13 Wiedemann, T. E. J. (2015, December 22). barbarian. Oxford Classical Dictionary. https://bit.ly/36DYKeV

參考資料：鄧津華（2018）。《臺灣的想像地理：中國殖民旅遊書寫與圖像（1683-1895）》。臺北：國立臺灣大學。

7 漢人的山岳信仰

二〇一八年，臺中市消防局釋出一支山難預防宣傳短片，開頭旁白即說：「山無大小，皆有神靈，入山而無術，必有患害」，創新的拍攝手法引發網路上一陣熱議。這一段話的出處是《抱朴子‧內篇》，為東晉葛洪所著的道教經典之作，內篇尤注重於闡述道家思想和煉丹術。有趣的是，當初寫下這段話的是一位道士，他入山不是為了登頂或是運動健身，修仙成道才是他的目標。所謂的「必有患害」，雖然可理解是因為山岳環境本身風險較高而受到強調，但實際上「無術」指的不是缺乏登山安全觀念，而是不遵照特定時令入山、不攜帶符咒、不懂保平安的方術等——如九字護身真言「臨兵鬥者皆陣列前行」傳入日本後，更成為了漫畫中常見的咒語。無論如何，若是從道教的角度切入，這部短片顯示了臺灣民間信仰看待山岳的態度，其實與漢文化有著可觀的緊密連結。

山岳信仰是自然崇拜的一種形式，《禮記‧祭法》有載：「山林川谷丘陵，能出雲，

現存玉山西峰附近的山神廟，前身是日治時代所建的西山祠，為日本神道信仰輸入後的產物。

為風雨，見怪物，皆曰神」，可視為古代自然崇拜的信仰之始，山即為神靈所在的場所。

另外《山海經》也提到：「崑崙之丘，是實惟帝之下都」，就是說崑崙山是天帝在人間的都府。我們從南方民族的詩歌集《楚辭》，尤其是〈九歌〉之中，因為充斥著採自民間的宗教祭祀用歌曲，而顯得浪漫而神祕，更有學者認為楚辭不只具備文學性，還保留了古代神話的材料，有別於北方民族較為質樸的《詩經》[14]。然而，漢文化中的山岳信仰的起源為何呢？雖然《山海經》和《楚辭》的〈山鬼〉之中已有山岳神靈的描述，但與其稱每一座山皆住著有名有姓的山神，不如說原始信仰中每座山皆有神靈，所以並沒有一個統一的來源。根據我的考察，至少對於齊魯文化而言，最早萌發山岳崇拜的地方之一可能是泰山。

大家都知道《論語‧雍也》有過這一段話：「知者樂水，仁者樂山」，但一定會有人問：為何仁者跟山有關係呢？其實子張幫大家問過這個問題了：

子張曰：「仁者何樂於山也？」孔子曰：「夫山者，誌然高。」「誌然高，則何樂焉？」「夫山，草木生焉，鳥獸蕃焉，財用殖焉。生財用而無私為，四方皆伐焉，每無私予焉。出雲風以通乎天地之間，陰陽和合，雨露之澤，萬物以成，百姓以享。此仁者之所樂於山者也。」[15]

以上對談的意思是：子張問孔子仁者為何喜歡山，孔子回答是因為山高大巍峨。子張又問：高又如何呢？孔子解釋，山上草木繁茂、鳥獸成群，人生活之所需皆來自於山，而且不論如何取用，山都毫不藏私的給予。山還會無私的產生風雲，散布於天地，使陰陽調和並降下雨露，滋養萬物，使人民有東西可以吃。這就是仁者喜歡山的原因。換言之，古人已經理解到人民對山有著依存的關係，也因為這一層關係，加上神靈、天帝之說，山自然成為了受到崇拜和祭祀的對象。此外，《尚書‧舜典》有云舜「肆類于上帝，禋于六宗，望于山川，遍于群神」，其中上帝即最高天神，泰山則為六宗之一的岱山（古稱）。

大家知道臺灣五嶽是南湖大山、玉山、雪山、秀姑巒山、北大武山，而設立的靈感來源正是中國的東嶽泰山、西嶽華山、中嶽嵩山、北嶽恆山、南嶽衡山（歷代經過一些變動）。以泰山為例，《孟子‧盡心上》提過「孔子登東山而小魯，登太山而小天下」，太山即為泰山，後世多拿來借喻人的學識愈高深，眼界就越是寬廣（孔子是否真的登上過泰山，實則不可考）。泰山身為齊魯文化的中心，更是華北平原上的第一高峰，自秦皇漢武就在舉行大規模封禪儀式，直到宋真宗為止，歷代吸引文人雅士無數、佛宇道觀林立，可說是中國歷史上最早的山岳觀光景點之一。《禮記‧王制》又說：「天子祭天下名山大川，五嶽視三公，四瀆視諸侯。諸侯祭名山大川之在其地者」，所以可得知早在戰國時代就有祭祀五嶽的制度，香火延續至今不停。昔日皇帝登泰山封禪，目的在於維

泰山頂上的「孔子小天下處」石碑。

護和鞏固統治，但這類國家級的宣傳同時也強化了泰山作為「天下第一名山」的神山地位，以及促進道教在泰山的傳播。

結合上古文化的山岳崇拜、陰陽五行觀念，和君權天授的封禪儀式，使得五嶽在漢文化中成為天道的代表，遑論漢武帝之後，歷代皇帝還不斷給五嶽加官晉爵，作為一種祈求國泰民安的慣例，例如唐玄宗封泰山為「天齊王」、宋真宗接連封為「天齊仁聖王」和「天齊仁聖帝」、元世祖加封為「泰山天齊大生仁聖帝」。東漢末年道教創立之後，五嶽更一躍而成為神仙的居所，泰山即為「東嶽大帝」，和佛教傳入後出現的四大佛教名山互別苗頭，建立富宗教色彩的山岳信仰。臺灣山域中廟宇、道觀的數量驚人，尤其是福德正神（土地公）出現頻率極高，正是道教信仰的體現。

除了五嶽大帝之外，在道教的山岳信仰之中，元始天尊、老子、西王母等高位神仙皆住於山上，且《抱朴子‧內篇》中指出：

又云：

長谷之山，杳杳巍巍，玄氣飄飄，玉液霏霏，金池紫房，在乎其隈，愚人妄往，至皆死歸，有道之士，登之不衰，採服黃精，以致天飛。

是以古之道士，合作神藥，必入名山（⋯）若有道者登之，則此山神必助之為福，藥必成[16]。

也就是說，著名山岳被視為修道的最佳場地，而這個思想直接導致了道教的「洞天福地」理論，意即道士想像中神仙所居的洞府，和地仙、真人主宰的得福之地，只要在其中修煉或居住，就可以更快羽化成仙[17]。歷代的道士都這麼熱中在山上建道觀，原因無非就是為了成仙。但道教還有個厲害之處，就是會主動收編各地山神入自己的神仙譜系之中，正是所謂的有容乃大，例如南北朝時期的陶弘景的《洞玄靈寶真靈位業圖》中，道教就已認領南岳真人左仙公、東岳上真與桐柏真人、南岳魏夫人等神仙[18]，有效地壯大了自己的體系。

但為何臺灣的山嶺並未像中國大陸一般，個個成為道教神仙的居所呢？顯而易見的事實是，漢人畢竟是近代才進入的移民，而山域更因為原住民族出沒的緣故形同禁地，必須等到國民政府時期才漸得遷入的機會，自然缺乏足夠的時間促生本土的道教山岳信仰，只能暫且先設下最普遍的土地公。為了林業而設立於民國四十九年的舊人倫工作站，鄰近百岳西巒大山，當年只是個小小社區，漢人工作者卻興建了名為「巒安堂」的土地公廟，即是明證。另外，臺灣民間極為流行的傳說「魔神仔」，根據學者林美容和李家愷的調查研究結果，也和漢文化中的山魈、山都木客等精怪有著密切的關係，再考

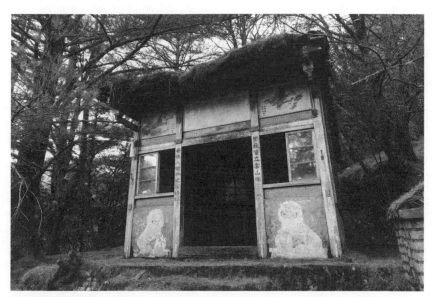

舊人倫工作站由漢人建立的土地公廟「巒安堂」。（來源：雪羊）

慮漢人初到之時的險惡環境、明鄭、清廷的消極統治導致變亂連連，以及臺灣本身位於文明邊陲地帶的緣故，無怪乎會成為鬼魅出沒的溫床。如果我們再思考早期臺灣移民的來源，即祖籍福建的兩大閩南族群漳州人、泉州人，雖然學界普遍認為閩文化傳承的是河洛文化，但根據湯漳平的考察，閩人祖先來自河南光州固始，該地商代時屬於淮夷文化區，春秋時代被楚國滅亡後，接受其統治長達四百多年的時間，深受崇尚鬼神的楚文化影響。[19] 簡言之，漢文化的山岳信仰和民俗信仰跟隨著漢人移民進入臺灣，但在山區大多體現於土地公廟、三山國王廟等，尚未出現本土化的山岳神仙譜系——究竟山友時常提起的「山神」是為何物，實在是個有趣的問題。個人推測，這個沒有名字的「山神」可能出自漢文化中原始的自然崇拜，抑或是受原住民族泛靈信仰影響的產物，但這就需要進一步的研究證實了。

14 鄧賢瑛（2006）。現代中國神話學研究（1918-1937）。國立政治大學中國文學研究所碩士論文，台北市。取自 https://hdl.handle.net/11296/j22ufz

15 〔宋〕李昉等。《太平御覽》，卷四百一十九引。文淵閣《四庫全書》，第 896 冊。頁 750。

16 葛洪（2005）。《抱朴子・內篇》。臺北市：五南圖書。頁 241-242 ；頁 173-174。

17 李育福（2010）。《道教洞天福地之新探》。《樂山師範學院學報》，25（10）。

18 高麗楊（2018）。《山神土地的源流：華夏文庫道教與民間宗教書系》。中州古籍出版社。頁 70-72。

19 湯漳平（2015）。〈試探閩地中元节文化传承之渊源〉。《閩江學院學報》，1。1-11。取自 https://www.airitilibrary.com/Publication/alDetailedMesh?docid=mjxyxb201501002

8 山水、田園和邊塞

以中國古代的藝術作品而言，山水詩、田園詩、邊塞詩三個流派和自然關聯最深。

雖說更早之前並不乏農務詩歌，魏晉南北朝（西元二二〇—五八九）才是自然書寫陡增的時代，推測可能和源自道家思想的玄學有所牽連。正如錢穆所評：「孔孟楊墨所講是一種道德人生，則莊子所追求的是一種藝術人生」，天道大於人道的道家，肯定會遠比務實的儒家來得有文藝傾向，而自然正是最適合安頓生命的理想環境。《莊子·知北游》所說的「山林與！皋壤與！使我欣欣然而樂與」，即是讚頌使人反璞歸真的自然狀態。

尤其東晉老莊思想盛行，徜徉山水之間親近自然，在當時還是大士族之間的熱門活動，地位越是高貴，就要越表現出名利於我如浮雲的風範。再者，雖然風景的概念皆首見於貴族與仕紳，但西方還等到十八世紀工業革命後始學會欣賞自然，崇尚天人合一的漢文化在此領域可說是遠遠勝出。

若是要挑兩個這個時期的代表，就是山水詩派的宗師謝靈運和田園詩人陶淵明。跟

西方同時期重田園的羅馬文學古典文學不同，謝靈運是將自然環境作為主要審美對象的詩人，而他豐富的旅遊經驗功不可沒，足跡遍及現今的江蘇、浙江、江西、湖北、廣州等地。我們在他的身上可以找到許多與現代愛山人共通的特質，除了本身喜愛自然、追求自由之外，像居於城市的我們所能理解一樣，也會為了工作（仕途）上的不順遂而走入戶外排遣煩悶。另外一點需要特別說明的是，雖然山水、田園和邊疆三種詩派的歷史十分悠久，各朝代皆有傑出的延伸與應用，但我認為他們的精神上大體而言相通，所以會專注於探討詩派誕生的時空背景，以及最具代表性的作品和人物。

謝靈運自年少時就酷愛遊山玩水，即使當官之後也不改習性，「肆意游遨，遍歷諸縣，動逾旬朔」、「出郭游行，或一日百六七十里，經旬不歸」，一次出遊不玩個十天或一個月不肯罷休，甚至率手下開闢新路線以便賞景，還被另一地的太守誤認為山賊團出沒，如「嘗自始寧南山伐木開徑，直至臨海，從者數百。臨海太守王琇驚駭，謂為山賊，及知靈運乃安」。為了讓自己登山攬勝更加便利，甚至還自製被後世稱為「謝公屐」的登山鞋，設計分為前齒與後齒，可針對上山和下山時拆卸，就連唐代的大詩人李白都「腳著謝公屐，身登攀雲梯」。經統計，他詩文中提及的山域高達三十五處，有步行、騎馬、乘船、水陸並行等交通方式[20]，不只一大清早就會「晨策尋絕壁」，意即早上騎著馬去找風景好的懸崖；「踐夕奄昏曙，蔽翳皆周悉」則指夕陽西下之後的景象，說明他還會摸黑行動。其餘無論是溯溪的「溯溪終水涉」、爬樹的「攀林摘葉卷」、在山裡聽鳥鳴

猿啼的「活活夕流駛，嗷嗷夜猿啼」，不只看得出來他熱愛戶外活動的程度，詩文中散發的自然之愛和細膩的描述手法，在史上也堪稱名列前茅，其中尤以長作《山居賦》為最。

就西方的荒野精神而言，謝靈運部分的詩文也顯出了類似繆爾所鍾愛的獨處體驗。

事實上，他的山水詩「最成功之處便是善於營造一種寂寥幽邃的意境[21]」，雖然〈過始寧墅〉和〈入華子崗是麻源第三谷〉的景物中不乏山上的房屋、難辨的碑版和圖牒等人跡，但〈石門岩上宿〉所述卻完全是人處於山間月色中的意境：

朝搴苑中蘭，畏彼霜下歇。暝還雲際宿，弄此石上月。

鳥鳴識夜棲，木落知風發。異音同致聽，殊響俱清越。

然而，謝靈運畢竟不似繆爾是身處快速工業化社會的文人，就他所見的環境而言，可能也尚無大規模、機械化破壞的痕跡，所以比起反省文明和荒野的消長和人類與自然的關係，如何實現個人的藝文抱負才是他的興趣之所在。如果再接著延伸思考，就會知道漢文化直到近代之前都不知工業為何物，一直保持在農業社會的型態，科學發展上也缺乏西方啟蒙時代的理性思維，所以難以得出「野性保存文明」的結論。

順帶一提，若是從中國的山水畫觀之，如范寬的《谿山行旅圖》和郭熙的《早春

圖》，俱是將自然景物作為主要的描繪對象，而人類和建築物只是在其中的渺小存在。

根據日本美術史學者宮崎法子的研究，山水畫中「沒有一幅描繪的是與人類毫無關係的純粹自然」，又說「自然是一個應該走訪並隱居其中的世界〔…〕中國人寄托在山水中的超越時間的情懷，透過畫裡意象或山峰奇石表現出來」，可見漢文化的人與自然是處於彼此不可分割的狀態，但重點並不是放在對人類有益的田園，而是士大夫階級受道家思想影響而生的歸隱之心。

田園詩派的宗師陶淵明，是一位幾乎不會在課本上缺席的教科書級詩人，尤其是流傳千古的《桃花源記》，還由賴聲川以喜劇手法重新詮釋為臺灣劇場的經典之作《暗戀桃花源》。謝靈運和陶淵明雖然年少時亦有儒家救世之志，但一個仕途不輟，一個家道中落，際遇大大不同。這位田園詩人雖然年少時亦有儒家救世之志，但現實面的磨難使他灰心喪志，遂起了歸隱之心。我們知道西方之中的田園概念相對於荒野而言，是有生產力、裨益人類的一種自然狀態，而我們也在漢文化中的瘴癘之地看到了類似的開發精神，但陶淵明眼中的田園是一模一樣的存在嗎？且讓我們來看看陶淵明的代表作之一《歸園田居》其一：

少無適俗韻，性本愛丘山。誤落塵網中，一去三十年。
羈鳥戀舊林，池魚思故淵。開荒南野際，守拙歸園田。

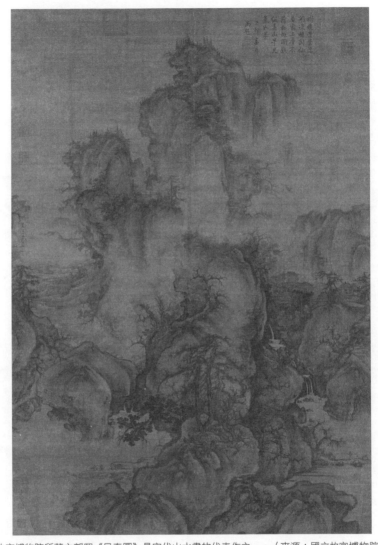

故宮博物院所藏之郭熙《早春圖》是宋代山水畫的代表作之一。（來源：國立故宮博物院）

方宅十餘畝，草屋八九間。榆柳蔭後簷，桃李羅堂前。曖曖遠人村，依依墟里煙。狗吠深巷中，雞鳴桑樹巔。戶庭無塵雜，虛室有餘閑。久在樊籠裡，復得返自然。

此詩的大意是他本來就喜歡自然，只是其後受困於官場，如今才終於呼吸到自由的空氣，滿心歡喜。羈鳥是困在籠子裡的鳥兒，池魚是養殖魚塘中的魚兒，回到田園安頓自己才是他心靈之所向。若是看他對周遭空間的描述，更可得知他的住所並非在交通便利之處，而是偏遠的村落和僻靜的巷尾。至於「返自然」則是一語雙關，一是指田園的自然狀態，二是道家思想中符合自身天性的生活方式。謝靈運描繪的是山水之美，陶淵明則是田園生活之靜好，尤其另一作〈庚戌歲九月中於西田穫早稻〉更是進一步將生產勞動、自給自足視為自然之樂的泉源：

人生歸有道，衣食固其端。
孰是都不營，而以求自安？

這幾句的意思是人生總歸有常道，衣食則是人類賴以生存的必要條件，怎麼可能棄衣食而不顧，還能獲得安樂呢？如此看來，陶淵明重視自力更生的精神，似乎和梭羅的

瓦爾登湖有著同樣的旨趣，所差者在於後者大部分處於獨居，而我們的田園詩人不乏鄰居的陪伴。但或許更關鍵的一個前提是他的政治抱負不得施展，才會「道不行，乘桴浮于海」，選擇遠離官場的歸隱生活，不像梭羅一樣是為了尋求答案才隻身走入城鎮附近的森林之中。

像是謝靈運這樣的士大夫，雖然熱愛自然風光到無法自拔，但畢竟不必親自下田耕作，為官也不認真，整日藉著職權之便遊山玩水，是心隱而身不退；相比之下，陶淵明可說是第一位願意躬耕的漢族士人，而且「衣沾不足惜，但使願無違」，即使歷經「夏日長抱饑，寒夜無被眠」的困頓，依然無怨無悔，則是退隱兼具。但若是和西方的荒野精神相提並論，我認為兩者的背景條件相差過於巨大，所以無法作客觀的比較，正是「未有工業文明，焉得西方荒野」。

只是我們可以就此論定漢文化不存在荒野嗎？確實，西晉末年時由於發生皇族爭權的「八王之亂」，北方主要遊牧民族紛紛趁虛而入，引致直接讓政權覆亡的永嘉之禍，迫使有能力搬遷的殘存晉室和世族紛紛南遷避禍，史稱「衣冠南渡」。渡過長江，定都建康（今南京）之後，就是東晉的開始，也是歷史上漢人政權首度由中原遷都到江南地區，進入了地形、氣候迥異於北方的新環境。換句話說，謝靈運和陶淵明所讚頌的山水和田園，也是上古時期《楚辭》的原產地，不只自然環境本身和北方平原大異其趣，丘陵、山岳的比例高、川流發達，氣候溫暖潮濕、水氣充足更使得山水風光變幻無常，更

能刺激自然書寫的創造力。

但如此的環境，和美國早期拓荒者所面對的荒野還是大大的不同。先不論兩邊的環境皆早有原住民居住，美國的荒野概念是得自西方人眼中遼闊的未開化區域（不計印地安人），但中國環境的人類開發史卻和歐陸「舊世界」雷同，一直可追溯到未有文字記錄的上古時期；到東晉建立之時，該地早就經過了吳越和孫吳的連續開發，尤其衣冠南渡後，由北方流入的大量人力和農耕技術，更是奠定了日後江南經濟富庶的基礎。簡言之，西方定義的荒野在漢文化中並不存在，因為自然環境早就不復原始，謝靈運這類愛好旅遊的士人畢竟不是探險家，足跡頂多只及局部的「小荒野」（如位於郊區的瓦爾登湖），而非繆爾熱愛的「大荒野」（如內華達州的高山區域和阿拉斯加）。

那麼除了南方瘴癘之地以外，我們是否可以在邊塞詩中找到漢文化荒野的另一面貌呢？確實「邊塞」一詞的含意與美國荒野的邊疆意象在某方面來說是不謀而合，但如果要深入剖析，還是必須從邊塞詩形成的時空背景來看。不過在開始之前，我認為有必要指出：雖然大家知道邊塞詩在唐代最為盛行，主要在描述西方和北方邊境的山川景物、風土民情和軍旅生活，但其實邊塞一直都存在於漢人政權疆域的極端處，代表要塞的「塞」一字則表明了定居型態的農業文明常需自我防衛的現實——萬里長城便是一個極佳的範例。無論是席慕蓉作詞，由蔡琴演唱的《出塞曲》，或是臺灣歌仔戲戲曲《薛平貴與王寶釧》的經典歌詞「我身騎白馬走三關，改換素衣回中原，放下西涼無人管，一

邊塞風景，攝於古爾班通古特沙漠。

心只想王寶釧」，其實都是源自古時西北的邊塞意境。假如把場景置換到瘴癘瀰漫的南方，一樣可以說是邊塞，只是自然環境上有巨大的客觀差異。

以唐朝的邊塞詩而言，彼時朝廷與契丹、突厥、南詔、吐蕃等民族皆有過武裝衝突，尤其從開元中期至「安史之亂」爆發的近三〇〇年內，邊境幾乎是一日不能安寧。再者，如杜甫〈兵車行〉中所言：「邊庭流血成海水，武皇開邊意未已」，武皇其實是代指銳意用武的唐玄宗；而高適〈塞下曲〉中所言「萬里不惜死，一朝得成功。畫圖麒麟閣，入朝明光宮」則透露了當時透過從軍求取功名的潮流。換言之，戰爭才是邊塞詩的背景，若要說和美國荒野的拓荒精神有任何連結，也僅止於白種人和印地安人的武裝衝突上，更何況漢民族也不是為了農業擴張而和遊牧民族作戰，所以兩者之間的關聯非常有限。

另一方面，即使邊塞詩中不乏異域景色的生動描繪，如「北風卷地白草折，胡天八月即飛雪。忽如一夜春風來，千樹萬樹梨花開」、「大漠孤煙直，長河落日圓」和「黃河遠上白雲間，一片孤城萬仞山」等，但若是置於其上下文觀之，就會發現邊塞之美的背後藏著刻苦與磨難，還是以借景抒發將士戍守邊疆的情感為主。

總結而言，雖然漢文化之中的人與自然關係和諧，但彼自然必非西方的自然，尤其從千年以來占據政權主流思想的儒家文人觀之，維持社會穩定、人民生活安樂的治世才是首要任務，從而使得改變自然環境變得無足輕重。即使守柔不爭的道家思想仍是精神文化中重要的一部分，但崇尚的主要是物我兩忘、遠離政爭的隱士文化，讓自然環境本

身成為一種實現精神人格的工具或媒介。再者，就如唐代白居易〈中隱〉所言：「大隱
住朝市，小隱入丘樊。丘樊太冷落，朝市太囂諠」，要在儒家思想當頭的社會中仿效伯夷、
叔齊避居山野，多少也會因為「過度出世」而受到批判——或是反其道而行，走上一條
自相矛盾、消費隱逸的終南捷徑。

20 施又文（2016）。〈謝靈運的遊蹤與交通方式〉。《東海大學圖書館館刊》，8，20-30。頁23。取自 https://bit.ly/3qoj90e

21 陳思齊（2007）。〈論謝靈運山水詩的描寫藝術〉。《東海大學圖書館館訊》。66，28-42。

9 古時的戶外文化

人們到山裡郊遊觀光，在古代並非稀奇之事。有道是「五嶽歸來不看山，黃山歸來不看岳」，和南宋詩人王正功的名句「桂林山水甲天下」，至今仍是旅遊景點的最佳廣告詞。大家描述自然景物時幾乎必用的成語「山明水秀」、「青山綠水」，則分別出自黃庭堅的《驀山溪‧贈衡陽陳湘》和宋‧釋普濟《五燈會元》，再再顯示古人對旅遊賞景的愛好程度非常之高，幾乎是生活的一部分。相較之下，《舊約聖經》所描述的「咆嘯的荒野」（申命記 32:10）就顯得恐怖許多，但考量到希伯來人逃離埃及之後所面臨的是一片荒漠，並未視其為可憎的敵人與征服的對象，也不能怪罪他們有如此的想法。

雖然傳統文化中的天人關係和客觀的自然環境關聯有限，但我們起碼可以肯定漢文化和西方不同，並未視其為可憎的敵人與征服的對象。除了道士、僧人在山上修行之外，大自然對於士人來說，一直是充滿魅力的所在，歷代皆有許多山水畫作和詩詞讚頌自然之美，或是利用自然景物借景抒情、批評時政。如今我們常在社交媒體平台上看到有人

拍照打卡上傳，其實古人做的並無不同，尤其被貶謫到偏遠地帶的詩人，有時因心情鬱卒還會激發出更高的創造力，如柳宗元的《永州八記》即是個好例子。

十七世紀之前的阿爾卑斯山脈對西方人來說恐怖至極，不只是地表上的醜惡的隆起，還是噴火龍、惡魔盤踞的巢穴，生人勿近之地；但漢文化則融入了先民的自然崇拜和山岳崇拜，所以人民多抱著敬畏、敬愛不一的態度看待自然環境。若說為何中西的差異如此巨大，除了宗教的差異之外，我認為可以從氣候和山岳探討起。首先，歐洲大體上處於溫帶氣候，中原所指的黃河中下流地區則處於亞熱帶和溫帶之交，但若是看山區的情況，就會發現高度差異極大：國際山岳聯盟（UIAA）的資料顯示，阿爾卑斯山脈中超過四千公尺的山峰有八十二座之多[22]，而中國東半部的主要山脈，如太行山脈、大別山、秦嶺、燕山、泰山等，最高峰是三七七一公尺的太白山，其餘高度約略只有兩千公尺左右，南邊的丘陵還更矮，現存的冰河更只有人煙罕至的西半部高山區才有。換句話說，山區本身的風貌如何，對於人類的態度也應有可觀的影響。歐陸冰雪終年不化的山區之中，多是受冰河侵蝕之後形成的尖峰，壁立千仞、望之生畏，更別提還有詭譎多變的冰河。；對比之下，漢文化圈內雖然不缺張家界、華山、黃山這類奇峰林立之地，但大體而言山域的高度有限而多受林木覆蓋，少了險惡的冰雪地形，顯得與人親近許多。

但若是以西方的角度來看，漢文化的遊山玩水很不一樣。大家應該還記得，西方登

山運動的黃金年代起源是一位博物學者的白朗峰首登懸賞，而他進入山區的原因是為了求取知識；其後來自英國的登山者席捲阿爾卑斯山脈，目的則是成為第一個登上某座高峰的人，意圖透過征服行為來超越自然。至於漢文化這一邊，我們知道先秦《詩經》、《楚辭》、《山海經》等作品已顯露了自然崇拜的跡象，不似西方因宗教所致的厭惡之情，使得古人和自然環境之間毫無心理隔閡，將走入戶外視為一項理所當然的休閒活動，毫無競爭之心可言。

從上一篇探討山水、田園、邊塞詩的分析中，我們得知像謝靈運這種東晉士族子弟，已常會從事型態多元的戶外活動，其中也包括了登山健行。此外道士也會出於尋求洞天福地的動機，經常拜訪或是常駐於山上。若是看佛教傳入中國之後的情況，四大菩薩的道場——山西五台山、四川峨嵋山、浙江普陀山、安徽九華山——不也皆是位於山上嗎？在佛教的宇宙觀中，一座「須彌山」位於一小世界的中心（而宇宙是由無數的世界所構成），如此說來佛教徒除了要求環境安靜清幽，利於修行之外，應也是受到山岳崇拜的影響，可能認為在山上修行會更貼近天界。但無論如何，出於宗教理由而上山並非為了休閒，所以就像西方的博物學者一樣，不能納入登山運動的範疇。回到古代的山岳旅遊，就像所有的旅遊一樣，是一種具觀光性質的活動，也就是說某地只要因為某些契機出名了，就會不停地吸引文人雅士到訪。當然，像是五嶽和佛道兩教名山這些地方，由於成名得早，自然不可能會「爆紅」，所以我們要找別的山峰來看。比如說，某座山

一開始門可羅雀，可能只有修道者出沒其中，直到一位名詩人前來尋幽訪勝，然後發表了遊記或詩詞作品，這才打響了他的知名度，如柳宗元到訪並寫下《永州八記》之前，柳子廟、浯溪碑林、上甘棠村、陽明山、九嶷山等地可說是默默無名，其後才成為眾人爭相到訪的景點，足見「跟風」的現象其實不分古今。

以被聯合國教育、科學及文化組織（UNESCO）列入世界遺產的黃山為例子，它當然不可能自史前時期一路有名到現在，而是像嘉明湖一樣因為部落客的介紹而爆紅。唐代以前的黃山罕有遊蹤，大抵只有佛道人士進駐修行，但隨著詩仙李白於八世紀中葉來訪並寫下《送溫處士歸黃山白鵝峰舊居》一作後，才逐漸打開知名度。宋朝和明朝之時，黃山的旅遊書籍《黃山圖經》、《新鐫海內奇觀》陸續問世，進一步確立了黃山的觀光旅遊地位，至今歷久不衰。[23]另一因素則是晚明處於人口爆炸成長期，讓多餘的勞動力可以投入旅遊產業之中，比如說轎子就是個在明代時普及的旅遊代步工具。原為古行商交通參考書的「路程書」也加入旅遊景點的介紹，使得觀光資訊變得容易取得。再者，富商巨賈的崛起衝擊了原本的社會結構，令士大夫階級亟欲作出區隔，所以才重視展現自身的旅遊品味。

若要推舉一位旅遊史上最突出的代表人物，那只可能是精力異常旺盛的明代旅行家、地理學家徐弘祖，別號霞客。不論放在任何朝代來看，他在士大夫裡都算是個異類：喜歡賞景的士人固然不少，但幾乎沒有人像他一樣，願意為了到自己想去的地方而

不畏艱苦、長途跋涉，更具備探索未知的好奇心和博物學者的風範，透過他遍布四方山川的遊記，我們還能夠找到不少跨時空的共同語言。若是用現代用語來形容他，那徐霞客就是一位上古神獸等級的背包客——這是因為他幾乎只採用步行的方式移動，而且全部費用都是自掏腰包。

徐霞客這位古人的山旅經驗和我們現代人有何異同呢？在明代若是遊覽天台山、黃山、廬山這類名山，山上通常不乏可供住宿的佛寺或道觀，而對地形瞭若指掌的僧人和道士則成為最佳嚮導。那時候的山區不比現代開發完善，所以他偶爾還是會冒險涉水、攀藤附葛，不但絲毫不以為意，還覺得頗為刺激。遊雁盪山的時候，他聽嚮導和尚說山上有一座湖泊，但翻越數座山頭之後毫無所獲，又遇斷稜阻路，竟然叫僕人拆開裹腳布（非女子纏足的裹腳布，推測是當時登山旅遊的標準裝備）做成繩帶，然後吊掛下去探路，他第二個跟著下。只是下方是無路可走的深淵，逼得他只能回頭，但布繩卻意外斷裂，讓他差點墜落而亡。另一個趣事是在他遊玩天台山，最後登上赤城山頂，卻失望的發現「巖穴為僧舍凌雜，盡掩天趣」，也就是和尚住在山頂的岩洞之中，破壞了天然的情趣，顯示部分古人也是跟我們一樣在意風景的品質。如果我們好不容易登上山頂，卻發現其他登山客大喇喇地盤坐在三角點旁煮食，恐怕也會有同樣的想法。

整體來說，除了徐霞客這類稀有動物之外，其餘在史上留下遠行紀錄的人物，如漢朝出使西域的張騫、周遊考察的史學家司馬遷、前往西天取經的東晉的高僧法顯、唐朝

的高僧玄奘和士人柳宗元、北魏地理學家酈道元、明代的航海家鄭和與博物學家謝肇淛等，雖然不能盡數否認有個人興趣的成分，幾乎皆是有職在身、奉公行事，不然就是遭到貶謫而被迫上路，並非出於興趣而探索未知疆域。《論語·里仁篇》有云：「父母在，不遠遊，遊必有方。」顯示如果不是有能說服人的理由，遊山玩水可是會招來巨大的同儕壓力，尤其是在儒家入世思想濃厚的社會裡面。

根據《中國旅遊史》一書所歸納，古代的旅遊有五個特色：（一）重視勞動性出行，排斥遊憩；（二）重視社會階級之分；（三）旅遊也必須符合道德觀；（四）對宗法倫理有執著追求；（五）農本思想濃厚。其實綜合來看，排斥遊憩的緣由就是因為漢文化不只產自農業社會，而且還是高度集中的農業型態，所以韓愈的「業精於勤而荒於嬉」雖然指稱的是為學，但對於農耕來說亦是同理可證，畢竟如果人民都遊手好閒、不事生產，天下很快就會陷入饑荒與混亂，對於統治階層來說是絕對必須避免的結果。正因為如此，古時候的政策和制度皆相當嚴格地控制百姓的遷徙和流動，廣設檢驗身分的關卡並實施通行證和宵禁制度，藉著體制文化不斷灌輸人民不宜外出的觀念，大抵唯有科舉制度出現後到各地赴任的士大夫階級才得脫此監，構成古代旅遊的主力部隊。大體上來說，為統治者服務的儒家思想相當敵視休閒娛樂，即使貴為九五之尊，一樣也難逃勞民傷財的非議，甚至任何跟旅遊相關的詞彙幾乎都無正面意涵可言，主要為中性或貶義，如「遊覽」、「遊歷」是中性，「游燕」、「遊蕩」是貶義。換句話說，古時候一不小

心玩得太開心，可能不免受到一番道德批判呢！

承上，受到農業社會的傳統宗法關係影響，古人心靈的根永遠都是在故鄉，而罕見西方人「四海為家」的遷徙傾向，正所謂《漢書‧卷九‧元帝紀》中所說的「安土重遷，黎民之性」，離開故鄉遠行的情緒通常是悲傷遠大於期待，而且動機多半出自無奈，不是刻意有心勇闖天涯──若真正到了天涯，就會化為思鄉的斷腸人，滿心只求來日能落葉歸根，或是衣錦還鄉、光宗耀祖。

即使時序進入現代，漢文化仍在細微之處影響著我們的想法，喜愛戶外活動的人同樣會碰到類似的詰難，這大抵是出自傳統農業文化重視勞動、勤奮的緣故，使得一些人還無法完全認同休閒娛樂對工商社會的重要性，更別說是帶有風險成分的登山健行了。

然而，古人也並非盡是反對外出，《周易‧乾卦》提出「天行健，君子以自強不息」，西晉左思的《咏史》有「振衣千仞岡，濯足萬里流」的豪壯歸隱情懷，唐代的王勃則揮別了離愁氛圍，在「海內存知己，天涯若比鄰」中流露出積極向上的態度。如今，在戶外活動發展早於我們的歐美國家，愛好者早就建構好一套回擊這類質疑的「戶外哲學」，臺灣四面環海、境內多山，正是適合培養冒險外展性格，改進漢文化守舊思想的絕佳環境，不知何時才能跟上世界的腳步呢？

22 *Mountain Classification – UIAA.* (n.d.). UIAA. Retrieved May 15, 2021, from https://www.theuiaa.org/mountaineering/mountain-classification/

23 朱佑霖（2020）。五嶽歸來不看山，黃山歸來不看岳：黃山地景文化的形象塑造與傳承。典藏 ARTouch.com. 取自 https://artouch.com/views/content-12854.html

MOUNTAIN

PART

3

臺灣的

山

與

人

10 臺灣人與自然的關係

臺灣人和自然的關係，該從何說起好呢？我認為應該先從經濟和社會切入。我們知道在漢人大舉前來拓荒前，在臺居住的先者只有原住民，但原住民的文化和漢文化雖然都是以農業為主，型態上卻有很大的差異。舉例來說，十七世紀初之前的原住民農業型態主要是火耕[1]，平埔族則是要等到荷蘭人治臺與漢化的影響後，才逐漸進入農耕社會[2]。

火耕或是游耕的意思就是放火燒掉草木，清出耕地並增加土壤的肥沃度，然後等地力枯竭之後再換別的地方，並任由大自然收回廢田，等到時機成熟再歸來重新利用；換句話說，原住民就像漢人和西方人的定居農業一樣，自古以來就在不斷改變自然地貌，而既然早就有原住民生活其中，漢人大量移居之前的臺灣其實已不符合無人工痕跡的荒野定義。

從西方的例子可以得知，除了啟蒙運動、浪漫主義的精神文化影響之外，也不能忽視工業化和都市化這兩項舉足輕重的背景條件。工業化使得能支配一定財富的英國中

產階級大量出現，而都市化造成的擁擠、汙染問題則使他們對自然心生嚮往；反觀中國大陸，直至二十世紀初期還處於帝制封建之下，且鴉片戰爭失利後的洋務運動不彰，大部分的人口仍以務農為業，爾後從一九一一年的辛亥革命到一九四九年國民政府遷臺，戰禍頻仍、生靈塗炭、產業凋敝，工業未有顯著發展。至於臺灣現代化的要角，則首推清代的劉銘傳和日治時代的後藤新平，大約是十九世紀末到二十世紀初的事情；然而日本人是以殖民者的態度看待臺灣，大致上以「工業日本，農業臺灣」為主軸，凡事以母國的利益優先，雖然日治中期以後臺灣人的生活水準有所提升，都市化也進入穩定成長期，其後還有一九三〇年起的工業化發展，但也不能和英國十八世紀的高度工業化、都市化程度相比，須等到二十世紀中葉後才能見到快速都市化的現象。[3]

從歷史來看，以務農業為主的漢人社會之中，只有貴族和士人階級才有餘裕從事戶外活動，其實也就和西方工業社會中的中產階級類似，但這還要受限於未發生的裝備、交通、資訊革命，即使對於士大夫來說，深入荒郊野外也不是一件容易的事。但反思一下，人們會從事休閒活動的首要前提是人身安全——若人身安全無法保障，即不可能發展觀光旅遊，例如阿爾卑斯山脈在一八一五年拿破崙戰爭正式劃下休止符之後，才具備了能吸引訪客的基本條件。然而關於這一點，臺灣有個與眾不同的特色：擁有出草習俗的原住民族。就算日本殖民政府透過「理蕃政策」實際控制全島山域之後，官方所稱的「蕃地」依然是行政體系下一個特殊、獨立的空間，一般人必須透過申請才能進入。待

國民政府遷臺之後，蕃地的特殊性則由新的名詞「山地」繼承，出於動員戡亂時期的國安考量，入山申請的審查嚴格程度甚至還有過之而無不及。

另一個不同於西方的因素，則是臺灣的民主要等到一九九〇年代左右的解嚴和終止《動員戡亂時期臨時條款》後才開始加快腳步，在此之前民主只以民間和黨外運動的形式存在。日治時期時雖有「大正民主」一段刺激民主運動蓬勃發展的時期，但日本人畢竟是不容反抗的殖民者，當軍國主義氣焰高漲，隨即壓制了民主化的進程。第二次世界大戰結束後，國民政府不敵節節進逼的共產黨，敗退來臺，更是奉著反攻大陸的名號化為專制政體，牢牢地透過《國家安全法》箝制住進出山區的自由。若是問背後有什麼理由，我認為可能是過去國共內戰的經驗導致——以前國民黨積極圍剿共產黨的時候，紅軍就是靠著西南山區的掩護成功突破封鎖線，轉移到西北地區。有鑑於這個歷史教訓，國民政府為防共產黨在掌控不易的山區暗中組織活動，即將入山管控不純只是限縮了登山健行活動，由制度文化產生的「黑山」更是在臺灣人心中加上了一副無形的大鎖，不易認同國際登山運動中的自由精神。

但最重要的問題，同時也是本書的宗旨，還是臺灣人對自然的態度在數百年來有什麼樣的轉變。上一章節之中，我介紹了漢文化中人與自然的關係，但也要注意漢文化是個隨時間不斷擴充的概念，而且擁有驚人的同化能力和區分能力——願意接受漢文化的

民族就成為了漢人（同時也可能將原文化中的特色融入漢文化），不願者則繼續當受鄙視的蠻夷。試想我們臺灣的平埔族，也就是居住於平原地帶、屬於南島語族的原住民，他們的最終命運為何？絕大部分都被強勢的漢人同化了。即使經過一九八〇年代起的「脫漢入番」運動，但總有大勢已去之嘆，如今究竟該如何妥善保存並延續文化，仍是一個與時間賽跑的難題。

1 王良行（2001）。〈荷據前夕的臺灣土著原始經濟〉。《興大歷史學報》，12，75-98。取自 https://core.ac.uk/download/pdf/41689827.pdf

2 安後暐（1997）。〈清代台灣新鄉移民拓墾之研究〉。《歷史教育》，2，113-145。取自 https://www.his.ntnu.edu.tw/publish02/downloadfile.php?periodicalsPage=2&issue_id=46&paper_id=332

3 劉曜華（2004），《台灣都市發展史》，台中：逢甲大學都市計畫系。

10-1

明清漢人的觀點

正如同英國是美國的文化母國，由於早期的漢人移民和戰後移民皆來自對岸，使得源自中國的漢文化成為臺灣社會的主流。

相傳秦始皇為求長生不老，遣徐福東渡尋找仙藥，但為何一定要出海呢？原來是先秦典籍《山海經》中記載渤海中有三座神山：蓬萊、瀛洲、方丈，不只是神仙居住的地方，更藏有可使凡人永生的靈藥。同時，上古傳說中也有形象不是這麼良好的海外國度，比如人長著三顆頭的三首國、牙齒是黑色的黑齒國、一顆頭三個身體的三身國、渾身是毛的毛民國，更別說其他地方還有諸多的奇幻食人怪物，可見漢文化對邊疆地帶的想像力極為豐富。雖然現代的我們可能會斥之為無稽之談，但這類怪奇的想像構成了漢人對邊疆領域的刻板印象。令人意外的是，即使臺灣離大陸的地理距離並不遠，卻是清代之前極少在文獻中出現的島嶼，是一塊只處於想像中的神祕荒野。

誠如連橫所著的《臺灣通史》所言：「夫臺灣固海上之荒島爾！篳路藍縷以啟山林，至於今是賴。」在習於務農的漢人先民眼中，臺灣是個危機四伏的荒野，稍有不慎或運氣欠佳即會在開墾的過程中因疾病、動亂、飢荒、原住民族侵襲等緣故丟了小命。最倒

PART 3　臺灣的山與人　168

榠的一群人連臺灣海峽都過不了，搭乘的船隻即不幸沉沒，命喪黑水溝。昔時來台的漢人士族皆來自北方，對他們來說，臺灣就是一塊不適人居的邊疆之地，野外還彌漫著可能使人生病的瘴氣。例如明鄭時期即有像「臺地初開，水土不服，病者即死，故致各島搬眷，但遷延不前。」的記載，說明疫病是官員不願舉家搬遷的原因；另外《海上見聞錄》也有提及在臺定居的漢人「水土不服，疫癘大作，病者十之八九，死者甚多」，說明臺灣存在著令人畏懼的瘴癘和風土病。

至於解決之道，就是簡單四字：農業開發。雖說漢文化有天人相勝一說，但要說早期來臺的底層百姓是秉持著這個想法拓荒，未免太過牽強，不如說是為了求生存而開墾土地。十七世紀前半，葡萄牙人和荷蘭人（註：正確的寫法應是尼德蘭，但考慮到約定俗成，還是沿用荷蘭）陸續短暫殖民臺灣，但前者很快就被荷蘭人趕走，所以影響不深。荷蘭人以現在的臺南市為中心，一邊拓展高利潤的鹿製品貿易，一邊獎勵農業開墾，但因為原住民的耕作技術不足所需，再加上傳統上是平埔族女性負責務農，導致嚴重的勞動力缺口，於是召募福建南部的漢人農民前來開墾，促成臺灣史上第一波漢人移民。然而對於平地上的動物來說，尤其是梅花鹿，人類的開墾史就是牠們的滅絕史。從前我們的平地有著許多梅花鹿，不只是平埔原住民族生活、經濟、文化中的重要一環，更發展出一套具永續性的狩獵模式。根據陳第《東番記》所載，原住民禁止私獵行為，且必須等到冬季鹿群出現時才動員全社圍獵；然而隨著荷蘭人入臺之後，因為對日鹿皮貿易產

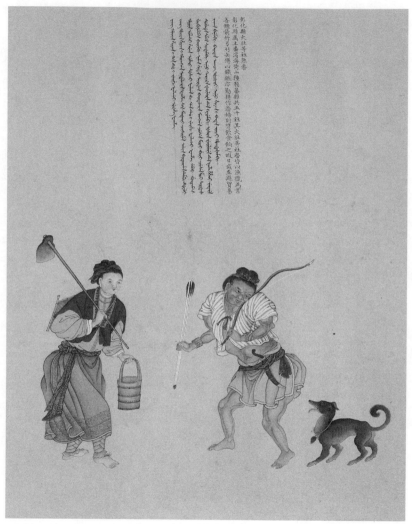

清朝謝遂所作之《職貢圖》記錄了台灣原住民族的樣貌。圖中最引人注意的是平埔族獵人與他的小黑狗。（來源：國立故宮博物院）

生的暴利使然，不只原住民自廢傳統大量捕捉，官方還引進漢人加入狩獵行列，再加上日益擴張的農業屯墾範圍，讓梅花鹿最終在一九六九年於野外絕跡。[4]

其後，再經過鄭氏政權屯墾的積極經營，待施琅在一六八三年率清軍擊敗明鄭，登陸臺南的時候，看到的就是一幅豐饒的田園景觀，不是多數朝廷中人想像的化外荒野。比如說，當朝廷爭辯是否要將臺灣收歸大清版圖的時候，施琅為了說服康熙帝臺灣絕非無用之地，特別舉出臺灣物產豐饒和戰略位置上的優點，在奏疏中強調：

臺灣地方，北連吳會，南接粵嶠，延袤數千里，山川峻峭，港道迂迴，乃江、浙、閩、粵四省之左護……臣奉旨征討，親歷其地，備見野沃土膏，物產利薄，耕桑並耦，魚鹽滋生，……實肥饒之區，險阻之域。……臺灣一地，雖屬多島，實關四省之要害。勿謂被中耕種，猶能少資兵食，固當議留；即為不毛荒壤，必藉內地輓運，亦斷斷乎其不可棄。

康熙皇帝接受施琅的建議，將臺灣納入大清帝國的版圖，但這並沒有改變臺灣是一片荒野的既有印象。隔年，朝廷為了防止明朝遺部和盜寇作亂，下令限制漢人來臺，希望能以最不耗用資源的政策來維持邊疆的穩定，對於交通困難的島嶼東側後山地帶也是興趣缺缺。清代臺灣首任知府蔣毓英的《臺灣府志》即描述臺灣的環境「地廣人稀，蕭條滿眼」，又稱「郭外之鄉不曰鄉，而總名之曰『草地』」，就如同西方田園和荒野的分

野，他將田園稱為鄉，而尚未受到農業開墾的土地則是草地，文中顯出對荒蕪狀態感到可惜。另外，《臺海使槎錄》也指出臺灣的自然景觀無可觀之處：

無仙蹤神跡之奇，無樓臺觀宇之勝。有山則頑翳於蔓草，有水則鹵浸於洪濤；鹿豕狸鼠之所蹯，龍蛇蜃虺之所游。夫既限之以荒裔，而求天作地成之景，皆無所得。[5]

就諸羅縣知縣季麒光而言，臺灣的風景既沒有道教傳統中的洞天福地，也缺乏樓宇建築的點綴；即使是自然景觀，茂密的草木、洶湧的浪潮、橫行的野獸使得山水了無美學價值。大家可以回想一下山水名畫《谿山行旅圖》和《早春圖》，即可知道岩岫巉絕的山峰、涓涓的流水小瀑才是漢文化中美學的圭臬，臺灣處於亞熱帶所造就的叢林景觀則顯得格格不入。

對於旅臺文人郁永河來說，臺灣的瘴癘不只讓他的隨從「十且病九」，環境中的過於繁茂的植被、擾人的野生動物、險惡的天候更是使人膽寒：

平原一望，罔非茂草，勁者覆頂，弱者蔽肩。車馳其中，如在地底，草梢割面破項，蚊蚋蒼蠅吮咂肌體，如饑鷹餓虎，撲逐不去。炎日又曝之，項背欲裂，已極人世勞瘁。……出戶，草沒肩，古木樛結，不可名狀；惡竹叢生其間，咫尺不能見物。蝮蛇癭項者，夜閣

閣鳴枕畔，有時鼾聲如牛，力可吞鹿；小蛇逐人，急如飛矢，戶闔之外，暮不敢出。海風怒號，萬籟響答，林谷震撼，屋榻欲傾。夜半猿啼，如鬼哭聲，一燈熒熒，與鬼病垂危者連榻共處。

這一段文字不只將環境的險阻描繪的活靈活現，更強化了化外之地不宜人居的形象。平地和丘陵處尚且如此，交通困難、罕有漢人踏足的山區更是被賦予了具奇幻色彩的想像：「深山之中，人跡罕至。其間人形獸面、鳥喙鳥嘴、鹿豕猴獐，涵淹卵育；魑魅魍魎，山妖水怪，亦時出沒焉」，足見在清朝領臺初期的漢人對荒野心懷畏懼，無論是隔空想像或親身經歷的見聞，皆相當符合漢文化中對邊疆的期待。

時序進入十八世紀，朱一貴領導的漢人武裝起義事件震動清廷，隨著軍隊平亂的一員名為藍鼎元，是清朝治臺史上第一位開發派官員，也是政策從消極轉向積極的代表性人物。在這個時期，渡臺限令逐漸無法遏制漢人移民跨海尋求土地的需求，於是人口與日俱增，《平臺紀略》中就說：「前此臺灣，止府治百餘里，鳳山、諸羅皆毒惡瘴地，令其邑者尚不敢至。今則南盡郎嬌、北窮淡水、雞籠以上，千五百里，人民趨若鶩矣。」

同時《續修臺灣縣志》也記載：臺灣縣（今臺南市南部）「人居稠密，煙火萬家，零露既稀，瘴氣不入」，足見開發前後的臺灣判若兩地。另外，在他圖謀長治久安的思考之中，有別於先前的化外險惡之地，主張臺灣「山高土肥，最利墾闢」，又提倡「生番化為熟番，

熟番化為人民」，意欲透過全面開墾土地和教化原住民族，將這塊土地改造為朝廷的農

產基地。再者，身為積極殖民的政策的鼓吹者，藍鼎元不只以開發潛力的視角看待土地，

更開始在荒野之中找尋符合漢文化美學的景點，諸如給予他「武陵人誤入桃源」之感的

水沙連（今日月潭），或是可與西湖相比擬的荷包嶼，皆是從美學角度肯定臺灣景觀的

可取之處。

從介紹漢文化的章節可知，漢人看待自然環境的態度含有一定的文化觀，就算未曾

親臨當地，也想像所謂的化外之地不只土地荒蕪，在其上生活的人們更是粗野無禮。正

因如此，臺灣早期的荒野意象，和原住民族有無法分割的連結——早期前往臺灣的漢族

士人即分為兩派不同的觀點，一是類富含原始主義的高尚野蠻人，二是華夷之辨底下的

化外鄙民，抑或是兩者皆有的矛盾情結。事實上，早在荷蘭東印度公司的紀載中，就有

漢人移民透過掌控貿易來剝削原住民的證據：「他們〔原住民〕許多方面都受到控制。

〔……〕同樣地，如果他們沒有提供足夠食物，或工作不夠認真，也常受漢人欺侮。漢人

會立刻威脅苛扣他們的鹽，也表示原住民族必須依賴漢人。」6

明朝的陳第隨著沈有容將軍的剿寇任務來臺，是荷蘭人殖民之前極少數留下紀錄的

漢人，留有〈東番記〉一文，其中總結了他對原住民族（應為西拉雅族）的印象：

迺有不日不月，不官不長，裸體結繩之民，不亦異乎？且其在海而不漁，雜居而不嬲，

男女易位，居瘁共處。窮年捕鹿，鹿亦不竭。合其諸島，庶幾中國一縣。相生相養，至今

曆日書契，無而不闕，抑何異也！南倭北虜，皆有文字，類鳥跡古篆，意其初有達人制之

耶？而此獨無，何也？然飽食嬉遊，于于衎衎，又惡用達人為？其無懷、葛天之民乎？

自通中國，頗有悅好，姦人又以濫惡之物欺之，彼亦漸悟，恐淳樸日散矣。

陳第認為，臺灣原住民族衣不蔽體，缺乏禮儀、月曆和文字之外，仍在用結繩的方

式計算數量，文化上遠遠不如漢民族；但同時，推測是受到道家思想影響，他比喻原住

民是無懷氏、葛天氏之民，意即他們的生活狀態可比兩位遠古傳說中君主所統治的烏托

邦，而且也怨嘆他們正受到文明奸巧的侵害，恐怕原始淳樸的民風不得長久。這類漢文

化中具田園色彩的理想國度，更早可見於陶淵明的《五柳先生傳》和《桃花源記》，和

西方浪漫時代對文明的批判雷同，俱顯出回歸原始自然的渴望。

其後清朝入主臺灣，林謙光所著之臺灣第一本志書《臺灣紀略》的觀點就負面許多，

除了以「頑蠢」、「性好殺人」形容之外，更描述山區的原住民「狀如猿猱」[7]，高高

在上地對異族評頭論足，是反方的代表之一。但若是要找一位真正實地走訪的清代文

人，莫過於自動請纓訪臺採硫礦礦的郁永河，其足跡從臺南府城一路向北至淡水，留下

許多珍貴的歷史紀錄。在《裨海紀遊》裡，由於他明確觀察到原住民中有能和漢人相安

無事的族群，也有懷抱明顯敵意的族群，所以首創了「土番」和「野番」二分法，而這

個分類其後會一直傳到日治時代，成為更為人所知的熟番與生番。從他對土番和野番的定義中可知，兩者之間最大的差別除了後者居於深山之外，就是出草習俗的野蠻粗暴行徑，令他感嘆「不知向化，真禽獸耳」；雖然不乏「升高陟巔越菁度莽之捷，可以追驚猿，逐駭獸」這類肯定原住民行動迅捷的話語，但整體上還是將野番當成獸人來看，而土番相形之下則顯得可愛親近許多。另一個需要注意的是，也是在此時期人們開始以「社」來稱呼原住民的聚落，如馬赫坡社或郡大社，但「社」是根據居住模式決定的治理單位，不一定能反映出當地對於領域和主權的概念——不論是「蕃」或是「社」，都代表著「對原住民〔……〕主體性相較下漠不關心的態度」[8]。

進入十九世紀，隨著漢人移民的數量不斷膨脹，獲取新土地的壓力只能宣洩在後山地帶，例如民間的代表人物吳沙入墾噶瑪蘭（今宜蘭），以及後來「開山撫番」政策所創造的官方撫墾局，即使交通不便和風土病橫行，但既然農業擴張的灘頭堡已經建立，其後就不再有退縮的可能。從宏觀來看，此時的清朝的國勢日益衰落，只能任憑列強予取予求，但一八六〇年《北京條約》對於臺灣來說卻不見得是壞事，因為他讓淡水和安平成為嶄新的通商口岸，直接刺激了國際貿易的發展，導致蔗糖、茶葉、樟腦的市場大開。以土地運用來說，水稻和蔗田主要位於平原區，但茶葉和樟腦的產地卻是在丘陵區和山區，使得漢人更有動機進入以往敬而遠之的深山地帶，引發更多和原住民的衝突。此時的山區也開始成為漢人投射欲望和稱讚的對象，如「後山土沃宜田（山水清勝，不

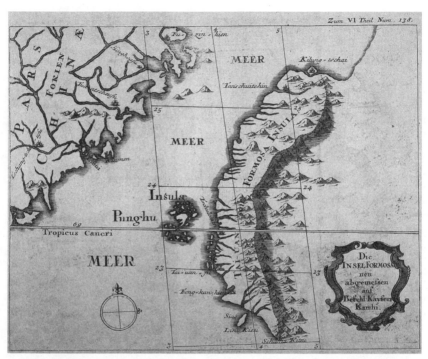

1715 年由耶穌會會士所繪製的福建省地圖，可以觀察到眉月一般的的臺灣，後山為未知的化外之境，是目前已知最早的臺灣地圖之一。（來源：Wikimedia Commons）

下於浙之西湖），煤、磺、樟腦、五金、木植等物出產饒富」和「山水清腴，勃勃有生氣〔……〕後日耕種，悉屬膏腴」*，代表即便是交通困難、凶番盤據的後山，也因為潛在的價值受到肯定，不再是阻攔帝國將之收歸版圖的理由。

綜合來說，看在嫻熟農耕的漢人眼中，土地只要沒有受到開墾就無價值可言，而同樣的觀點也可見於美國早年的農業擴張時期。除此之外，臺灣的氣候條件和中國北方差之千里，也使得文人無法適應亞熱帶的茂密植被景觀，即使藍鼎元在水沙連和荷包嶼中找到可比之處，也不免抱怨「但番人服教未深，必時挾軍士以來游，於情弗暢，且恐山靈笑我」，又表示應「修德化以淪浹其肌膚，使人皆得宴遊焉」，顯示原住民族和臺灣土地的林莽狀態密不可分，同時也隱含著兩者皆有受開化的必要性。此時的明清文人心目中，邊疆從虛幻的想像化為了切身的現實：過剩的自然力量統治了環境，其間潛藏著善惡不一的原住民族，讓荒野成為一個令人畏懼的所在。畢竟如果連移動的過程都艱難無比、凶險萬分，就更別說能夠萌發欣賞之心了。更何況明清的官員素有兵士、隨從護駕，平民一來無法負擔保鑣支出，二來交通非常不便（郁永河從臺南到八里用了二十天），更加不可能四處旅行了。

最後，我們需要理解臺灣漢人移民的開拓史，就是一部同化和消滅原住民族的文明侵略史。農業拓墾需要土地，就從原住民族手中巧取豪奪；若他們顯露了抗拒之心，就構成了文攻武嚇的藉口。歷經數百年勢同水火的彼此對抗，即使漢人早就成為了取而代

之的勝利者，同樣的敵視、輕蔑心理至今仍深植於深層意識之中，反映在「番仔」、「番婆」、「山胞」、「土蕃」等歧視性用語上，是我們不可不察的文化現象。

———

4　戴寶村（2014）。〈與鹿共舞：梅花鹿與原住民〉。《臺灣學通訊》，84，10-11。

5　黃叔璥（1722）。《臺海使槎錄》，卷一。中國哲學書電子化計劃。取自 https://ctext.org/wiki.pl?if=gb&chapter=384725

6　Blusse, L. E. N. (2021) The Formosan Encounter: 1646-1654 3: Notes on Formosa's Aboriginal Society. Shung Ye Muscem of Formosan Aborigines. p.29

7　郭明芳（2015）。〈《康熙臺灣郡志》輯〉。《東海大學圖書館館訊》, 171, 124-166。頁 149。

8　Barclay, P. D. (2021)。帝國棄民──日本在臺灣「蕃界」內的統治（1874-1945）。臺北市：臺大出版。頁 12-13。

*　（清）羅大春（1997）。《臺灣海防並開山日記》。臺灣銀行經濟研究室編。國史館臺灣文獻館。頁 71、130。

10-2 日治時代的觀點

一八九五年，清朝在甲午戰爭的失利，使得臺灣成為日本的殖民地，為日治時代（一八九五—一九四五）之始。這也是漢文化為主的臺灣社會，首度受到強勢異文化統治的時期。雖然日本同為東亞漢文化圈的一員，卻始終保有自己的主體意識和特色，比如說當七世紀初日方代表小野妹子向隋煬帝遞交國書時，信中即有「日出處天子致書日沒處天子無恙」的語句。十九世紀中後的明治維新，不只迅速促成日本版的工業革命，更使得日本吸納了許多西方文明元素，轉型為獨樹一格的日本文化。

考慮到美國文化的淵源，我們是否能認為日本也是臺灣的文化母國呢？我認為純以本書的重點——人與自然的關係來說，影響十分有限。雖說日治時代陸續實施了基礎教育、內地延長主義、皇民化運動，但其文化層面影響大抵只在於人民素質、宗教、社會風俗、語言、改姓等方面，正面來說是培育現代公民，負面來說則是洗腦教育，灌輸忠於殖民者的思想。大體來說，除了透過教育大幅提升臺灣人的公民素質之外，漢人對自然的態度和漢文化並無不同——也就是能墾則墾的農業擴張，和無止盡地利用自然資源。更何況當時主導政策的皆為日本官員，為滿足帝國對資源的大量需求，自是會以開

發為主的態度看待臺灣這塊殖民地，且臺籍人士缺乏平等的參政權，罕有置喙之處。

舉一個例子來說，如今位於日本長野縣的「上高地」是廣受觀光客喜愛的景點，但在一九二七年的「新日本八景」選拔之中，上高地溪谷可說是鮮為人知，多虧了小島烏水一再鼓吹其荒野無人的屬性，這才讓它從默默無名的伐木場，一躍成為一九三四年日本首批成立的國家公園之一。從上高地的案例得知，日本人看待自然景觀的態度早在上世紀二〇年代即受西方的影響，甚至其後就像美國曾走過的路一樣，在一九三〇年代吹起了自然景觀和國族主義結合的風潮，[9]（也是臺灣國家公園概念的起跑點）。此事件直接對應到臺灣同年在《臺灣日日新報》主導下舉辦的「臺灣新八景」選拔活動，但位居山域的日月潭、八仙山、阿里山、太魯閣峽谷是因林業和遊憩之故才受委員青睞，背後仍有宣揚殖民地進步程度的味道，並不是因為他們有著無人荒野的浪漫意象，足見當時還尚未有類似的思潮。但另一重要原因，應是深山地帶由於具「蕃地」的特殊性，出入交通仍以步行為主，不足以成為與觀光密切相關的八景之一，這才讓新高山（今玉山）落選。

那麼日本人是怎麼看待臺灣的自然環境呢？明治維新之時，日本在福澤諭吉提出之「脫亞入歐」過程同時也導入了西方的帝國思維，認同自身文明和種族的優越性，並且感到有責任拓殖未開化的疆域，帶來文明的德澤。至於帝國主義的前進方向，當時有「南進論」和「北進論」之別，而臺灣則是南進的重要基地，在日本人心目中是一塊需要被

征服、開拓和啟蒙的南方蠻荒之島，如《臺灣統治志》中所言：

白種人很久以來就相信：拓殖尚未開化的疆土並為其帶來文明的德澤，是他們所要擔負的責任。現在日本國民正從極東的海洋崛起，希望分攤白種人的大任。不知道我國民果真是否具有完成黃種人的承擔的才幹？臺灣統治的成敗，可說是解決這個問題的試金石 10。

由此可知日本官方看待臺灣的基本態度不只是殖民地，還是一個事關新崛起帝國面子的考驗，成功的話可以成為宣揚帝國進步的活教材，失敗的話就會淪為世人的笑柄。

在此思維之下，大量開發殖民地的自然資源是推進文明實業、惠澤國家經濟的唯一方式，和西方征服自然的態度別無二致。所謂的「南方」對於日本來說，其實也與漢文化對邊疆的刻板印象類似——野蠻異族、文化低落、土地荒蕪（臺灣則要更加上瘴疾和毒蛇等南方特色產物），等待優越文明的開化和救贖。此外，若我們細查一九〇二年持地六三郎提出的《關於蕃政問題意見書》，更會發現日本人信奉社會達爾文主義，完全將原住民族當成弱肉強食下的劣等人，只該邁向同化與滅絕一途，與當時的西方殖民思維如出一轍 11。至於日本本土民間對原住民族的看法，則充滿著濃濃的獵奇心態，如當時出現在臺灣探險記連載上的廣告詞：

臺灣生蕃宛如鬼，乃食人之人種。或曰：生蕃乃柔順可憐人種，正直如佛。鬼耶？佛耶？[12]

耶？究竟生蕃是何人種？生活狀態何如？閱覽此書即可詳知。嗚呼！鬼耶？佛耶？

諷刺的是，真正食人的一方似乎是日本人，因為在佐久間左馬太討伐原住民族的過程當中曾致電報表示：如果士兵缺糧的話就以「蕃人」的肉充飢[13]，完全不將原住民當成人看，而是可隨意宰殺的動物。

至於臺灣自然環境在日本人心中的初步印象，則是領臺戰爭中的媒體報導所建立。當時以「臺灣民主國」為首的武裝組織激烈抵抗，使得日軍損失慘重，陷入苦戰。由於和最初快速平定全島的預期相去甚遠，官方為了面子著想，於是強調問題並不是出在軍隊的素質上面，而是戰地的「嚴酷天候」、瘴疾等「病魔慘毒」和險惡地形所致；然而脫離了戰場，作為新版圖的臺灣卻被描述為溫暖又豐饒的土地，形成有趣的自相矛盾。透過戰爭的吸睛程度和媒體的巨大影響力，這樣的矛盾景象也深深打入了日本人對臺灣環境的印象之中，影響深遠。

再以客觀的自然環境而言，經過清朝數百年以降的連續農業擴張，日本接手時臺灣西部、東北部平原、丘陵，近山的可耕種土地大致上都已開墾，平地森林受到大量砍伐，地貌景觀改變程度甚高，只剩下花東和深山還擁有原始環境。所以若要在這段時期內尋找日本人對自然環境的看法，必須要分為兩大類別：自然旅遊和荒野冒險。前者指稱日

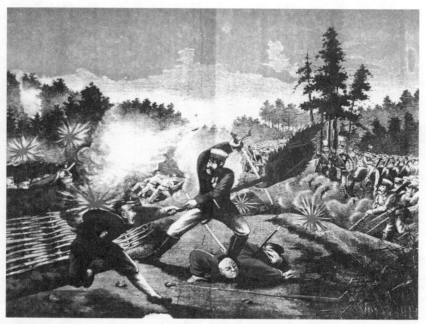

「臺灣三角湧（今三峽）內藤大佐奮戰之圖」。日本領臺戰爭中，日軍和將官的英勇形象受到廣泛宣傳，敵方的形象則受到一定醜化，為日本民眾心目中留下對臺灣的初步印象。（來源：Wikimedia Commons）

本旅人透過制度化的交通和住宿服務前往臺灣各地的觀光行為，後者則指出於公私動機而深入偏遠地帶的日本人。

清朝統治臺灣的時候，陸上運輸並不發達，大幅限制了觀光事業的發展，直到日治時期才因現代化交通建設得到成長的契機。當時日本政府甫獲國家歷史上首個殖民地，源自西方資本主義的觀光事業也隨之傳入，但要等到一九〇八年基隆到高雄縱貫鐵路的全面通車，鐵道部設立負責宣傳的「旅客係」，才漸漸出現大眾觀光的雛型。一九三一年，日本交通局決定由鐵道部專責運營臺灣的觀光事業，鐵道部也在六年後正式在組織架構內創立「觀光係」，對於改變臺灣在非本地日本人心中整體形象來說功甚偉。舉例來說，一九一四年居於日本的畫家三宅克己就表示他「每年都想一定要去臺灣看看，但只是答應要去，腳步卻好像很沉重，越來越沒有出發的勇氣。誠如各位讀者所知，臺灣是有黑死病、霍亂、生蕃、土匪等令人恐懼至極的地方，任我如何的蠻勇，也會感到遲疑的活動」甚至一九三〇年代時還有自臺返日的官員宣稱「臺灣的蕃人現在仍常常進行獵人頭的活動」，全然忽視總督府的理蕃成果，更令他在臺工作的朋友感嘆「連官員都如此了，亦難怪家鄉的人說到臺灣就想到椰子樹、百步蛇，以及如同大金剛一般的蕃人揮舞著青龍刀的樣子[14]」，由此可見宣傳對於扭轉印象的重要性。

就自然旅遊而言，我們可以從圍繞臺灣新八景的文字紀錄中覓得一些蛛絲馬跡。張麗俊這位漢人仕紳在一九三四年遊歷日月潭後，描寫自然美景之餘，寫下了「經營電力

振瀛東，日月潭盈水雄，建築安全開地利，機關巧妙奪天功。依誰一見三分白，冀得千

秋萬點紅，特喜流光全島遍，街莊州市盡交通」，讚頌日本人在日月潭的水力發電工程造

福社會，沒有意識到當局為了取得集水區的土地，使邵族遭到強遷的巨大犧牲；相較之

下，林獻堂經過此地時即觀察到「聽蕃人唱歌，俱面有菜色，因當局禁止其無斷開墾也」，

顯示殖民政府改變了原住民族原本的農耕方式，進而讓他們飽受饑饉之苦。另外，近代

著名日本漢學家鹽谷溫來臺講學，藉機周遊全臺之時，目睹排灣族的傳統土窟式家屋正

逐漸消失，也不禁反思：「數年後蕃人的生活必將大有改變，臺灣舊有的風俗是否該因

此盡數埋沒呢？」15

　日治時代初期的臺灣有三大官營林場：阿里山、八仙山和太平山，其中阿里山和八

仙山名列新八景，成為頗負盛名的山域觀光景點。第一位文官總督田健治郎到阿里山林

場視察時，伐木的過程使他印象深刻：「其震動之勢，山鳴地響，附近低樹無不破矸，真

壯絕淒絕之觀也」，又作一首詩：「千古深林開祕鑰，為梁為棟庇人間」，充分說明日本

殖民者的立場就是取得林木資源，為人類的福祉服務，而以壯觀形容巨木轟然落地的景

象，也揭示了環保觀念尚未萌芽時的主流想法。除了日本人之外，張麗俊到訪此地時也

同樣稱讚了殖民政府的林業發展：「危崖絕頂神工出，箐密林深古木刪。政府經營真周到，

運輸全部是機關」，並未因古木受到砍伐而感到可惜。那麼森林砍伐之後的狀況呢？學

者洪廣冀的研究指出，我們現在之所以在山區會看到許多屬外來樹種的柳杉、杉木等純

林，其實可以一路回溯到日治時代林業的天然林改造計畫——官員口中的「保育」指的並不是保存天然林，而是推動大規模砍伐天然林，再用整齊劃一的人工林取而代之[16]。但除了名列景點的林場之外，一般民眾大多不會前往其他的伐木地區，所以留下的紀錄相當有限。

另外，根據邱雅芳對日本旅臺作家作品的分析，從明治中期到一九四○年代，臺灣在文學、文化、地理上的想像經歷了三個階段的演變：

從領臺初期混沌未明的南方憧憬階段，藉助各種文化與帝國論述的傳播，逐漸成為日本人集體的政治無意識（註：創作之中暗藏的政治面向），最後在戰爭期則演進而為日帝國的強大意志［⋯］在日人作家的凝視下，臺灣成為被陰性化的客體，從原始瘴癘的蠻荒土地，逐漸轉變為具有撫慰身心的樂園隱喻［⋯］臺灣在確立南進基地的位置之後，則開始以雄壯語言歌頌南方之美[17]。

換句話說，在日本的南方想像之中，臺灣的自然環境同時具備著迷人和恐怖的野性（多反映於原住民族身上）。迷人者，在於日本本土所無的異國情調和未受文明開化的浪漫想像；恐怖者，卻偏偏也是來自於未受文明開化的荒涼感，以及對異族的強烈不信任——這種自相矛盾的情結，正是人類在面對荒野（或是主觀上近似的環境）時容易得

以阿里山伐木集材為主題的明信片，可見中間正在運作的集材機，與右下方的集材車。（來源：國立臺灣歷史博物館典藏網／Open Data 專區）

出的直接產物。文明人一方面因為現代化的疲勞轟炸和思潮所致的浪漫想像，開始懂得欣賞居住環境中所缺乏之自然原貌和初民的純樸，視作為滋養身心和啟發靈感的樂土；另一方面，卻會因為脫離了文明的舒適圈而感到不安和恐懼，而此時原住民族即搖身一變，被賦予了兇悍難測的陰鬱形象。

不同於上述的遊客和文人，日治時代還有一群願意吃苦耐勞的日本學者，秉持傳自西方的近代學理，為日本帝國主義效力或是為了個人的學術興趣，深入山區調查風土民情、自然生態、地理水文等，不只打下殖民政府有效治理臺灣山域的根基，也為後世提供了豐碩的研究成果和資料。比如說奠定臺灣植物學基礎的川上瀧彌和佐佐木舜一、原住民住屋泰斗千千岩助太郎、原住民研究先驅的踏查三傑：伊能嘉矩、森丑之助、鳥居龍藏，以及鹿野忠雄。雖然表面上是受到政府和民間的補助進行研究，用知識支配臺灣這塊海外殖民地，就如范燕秋指出，「就十九世紀博物學發展的背景而言，自然史調查總是伴隨海外探險或軍事征服而出現；即在強權國家占領或征服新領地的過程，不可忽視的另一面向是：新領土自然史的掌握、征服或『馴化』（disciplining）18」，但他們對臺灣自然環境和原住民的看法又是如何呢？以下就舉出幾個例子來看。

第一個要介紹的是森丑之助這位文武雙全的學術探險家。昔時臺灣山區的原住民族尚有馘首之習，對於任何人來說入山都伴隨著殺身之禍，令人膽寒不已，但唯獨此人能夠隻身縱橫臺灣各處山嶺，憑著真心誠意贏得原住民的尊敬和友誼，成為日治時代無庸

置疑的「臺灣蕃通」、「臺灣蕃社總頭目」、「臺灣蕃界調查第一人」）。根據臺灣古道研究先驅楊南郡譯註之《生蕃行腳》一書，深深認同並受到原住民文化薰陶的森丑之助，力主森林不應該受到廣泛開發：

由於臺灣（⋯）一半以上的面積是陡峭的山地（⋯）萬一廣泛的開發，讓山林受到破壞而荒廢，大自然每年都將大展暴威，為臺灣居民帶來令人無法想像的恐怖與悽慘狀況。（⋯）本來森林有防止土壤水分流失，調節氣候、保護自然的韻律，因為有森林的庇護，農業才得以發展。砍掉森林，用平地農業的作法去開墾山地，絕對是不可能成功的。

再者，有別於當時普遍漠視原住民族的論調，他也提出了山林守護者的見解：

臺灣因為有「野蠻的生蕃」存在，在歷史上防止了漢人湧入山區濫伐森林、濫墾土地，因此保全了臺灣的大自然，使國土免受戕害。（⋯）（原住民族）對於臺灣山林任何細微的事物都知道得清清楚楚。

但要特別注意的是，日本人眼中的漢人並不具備山林保育觀，只會不斷的砍樹拓墾農地，所以自然讓固守領域的原住民族成為了資源的守護者。導入科學林業之後，原住

民的傳統火耕農業因為會焚毀林地，同樣地不為官員樂見。說到底，原住民族只是扮演暫時守護山林資源的過渡期角色，最終還是要由日本人來掌管一切，不管是寄望於族人學會經營林業，或是透過「集團移住」徹底趕出山區，都是一樣的道理。

森氏、鳥居、伊能這類以研究為志業的學者，由於精力全部放在了專業領域之上，留下的紀錄中無法找到太多針對自然環境的反思或個人情感的抒發，即使是偶遇美景也僅只隻字片語帶過，少有細心描述者。儘管如此，偶爾我們還是能見到治學嚴謹的學者也有胸懷豪情或受到感動的一面，例如鳥居曾在阿里山一帶的人類學調查中偶然望見玉山的山頭，就起了從西側橫越過去的念頭，於是硬拉著日本隊員和原住民跟著他完成這個臨時起意的計畫。事後他回憶當時「大膽地學拿破崙當年的豪語：『我的面前豈有阿爾卑斯山！』」，符合楊南郡對此行的評論，也就是一趟藉學術之名行登山探險之實的橫越計畫。另一位人類學學者小泉鐵，則是在梨山一帶調查的時候，一邊稱讚群山圍繞的壯觀風景，一面批評當時庸俗的旅遊風氣：

在這一片遠景的壯觀與近景的夢幻情境中，令人感受到純粹自然融為一體的景色。我真想永遠躺在這座遼闊的草坪上，永無止境的一直享受日光浴。當時正值秋天，泛著金黃的十月太陽照耀著山坡，山景始終呈現透明金黃色，而在那斜面的部分，太陽的照射光線又讓物體的影像更顯得宏大壯觀。

對於喜歡山岳以及愛好大自然的人們，我認為這是值得探訪的景色。近來有許多人到訪臺灣旅遊，但他們似乎都只有膚淺的程度，而且是庸俗的層面。因為他們大多只是在臺灣的平地來回就已經滿足的回國。或是，有的完全不費功夫，只是坐著就有專人安排觀賞蕃社節目，而在觀後隨即搖身一變成了專家而離去。

另外，在結束一次調查旅行並返回日月潭的時候，他在原住民族村落欣賞杵音表演，觀察到一度強盛的聚落已然人丁凋零，不禁感嘆該處「仍不見文化的傳承受到保護，而且是日復一日的被壓縮〔…〕恐怕在不久的未來將會走向毀滅的末路，為此我感到十分惋惜」，而鳥居在東埔社隨族人過新年時，觀察到族人所穿之漢化服飾，也稱「這是我最感到惋惜的事」，但至於是對研究素材的消逝感到可惜，抑或是真心站在原住民一方著想，見仁見智。

然而博物學者之中有一個異數：鹿野忠雄。身為優秀的學者和登山者，他的成就不只在學術調查上，登山行程紀錄上更具備可觀的文學氣息，《山、雲與蕃人》更被譽為其中的經典之作。單以人與自然的關係的描寫而言，要在日治時代找到能出鹿野其右的人，幾乎是不可能的任務。身為日治時代日本山岳會和臺灣山岳會的雙料會員，他深受西方登山運動影響，十分執著於首登和探訪前人未曾踏足的地方，例如前往玉山南峰途中時聞到「聖潔的香味」，又說因原住民族在該地出沒而讓附近一帶「成為聖潔的處女

■杵を持つ蕃婦■

臺灣の旅行者にとつて蕃人の生
活は確に興味の一焦点である。月
世界の兎にでも借りて來たやう
な杵と臼を、荒蕪の蕃屋の軒先
に持出して働いてゐる處何さな
く神代の繪卷にでもありさうな
光景である。

拿杵搗小米的排灣族婦女，明信片上的文字中譯為：「對臺灣的旅行者而言，原住民的生活確實是令人注目的焦點。用著傳說中向月兔借來的杵及臼，原住民在茅草層疊的蕃屋前工作著，好似從神話時代的繪卷裡走出來的人物。」（來源：國立臺灣歷史博物館典藏網／Open Data 專區）

地」、南玉山則是「處女峰」，甚至在達芬尖山山頂發現人工堆砌的石標時，「眼前突

然天旋地轉」，不敢相信自己並非榮耀的首登者。

反思總督府的理蕃政策，他一方面稱當時尚未歸順的拉荷·阿雷和其追隨者為「兇

蕃」，另一方面又覺得他們是「令人非常感動的風雲健兒」，認為「與其被誘導到平地，

受盡文明的毒害，倒不如繼續過著山中的原始生活來得痛快」，又說原住民族吟唱的歌謠

使他「血脈中早已遺忘了的原始性〔…〕甦醒過來」，不止流露出原始主義的傾向，更批

判了當時奉文明進步為圭臬的主流思想，同時卻也不否認抗日的拉荷·阿雷為帝國眼中

的野蠻「凶蕃」。再者，他於秀姑巒山縱走行前目睹過去熟悉的森林遭到砍伐，和土石

流毀壞台車道的景象，不禁抗議：「對於大自然不斷地遭受人為破壞的現況，我義憤填膺，

不得不咬牙切齒抗議！〔…〕破壞大自然以進行人為的建設，到底有什麼好處呢？」；然

而，面對日本強遷原住民的行徑，卻對第一線的警察「表達最大的敬意」，以「勤勉而

強韌的日本民族性才是圓滿成功的原因」作結，顯示鹿野雖然頗有保育的傾向，但對原

住民卻並未能超越帝國的視野，仍將理蕃政策視為一項成就。從鹿野的文字中，暫且擱

置對原住民的矛盾情結，我們能看到一位日治時代登山者的思緒和環保意識，在當時開

發當道的殖民思維之中實為難能可貴；換言之，早在西方環保運動在一九七〇年代傳入

臺灣並致民心思變之前，其實就已有少數殖民者有此想法，惜乎無法成為主流而已。

除了不同領域的學者，例如移川子之藏、馬淵東一之外，昔時還有軍警和公家單位

攝於 1914 年的埔里警察隊隘勇與隘勇線。隘勇線的基層勞工「隘丁」多為漢人平民和平埔族，也最易成為衝突發生時的犧牲者。（來源：Wikimedia Commons）

也會進入山區勘察，例如臺灣總督府山林課設有陸地測量部和森林治水調查隊、蕃務本署和等負責調查山區的機關，其中不少雇員更成為許多高山的「文明人」首登者（有別於無文獻可考的原住民族首登），如首登巒大山的伊藤太右衛門、引致臺灣史上最大山難事件的測量技師野呂寧，軍警的話則有長野義虎和竹內警部。此外還需要注意臺灣近代民間登山的濫觴，也就是一九二六年成立的臺灣山岳會，代表人物是命名聖稜線和首登大霸尖山的沼井鐵太郎。但因為人眾不可勝數，礙於篇幅限制就不一一引述。

至少以學界來說，同情原住民和保存其文化的少數聲音一直存在，只是無法和帝國機器的意志抗衡，甚至也未能超脫殖民者的優越心態。現實中，日本人在領臺初期因為疲於應付各處的抗日行動，無暇對付居於山區的原住民族，所以不採取武力。一旦平地受到控制，隨即露出先禮後兵的真面目，視原住民族為掌控山區自然資源的阻礙，需以鎮壓、教育方式加以排除，最終目標是化其為日本帝國的臣民。也就是說，原住民文化的存續與保留，並不在殖民政權的計畫之中。從一九三七至四五年之間的皇民化政策可知，受到戰爭爆發和資源短缺的影響，日本還試圖讓新命名的「高砂族」從裡到外成為皇國效忠的日本人。整體而言，從自然資源的掠奪與開發，到原住民的征服與同化，構成了日治時代殖民者與環境關係的主軸。

9　Jones, T. (2018)。〈新日本八景在重繪日本人對地景的態度中所扮演之角色〉。劉翠溶、J.Beattie 編，收於《東亞環境、現代化發展：環境史的視野》。頁203-224。臺北：允晨文化。

10　竹越與三郎（1905）。《台灣統治志を提す》（題台灣統治志）。《台灣統治志》。国立国会図書館デジタルコレクション。取自https://dl.ndl.go.jp/info:ndljp/pid/784474

11　石丸雅邦（2008）。台灣日本時代的理蕃警察。國立政治大學政治研究所博士論文，台北市。頁1-19。取自https://hdl.handle.net/11296/8gtdrt。

12　簡中昊（2014）。〈日治初期警察官眼中的台灣原住民形象——以〈生蕃探險記〉為例〉。《台灣文學研究》，6，195-228。

13　臺灣救濟團編（1933）。《佐久間左馬太》。臺北：臺灣救濟團。頁577。

14　宮本克夫（1939）。〈臺灣の觀光〉。《運輸通報》，19，19-20。

15　鹽谷溫（1937）。〈臺灣遊記〉。《斯文》，19（6）。頁27。

16　洪廣冀（2018）。〈從「臺灣之恥」到「發展最速的產業」——再思日治時期臺灣的科學林業與工業化〉。《臺灣史研究》，25（3），83-140。頁102-103。取自https://bit.ly/3gPnbvD

17　邱雅芳（2009）。南方作為帝國慾望：日治時期日人作家的台灣書寫。國立政治大學中國文學研究所博士論文，台北市。頁302。取自https://hdl.handle.net/11296/bgcepm

18　范燕秋（2012）。〈日治初期的臺灣博物學會——日本博物學家與臺灣自然史的建構〉。《師大臺灣史學報》，5，3-39。頁8。取自https://bit.ly/34YA0vW

10-3

戰後的臺灣

一九四五年八月，美國接連在日本的廣島和長崎投下原子彈，隨後蘇聯向日本宣戰（實際上日本最忌憚的對手），迫使日本宣布投降，終結了第二次世界大戰。隨著塵埃逐漸落定，臺灣進入了一個由國民黨統治的新時代，也可以說是重回了漢人政權的懷抱。然而，這個新政權正處於與共產黨的戰火之中，對外高唱反攻大陸、收復失土的基調，對內則以獨裁專政牢牢地鞏固自身政權，尤以《戒嚴令》和《動員戡亂時期臨時條款》影響最鉅。對於一個念茲在茲就是重奪對岸領土的政權來說，臺灣只是中央政府暫時棲身的海島基地，所有的資源都必須用於這個至高的任務上，威權統治則抹消了一切反對的聲音。

直到一九七〇～八〇年代的四個背景因素一一到位，人和自然的關係才開始出現顯著的改變：一是政府啟動了大型公共建設計畫，逐漸讓都市化進入高速發展期；二是臺灣社會、政局變遷所致的政治民主化運動，使得環境議題得以跟著知識份子批評時政的步伐面世[19]；三是快速工業化導致的環境劣化問題使得民眾怨聲載道，使得政府不得不有所回應；四是全球化對臺灣環境保護體制的影響，尤以國家公園為甚。

我們從西方的例子可以得知，荒野是一種產自城市的心理狀態，人的生活若是太貼近自然環境，反而不易有鄉愁或懷舊的情感，所以十八世紀西方工業革命帶來的都市化和環境問題才會成為關鍵因素。臺灣在日治時代雖然有工業化的進展，但不脫離以農業帶領輕工業的主軸，尤其是糖業[20]，即便有因太平洋戰爭爆發而建立的軍工業，大致上可視為日本帝國用來餵養內地工業的糧倉。其後盟軍的連續轟炸嚴重損毀基礎設施，再加上國民政府接收臺灣後一系列的失當之舉，讓臺灣必須要等到「經濟奇蹟」發生，在一九八〇和九〇年代才躋身新興工業化國家之林。這麼說來，臺灣人理應該這段時間內產生保護環境的意識囉？答案或許遠比大家想像中的還要複雜。為了方便討論，我將以政府觀點和民間觀點來分別探討戰後臺灣人和自然的關係。

政府的環境觀：我們的林業與國家公園

民眾前往臺灣的高山區域觀光旅遊，幾乎一定不會錯過清境農場的綿羊秀──青翠的草地、碧藍的天空、慵懶的白雲、連綿的山脈，令觀者無一不印象深刻。但有一點卻啟人疑竇，那就是綿羊並非臺灣的原生種，歷史上也與這塊土地上生活的人毫無關係，那究竟為何會受歡迎呢？清境農場自一九九八年引進綿羊秀，主持人則是從紐西蘭特聘

而來的外國人；然而綿羊同樣也不是紐西蘭的原生物種，是在十九世紀才被引入境內，真正的源頭則是從歐洲出航的西方人。想到歐洲和綿羊，大家首先應該會聯想到瑞士，或是卡通動畫《小天使》（阿爾卑斯山的少女），一點也沒錯！我們在青青草原上見到的綿羊秀，原來也是全球化的結果之一，即「阿爾卑斯模型」（Alpine model）透過紐西蘭這個中繼站之後的間接進口，而這只是臺灣無數例子之中的一員罷了。

我喜歡登山健行活動，尤其是超過三千公尺以上的高山區域，稜脈連綿、林木蒼鬱的壯闊景色總是令我心曠神怡。經過了這些勤往山上跑的時日，太魯閣、玉山和雪霸國家公園是我熟悉的去處，林務局的國家步道也走了不少，但有個現象一直讓我疑惑不已：林務局和國家公園面對像我這樣的訪客，態度似乎完全不一樣。凡進入國家公園必定要申請入園證已經是常識，且有嚴格的總量管制，但相較之下林務局對於遊憩使用就寬鬆許多，著名的松蘿湖、加羅湖等身處原始環境之中，卻沒有任何管制措施，民眾想去就去，唯有嘉明湖或位在自然保護區的步道才有實施承載量。究竟是什麼樣的緣由，讓這兩個山林的場域主管機關有著大異其趣的作風呢？

說來可能令大家嚇一跳，但故事可以從五四運動講起。

國民政府接收臺灣之後，由於統治階層皆是來自於中國大陸的國民黨官員，且因為不信任當時所稱之「臺胞」，故也不給予任何參政的機會，所以勢必要從歷史上尋找官方對自然的看法。個人認為除了先前探討過的漢文化之外，國民政府對自然環境的

態度可回溯到一九一〇年代的「新文化運動」和「五四運動」，當時高喊的口號中有著陳獨秀提出的「德先生」和「賽先生」兩位仁兄，分別指的是英文讀音近似的民主（democracy）與科學（science），其中尤其是科學對於自然環境的影響極為深遠。所謂的賽先生，對於當時知識份子來說究竟為何呢？

這兩起大規模運動的背景是清末民初時，有識之士體悟到傳統漢文化對改革的嚴重阻礙，例如崇尚帝制的儒家思想，認為必須引入西方的民主和科學思想方能大破大立、汰舊換新。然而在陳獨秀的眼中，破除舊習陋規、促進社會進化才是最崇高的目標，賽先生也不過「只是一種方法一樣，目的全在改良社會，以便『利用自然征服自然』」，甚至淪為「純粹工具性的技術」[21]。另一代表性人物胡適在看待科學時，採取的也是傳統儒家的人本救世思想，甚至擁有明顯的人類中心主義論調：「人的文明的特點就是特別圖謀人生的幸福」，然後又強調「所以現代世界文化的第一個理想目標是充分發展科學〔…〕充分利用科學的成果來改善人們的生活」，可見在民生凋敝的年代，科學必定會成為用來改善人民生活的重要工具。所以當國民黨統治臺灣的時候，繼承了五四運動和新文化運動以來的工具化科學，又有反攻大陸的任務在身，面對自然環境的態度更是可想而知——更何況在早期高度專制的政體中，黨外運動的火力都集中在爭取民主和言論自由之上，環境議題只能敬陪末座，誠如一九七〇年代黨外人士康寧祥所言：

很多人批評我們政治掛帥，把一切問題都扯到政治上面，似乎不關心環境汙染和教育文化問題，其實〔…〕真正的病源是政治，這是癥結所在。這個結沒有解開之前，環保問題是不可能解決的[22]。

另外，根據學者曾華璧的整理，許多放在現今必定引起巨大爭議的政府開發案，例如一九五〇年代起的海埔新生地開發、抽取地下水、水庫建造，乃至山坡地和河川地的利用，於一九七〇年代之前幾乎是毫無遭受抵抗的通過，直到工業化加速使得環境惡化加劇，才因為民意的關係獲得重視。整體而言，政府在一九八〇年代之前既是環境問題的始作俑者，也是規畫防治措施的主導者，而且重事後處理勝於事先預防，缺乏主動積極的治理作為[23]。

但至少就政府體系內部而言，環境保護主義的全球化影響可謂相當巨大，而我想從臺灣兩大山林場域主管機關──林務局和國家公園說起。事實上，臺灣接連受到日治時代和戰後美援時期的影響，而日本在明治維新時期又是向歐洲取經，所以使得體制發展上具有強烈的不連貫性。簡言之，日治時代的國立公園和林業是日本本土現代化之後的產物，具有日本的特色，但戰後國民黨接管日本人留下的基礎建設和體制法規，卻又出於侵華戰爭產生的仇日情結，急於否認日本對台的現代化貢獻，於是體制上的效法對象轉為了一九七〇年代斷交前的美國，尤其在環境政策上更是如此。如今

我們攀登玉山，從塔塔加出發的路線上會經過一處「孟祿斷崖」，紀念的就是美援時代的稅務專家孟祿先生（J.E. Monroe），而同期的美國專家亦在國家公園和林業創制和技術上擁有可觀的影響力，正是全球化的效果使然。

臺灣早在日治時代的一九三三年時便有國立公園的芻議，確立大屯、次高太魯閣、新高阿里山三個候補地，只是隨著中日戰爭爆發和日本戰敗而受到擱置和取消。至於森林遊憩部分，則可從上面提過的臺灣新八景選拔事件中得知阿里山、八仙山等林場兼觀光景點的雙重用途，但國民政府接管後也面臨了相同的命運。根據政府體系內環保與觀光的先驅、草擬《國家公園法》[24]的游漢廷回憶，臺灣戰後百廢待舉，學界和民間也缺乏對此領域有所著墨的人士，要等到一九六〇年代才因為林務局派員參加國際性的會議和出國研習，才開始正視森林遊樂的重要性。回顧一九七〇年代的自然保育，他也感嘆：「國內關心自然保育的政府機關很少，像林務局還是注重砍樹，並未真正談到保育，也沒有營建署或國家公園」。值得提及的是，游漢廷受訓的地點正是美國。

那麼美國對臺灣國家公園和林業有何影響呢？以國家公園來說，是美國荒野保護模式的直接進口。一九六五年訪台的美國國家公園專家盧里博士（Dr. George Ruhle）是美式國家公園的鼓吹者，他的報告明確定義國家公園：

國家公園之理想概念為一保持其原始情態之廣大荒野，不受人類活動所毀傷及侵擾。

國家公園為代表一個國家在風景上，科學上，教育上及情緒上種種特色之最佳實例，其重要性有如此者，故值得國家關照。其創設有如不可侵犯之聖堂，應永遠保全其自然風景，原野性格，原產野生動物及植物區系。

不知大家有沒有注意到繆爾風格十足的用詞，如「不可侵犯之聖堂」？所以盧里之所以建議國家公園只有太魯閣、玉山和雪山三址，原因正是因為他們有著「未受損傷之原野」和「不為人為造作所污染[25]」，而排除了陽明山和日月潭等地。換言之，在美國從民間為始發展超過百年以上的荒野哲學，乃是完全透過政府體系進口，但實際上臺灣人對於美式荒野哲學的發展沿革卻還處於懵懂階段，多少抱持著「國外的月亮比較圓」心態全盤接納全球化的影響，未曾思考該如何協調居於山區的原住民、漢人聚落、榮民和環境的互動，以及如何創造屬於臺灣的特異之處，種下日後許多自然資源使用衝突的遠因，如狩獵、採集和土地利用。用誇張一點的語言來說，一旦國家公園按照美式的荒野精神來治理，原居於山域的人們都會成為國家公園的眼中釘、肉中刺。這種國家公園體制內追求純粹自然而忽略人文的思維，基於波士頓大學人類學教授威勒（Robert Weller）在臺的實地觀察，直到一九九〇年代初期還留存於體系之中（但也必須提及國家公園自一九八四年起即開始了人文史蹟的調查）[26]，但大致上約也是在同個時期透過原住民族的抗爭獲得改善的契機，例如一九九九年能丹國家公園規畫的正式廢止。

世界第一個國家公園是黃石國家公園，純以荒野特性來保存的則是優勝美地國家公園，也是從美國直接輸入臺灣的模式。然而此舉使得園區內生活的原住民成為了官員的心頭隱患，因為他們的存在破壞了荒野的定義。照片為 1901 年的橡實儲藏所，當時園區內尚有印地安人生活。（來源：University of Southern California. Libraries 和 California Historical Society）

至於林業議題，則要拆分為森林遊憩和林業兩塊來看，前者指的是森林作為人民休閒娛樂場所的功能，後者則是森林作為永續性木材來源的功能。相信在大部分臺灣民眾的心中，皆約略有森林過去曾經受到濫伐的印象，但如今我們實際走入山林裡面來看，其實並不容易察覺到森林的痕跡，這是因為一九九一年政府全面禁伐天然林後，已經看不到大片山頭光禿的景象。但若是登山健行或車行山區道路時注意到周遭的樹種單一且彼此之間存有固定間距，就可以肯定是林業造林的結果；另一例子是許多登山路線必經的「林道」，並不是指森林中的道路，而是戰後林業所遺留的運材道路。

國民黨政府統治臺灣之後，從初期因大陸國共內戰的迫切軍需，到正式遷臺後的反攻大陸施政綱領，臺灣遼闊廣泛的山區森林自不免被視為「資源」，是可以直接用來籌措資金的天然財富。其實若是將時光倒轉一些，當一九四一年太平洋戰爭爆發之後，殖民政府統治下的臺灣進入決戰狀態，就連日本人也無法再嚴守原本的植伐平衡理念。根據張雅綿的研究，臺灣總督府批准南邦林業經營太魯閣大山是「官方棄守山林保護政策的最後防線」，即是位處國立公園預定地也無濟於事，此後的林業純為軍事供應木材，就算戰後初期有著植伐平衡的只伐不植。[27]

國民黨政府亦是秉持著相同態度看待林業，政策，又有美援森林專家沈克夫（Paul Zehngraf）在一九五一年指出：「現在所採行的森林施政，主要在增加政府財政的收入〔…〕事實上，伐木收入遠不能抵償因偏重伐木而產生之不良後果，故政府今後應不再過分重視收入，而應著眼於將來森林生產之投

資，即因為保存森林披護而獲得之其他利益」[28]，卻無助於彼時致力工業化的政府改變態度，其可見於一九五五年提出的〈臺灣林業政策之檢討〉三論點：

1. 限制砍伐不能保續臺灣林業，反將促其毀亡；2. 伐植平衡，在目前臺灣無法實現，即使造林工作延緩數年，亦無嚴重影響，故大可不必規定於若干年間，在所有未造林地上完成造林工作，更不必因造林工作進度緩慢，而限制砍伐；3.「保林重於造林，造林重於伐木」之口號，在本質上是相互矛盾的，在精神上是消極落伍的[29]。

從上所述，可見繼承自五四運動的賽先生被直接應用在臺灣的山林上，一九五九年設置的大雪山林場和林業公司即是採用企業化經營方式，引進美式伐木、運輸的先進技術，如機械和車輛改以蒸汽或內燃機驅動、以林道取代日治時期的索道和鐵路、以自動鏈鋸取代人力手鋸等。除了技術和經營方式的改變之外，學者洪廣冀更指出戰後林業政策失當所導致的亂象，如租地造林的爭議、木材市場扭曲、民營業者的地位強化、盜伐橫行等，均使得臺灣的社會和森林付出沉重代價[30]。根據另一研究所述，臺灣森林損耗最嚴重的時期在一九五四到七一年間，之後才趨於緩和[31]。所幸林業和森林遊憩的消長大約在一九七〇年代中期出現，隨著各大林場逐一關閉，後者的成長態勢猶如雨後春筍，逐漸轉型為自然保護區和森林遊樂區，我們今日所見的國家步道系統、林業文創、

這張照片紀錄的是民國 50 年（1961）苗栗南庄蓬萊村大坪林道一帶的蓬萊林場，也是昔日登山者常見的山域景觀之一。（出處：國家文化記憶庫／黃勝沐）

解說系統等措施俱是這段時期的延伸產物。若要說美式技術留下的最大遺跡，不如就看看這段時期大量出現的林道，其中許多仍是登山健行活動中的必經之路。雖然林業凋敝之後的林道大多漸漸毀棄，但老一輩登山者卻有搭乘柴車、臺車、索道上下山的共同回憶，可見彼時的交通可比現在便捷許多呢。

歸功於林業和森林遊憩的發展歷史，臺灣的林務局不同於採美式荒野精神的國家公園，反而與日本森林「混合使用」（mixed-use）的精神更加貼近，但也因此埋下早期兩個機關水火不容的導火線，畢竟一個背負著濫墾濫伐的罵名包袱，一個卻是注重現代保育的後起之秀，相比之下就會顯得反差巨大。根據威勒博士的分析，除了臺灣林務機關本身即沿襲自日治時期之外，戰後主導遊憩發展的官員多具有臺灣人背景且於日本受訓，所以出於殖民時期習得的日語和懷舊情感，會更傾向於向日本取經，如「森林浴」就是源自日本的研究。有趣的是，雖然日本本土在一九三一年始建的國立公園靈感來源也是美國，卻沒有走上無人荒野的道路，為什麼呢？這是因為日本的自然環境就像歐洲一樣，受到長期的人類開發與利用，不只土地擁有權分散於私人和不同政府機關，大部分區域更早有人居住，如伊勢志摩國立公園超過九十％的土地皆是私人所有，不可能符合美式荒野的定義，所以一定會重視協調多方利害關係的「混合使用」[32]。如此看來，雖然臺灣山域多為林務局轄下的國有地，但由於多與民生需求有所牽連，如山區鄉鎮和原住民傳統領域，所以自不可能仿照美式荒野的精神管理，而有借鑒日本模式的必要

性。

然而就人與自然的關係而言，林業和國家公園對於一般人來說終究只是深山裡的事情，並不如工業化對平地身遭環境的破壞來得有切身之痛。在臺灣，工廠林立的鄉間所產生之重大公害，才是喚醒民眾環保意識的起點。一九八〇年代以降，工廠附近居民反公害的抗爭層出不窮，激烈的肢體抗爭和遊行示威手段對臺灣社會產生了巨大的衝擊，使得人民首度開始思考經濟發展和環境保護的兩難議題，是為臺灣環保運動之始。其後於一九八七年成立的行政院環境保護署，不只是第一個環保專責機關，更是落實環境教育的關鍵一步。在此之前廣大民眾的環保知識和社會責任意識薄弱，對周遭環境漠不關心[33]，或許也是山路邊坡和登山路線旁至今還堆積著許多陳年垃圾的原因（且清運不易，易於累積）。雖然行政院自二〇〇二年即師法源自美國的「無痕山林」（Leave No Trace）作為宣導低環境衝擊生態旅遊的準則，國家公園和林務局的推廣也獲得不少民間團體的支持，但真正的痛點其實在於不屬於任何團體的民眾，和勢力益發壯大卻不受列管的商業登山服務業者。

過去山域的自然環境沒有受到太大的民間關注，舉例來說，我們的《國家公園法》制定於一九七二年，但卻因為「自然保育之觀念尚未根植及政府機關未積極展開各項工作」與經濟為重的思維，還要等到五年後前總統蔣經國南下墾丁視察時親自指示，才成立第一座墾丁國家公園[34]。和美國國家公園的形成相比，臺灣民間因各項條件尚未成熟，

幾乎毫無參與度可言，成為又一樁政府強勢主導和全球化影響共構的結果。若問森林的

保存在何時進入公眾的視野，遺憾的是，這必須要等到國民黨政權對社會掌控力逐步降

低的一九八〇年代之時，由賴春標於一九八七年（與解嚴同年）《人間》雜誌發表的

〈丹大林區砍伐現場報告〉登高一呼。一瞬間，山野森林被夷為平地的景象震撼了社會

大眾，引爆了一波森林保護運動，除了迫使林務局改制為公務機構和公務預算，更讓政

府於一九九一年宣布全面禁伐天然林，為臺灣的森林保育寫下一個里程碑。透過社會運

動的推波助瀾，其後臺灣民間對伐木議題一直保持著高敏感度，甚至有時到了「逢砍必

反」的程度，推測也是從這個重大事件開始慢慢深入民眾的心中。然而臺灣如果完全不

伐木，真的是好事嗎？從一九九一年禁伐天然林至今已經過了三十年，如今臺灣的木材

自給率只有約一％左右，其餘全部都要仰賴進口，過去種下的人造林也因疏於維護而多

成廢材[35]。雖然民眾護樹意識高漲不是壞事，但我們盡是取用他國的木材，自己卻不設

法借鏡日本、德國、奧地利等國的經驗善用自家後院的林木、活化林業並設計完善監督

體制，無疑是因噎廢食——這也是往後我們社會需要思考的山林議題之一。

最後，照常理說制度文化應產自人民的精神文化，比如說美國民眾對荒野的想像與

喜愛是隨著繆爾的傳播而起，但臺灣過去的威權統治和社會控制卻壓抑了公民精神，讓

許多政策制定上更像是帝制時期的官閥作風——官員覺得是好，什麼就是好，老百姓只

能接受。從好處來看，可以說是因為直接仿效國外而行動迅速，但壞處就是容易因為缺

乏因地制宜的思考而流於粗製濫造，讓先天不足的體制成為往後諸多亂象的根源，爾後也鮮有積極推動內部改革的動力。我認為最關鍵的一點，就是環教和民主發展得遠比西方為晚，讓人民尚未能有效成為領導體制的力量，才會常常被反過來牽著鼻子走。光就山林政策來看，這一點尤其在二〇〇〇年之後逐步放大加劇，我將在「臺灣的登山文化」中細談。

民間觀點：戒嚴下的荒野禁地

作為本書的主旨——人與自然的關係，放在這一篇最初的話語，我認為不應該是從陳述開始，而是三個問題：臺灣的山令你感到驕傲嗎？如果碰上外國人，你會怎麼向他訴說臺灣的自然之美和特色？

美國建國之初，出於和歐洲文化地景互別苗頭的需要，透過國族主義的高亢語調稱讚先民的開拓精神和未開化的荒野環境。二戰前的德國和奧地利力圖現代化之際，境內山岳也被賦予了弘揚國族主義的價值，化身為國家的符號和個人主義的象徵。同樣的影響，對於明治維新時期厲行「脫亞入歐」的日本也有蹤跡可循。綜合前面所述的內容，山岳和荒野不只是人民建構國家形象和認同感的一環，更由於工業化後的都市居民透過

戶外活動不斷深化對土地的關愛，尚能演變成為保護環境的一股巨大勢力，如美國的塞拉俱樂部和荒野協會最初俱是由戶外活動愛好者所組成，其後還成為《荒野保護法》的主要推手。那麼接下來我們勢必要面對另一個問題：臺灣人和土地的關係，到底出了什麼問題？是不是有某種程度上的心理疏離感，竟然讓鄉間的重大公害成為突破口，而不是建立在對自然環境的愛惜上？

　　清朝治臺的兩百餘年當中，由於深知臺灣為東南沿海四省的天然屏障，又擔憂前朝擁護者於島上暗圖「反清復明」，因此臺灣更像是個半軍事管制區。除了一七二二年朱一貴事件平定後所設的標記用石碑和「土牛」界線之外，根據陳宗仁的研究，臺灣的隘制實現於十八世紀中葉的乾隆年間，本質上符合上一世紀清朝在大陸沿海一帶劃界禁止人民進入的先例，目的則是防止原漢衝突產生[36]。爾後在一八六七年，一艘名為「羅發號」（Rover）的美籍船隻於鵝鑾鼻南方七星岩一處觸礁沉沒，但是船難漂流者卻被琅嶠的龜仔角社殺害。美國駐廈門領事李仙得（Charles W. Le Gendre）兩度來臺交涉，卻被當地官員以事發地點在生番界外為由打發，遂以當時的國際法解釋該地不受清朝管轄，是為外國可占領的無主地，為日本人鋪好了一條出兵恆春半島的大道，引發一八七四年的牡丹社事件。經此震撼，清廷發覺自己對東部「蕃地」的掌握太過薄弱，於是從消極的封山轉為侵略性的「開山撫蕃」，廢除了漢人不得進入的限令，使得清末時的隘線也隨著時間推演而動[37]。整體來說，這段時期的封山是對應漢人和原住民的衝

從清朝的劃界封山、日治時代的蕃地,到戰後的山地,臺灣山區受歷代政權和外來族群另眼相看的根本原因之一:出草習俗。(來源:Library of Congress)

突而起，而且官方對蕃界的監控與執法力量不足，甚至為樟腦利益濫發入山證照，使得漢人越界墾荒、經商乃至衝突之事層出不窮。因本時期的山地於漢人來說十分危險，若非是有利可圖，通常不會冒險進入，更談不上任何形式的休閒娛樂。即使是後期的開山撫蕃，乃至修建八通關古道（不同於日治時期的八通關越嶺道）等舉措，仍是出於軍事、經濟上的考量。

從「日治時代的觀點」一節可知，原住民族是當局眼中的危險分子，使山岳地區的蕃地形同禁地。然而又因垂涎山區蘊藏的資源，進而擬定針對性的理蕃政策，派出不可勝數的軍警和調查隊深入山林，推進壓縮原住民族領域的隘勇線，以武力征討、學術研究、懷柔教育三管齊下、軟硬兼施，逐漸達成一統全境的目標。這段時期中只有特定人士方能進入山區，使得登山運動變成日本人的禁臠，臺灣人和原住民族則遭到徹底的邊緣化[38]。舉例來說，踏查學者鹿野忠雄於一九三一年夏天的七十天攀登計畫，就需要向當局申請入山證，更何況神出鬼沒的布農族勇士「拉荷‧阿雷」根據地位於附近山域，政府擔心登山者的人身安全，還必須加派警員隨行。

就以臺灣人和自然的關係來說，日治時期林業官員賀田直治即在他撰寫的《臺灣林業史》之中，調查了臺灣人的「林野舊慣」，是一份正式官方參考資料，其中指出臺灣人保護和破壞森林的舊慣各有五種：（請見下頁表格）

換言之，在賀田氏的眼中，臺灣人保護林木的動機皆出於生活所需和民俗信仰之

上。雖然這樣的觀點不脫殖民者居高臨下的目光，但還是能夠提供我們一些關於日治時代臺灣社會的重要資訊，而其中許多習俗到現在都還存於我們的周遭，如各地的大樹公信仰和深入漢文化的風水堪輿之術。至於抵禦盜匪和原住民明明都是出於防守需要，為何一個是保護，另一個是破壞呢？原來日治時代之前治安欠佳、強盜出沒、械鬥頻傳，人身安全可慮，因此樹林就成為了能阻止異己直犯聚落的天然屏障；但如果對象是神出鬼沒的原住民那又另當別論，因為從前漢人認為樹林反而會成為藏身之處。《臺灣蕃政志》中就曾提出：「欲令番人止息殺人之風，須先有以改變其習性；彼輩居於深林密菁，長於埋伏掩襲之謀，如為斬除荊棘，使其無所藏身，則番害自消。」可見破壞森林也是一種近山居民的自保之道，除了不斷的開墾伐林之外，樹木還會淪為原漢衝突的犧牲品。無論如何，大家可以想見自然環境的危險深植於臺灣人的心中，戒慎恐懼遠大於欣賞喜愛。

雖然日治時代治安大幅改善，也出現了觀光和旅遊活動，但蘇碩斌即指出臺灣當時以務農為主的社會並不足以支持

保護	破壞
對名木、靈木或歷史勝地的樹木保護	因土地開墾而導致的林野破壞
基於龍脈、地脈迷信的林野保護（山地墓地）	因燃料及用材濫穫而導致的林野破壞
防風目的的樹木保護	因為放牧而導致的林野破壞
防禦匪賊目的的樹木保護	因為提防原住民而導致的林野破壞
水源保存目的的樹木保護	燃燒禮拜用金紙、銀紙而引發山林火災而帶來的林野破壞39

觀光業發展，而單純是受到日本大眾觀光文化興起的影響而生，稱為「早熟式的觀光社會」；另外，彼時臺灣人的旅遊以農民為大宗，動機也以參加節慶為主（如一九三五年的臺灣博覽會）[40]，所以戶外並不是個熱門的去處。

就如先前所介紹的一般，臺灣自古以來在漢文化的觀點中是一塊孤懸海外的化外之地，不只瘴癘瘟疫肆虐，山區更有慣於獵首的原住民族，令外來者不敢越雷池一步。即使歷經漢人數百年的持續移墾，逐漸地讓農田包圍了山區，但廣大的山林在人們的心目中卻依然是個神祕的陸上孤島，直到日本殖民政府實施理蕃政策，才終於以原住民族的傳統和文化為代價，讓山林卸下了生人勿近的警示牌。客觀來看，隨著原住民族出草的習俗消失和統治者的行政體系趨於穩定，一般人才能安全地進出山區，讓大眾化的戶外休閒變得可能。

假如我們以美國荒野理念和環保運動形成的過程相比，會發現可以分為三個階段：人和自然的關係改變，人走入自然環境，人開始保護自然環境。當然，考量到裝備、資訊、交通革命前的長途跋涉曠日廢時、所費不貲，早年皆是有一定社經地位的中上階層才有能力從事長時間的戶外活動，而他們從過程中對自然環境產生的情感與連結，便化為了大量的文字與照片公諸於世，有助於讓文人雅士小圈圈中的想法擴散放大到整個美國社會。諸如赫奇赫奇水壩等高爭議開發案，更是使得荒野保護的議題上升到全國矚目的焦點，無論是正方或反方勝利，皆是將更多民眾拉進了反思人與環境關係的潮流之

中，進而逐步形成我們所知的現代環境保護運動。如此觀之，那我們就不得不從臺灣的登山運動和其時代背景來思考：為何我們最喜歡走入荒野的一群登山者，卻沒有對人與環境的關係產生省思？

經過日本蠻橫的理蕃政策及皇民化運動，原住民泰半被迫遷至易受掌控的地區，從傳統的火耕、狩獵和採集轉為務農為主的定居生活，而漢化影響也使得傳統文化逐漸走向消亡，自此山域旅行幾乎沒有人身安全的疑慮。然而，國民政府考慮到山地情況不易掌握，為防止共產黨和親日勢力滲透其中，逐將全境山區列為山地管制區域，唯有公務所需才能進入，誠如日本學者松岡格所觀：「接收臺灣的國民黨政權幾乎將所有『蕃地』區域繼承為『山地』，進而建構山地的行政體制。」而嚴格管制出入的原因則是為了「排除日本或共產主義的影響力，拉攏原住民族將原住民個人做為國民來整合，以強化國民意識，並引進、鞏固地方行政系。」[41]換言之，山地即使已經不再有以往獵首的習俗，政府為了穩固自身政權，仍有充分的理由實施封山。再加上一九四九年頒布的戒嚴令明訂集會結社、入山和圖資皆受管制，普通民眾的唯一途徑只剩下透過山岳協會、救國團這類特許組織，才可能從事登山活動。

確實，救國團和其下的中國青年登山協會這類組織在戰後早期的登山運動中居功甚偉，但若是細究救國團的全名——中國青年反共救國團，本質上就是國民黨政權的附屬組織，不只和當時的國防部總政治局有密切的關係，更是黨務工作活動的溫床[42]。本質

臺灣原住民所屬的南島語族多有獵首之習，是傳統文化的一部分，也是深植於外來
者心中的恐懼來源。照片為外國攝影師於 1910 年代的婆羅洲所攝，其中的原住民同
為南島語族。（來源：Wikimedia Commons）

上來說，這個時期的青年組織俱與黨國脫不了關係，是政權控制社會的工具之一，就像是中國共產主義青年團和蘇聯的青年先鋒（Young Pioneer）一樣，本身便不可能和操縱者對抗。再論救國團的靈魂人物——故總統蔣經國，由於曾在蘇聯待過一段時日，也可合理推測受到第二世界經營青年運動的影響。這類組織的共通點就是透過野地中的集體生活，增進學子對於祖國的認同感，好化為願為黨國效命的愛國志士。至於特許制下的民間登山協會，如臺灣山岳協會、臺灣省體育會山岳協會、中華民國山岳協會、中華民國健行登山會、各大學登山社和地方型登山協會等，雖然受掌控的程度不如救國團，但能否入山的生殺大權卻是握在警政機關手中，就算心痛於山林的開發與破壞，也不敢衝著威權體制大聲疾呼，以免遭到無情整肅。回顧戒嚴時期的入山證制度，岳界耆老林古松即在訪談中說：

戒嚴在某些程度上是造成登山界人才斷層的原因之一。辦入山證時雖然沒明講，但我們心知肚明會對申請者做安全調查。有一次和高雄市警局的朋友聊天，他說愛登山的人少有壞人，我問說此話怎講？他回說你們的背景我都看過，作奸犯科的人不想也不會去爬山，愛賭博的人也沒有時間去爬山。

綜上所述，戰後的臺灣人雖不缺乏結社從事登山運動的機會，但由於國民黨政權獨

斷專行和環保意識尚未覺醒，導致戒嚴時期的登山社團泰半只能「純登山」。若是在登山者個人層面的環境關懷，則大概在一九七〇年代末期出現，約略與臺灣環保意識浮現的時間點相符，例如一九七九年《野外》雜誌的「保護野外」專欄，但整體來說受重視的程度遠遠不如登山實用知識和行程記錄。以一九八二年出版的權威登山參考書《臺灣登山百科全書》為例，雖然提及原始森林「對高山水土保持上貢獻也很大，這些森林的存在〔……〕使得平地根絕洪水的危害」，但介紹林道時卻只說「對於森林遊樂的發展極具價值」；不過另一方面，當時已經意識到臺灣高山動物迅速絕跡的原因是棲地遭到人類破壞、過度的人為捕殺和國人普遍缺乏環保觀念。無獨有偶，我們在解嚴後於一九九一年出版的《丹大札記》中，即可見到登山者反思林業和生態的文字，如批評「過去不善的林政風紀」、「官商上下其手」，以及為原始森林的毀壞感嘆「脆弱的島嶼生態體系實在禁不起這種竭澤而漁的壓榨」，擔心開發會成為「另一個桃花源腐臭惡化的開始」，但同時也坦承「在賴春標先生報導丹大盜林案之前，意識到這項臺灣生態危機的人士，只能在心中悲痛而無奈的祝禱。」，多或少說明了具環保意識的登山者處於戒嚴時期的無力感。

考慮到戰後臺灣盲目追求現代化和工業化的過程，民眾普遍忽視各種負面的影響，或天真的相信環境問題只是暫時性的現象，國民黨政權為求控制社會和打壓抗議聲浪，也使人民大量接受「發展等於進步」的想法，意即伐木和林相改造皆是文明進步的象徵，也使正如日治時代的主流觀點。就算是喜於親近自然的登山者，極有可能也無法擺脫這樣的

思維，抑或是不願單純為了一項興趣而惹禍上身，只能在心中徒呼負負。

然而假如我們深入思考林業和登山運動的關係，其實或許比大家想像中的還緊密——就某方面來說，戰後登山運動其實得益於林業的發展。深入山區的林道柴車、索道流籠、鐵道「蹦蹦車」為登山者提供了交通選項，昔日尚有人維護的工寮、招待所、護管所、工作站等則提供了借宿的選項，使得登山口離峰頂的距離大幅縮短，許多路線住宿上也尚稱便利。例如從過去的登山紀錄不難得知，以前車輛可以直達馬達拉溪登山口，不必在大鹿林道東段上徒步十九公里；以前可由七一〇林道直達南湖大山登山口，現在則要從思源埡口或勝光登山口啟程；馬博拉斯山也可以從郡大林道七十九公里處一日來回，但如今只能通車到三十三公里處，順走雪山西稜後也不必走數十公里的二三〇林道出來。總結而言，藉林道之便登山的人們肯定能見到林業對自然景觀的改變，但在當時的時空背景之下，一來可能因環保觀念和國際思潮尚未普及於民間，二來對森林的生態功能缺乏瞭解，三來戒嚴長久的壓迫使人民養成了「少說話」的習慣，所以不像美國的戶外活動愛好者一般能以民間組織的力量保護環境。

登山社團的發展在二〇〇二年起陷入長期衰退的過程中，主因是政府放寬了入山的管制，取消了攀登三千公尺以上高山必須由嚮導隨行的規定，將登山活動推向責任自負的新時代。回顧創立登山社團的初衷，就是因為戰後的山地管制迫使人民必須透過組織來申請入山，所以一旦嚮導制度廢止，「純登山」的社團就失去了存在的必要性，取而

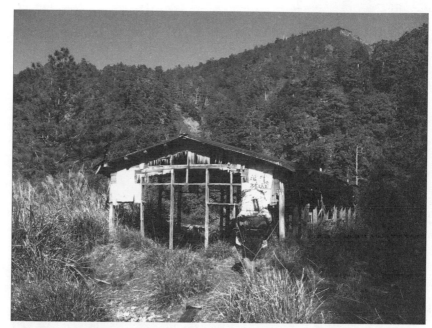

延平林道 48 公里的工寮，林業結束後已毀棄。在林業興盛的時候，相關道路和設施常為登山者所使用，是舊時登山運動的推手。今日我們在登山時所遇見的廢棄工寮，多為林業的遺跡。（出處：國家文化記憶庫）

代之的則是商業登山服務業者。然而這種商業性質的登山隊伍卻始終未受到政府管理，再加上嚮導制度未和入山申請連結，卻造成傳承制的登山教育斷鍊，埋下日後山難頻傳的遠因，尤其是高風險的網路自組團。隨著山難發生的次數逐年上升，以及長期專業報導山岳要聞的《民生報》於二〇〇六年收攤，竟讓山難成為登山運動面對社會大眾的唯一窗口，負面形象日益加深。同時，管理單位「遇事則封」的消極措施只讓事態變得更加複雜，如雪山西稜、大霸尖山、七彩湖等路線皆因路況問題而封閉多年，全然無視於登山隊伍早就自行闢路通過的現實，一手以公權力製造出後戒嚴時代的「黑山」禁地，尤其以二〇一六年的《登山活動管理自治條例》最具代表性。所幸經過民間的反彈和數起引發廣泛討論的重大山難，行政院逐於二〇一九年宣布「山林解禁」政策，院長蘇貞昌明確表示：

過去政府扮演管理及阻擋的角色，讓民眾感覺政府不鼓勵親近山林，因此今天特別在此向民眾報告，政府應扮演平台角色，因為「山是大家的，山是臺灣的，我們要向山致敬。

〔…〕世界登山大國、知名的登山家多來自島國，如英國、日本等；臺灣也是島國，但政府並未好好教育民眾登山是可強健身體的好運動，也是強國的方法，導致民眾多認為登山是危險運動，因而少親近[43]。

以戰後的臺灣而言，山林解禁政策是一項人與自然關係的里程碑，而且肇因並非純是由體系內推動，社會大眾的辯論與參與也有其重要性。另外，院長援引世界登山大國的例子，其實可以一併視為遲來的全球化結果──西方登山運動。雖然他強調的是運動健身層面，但事實上日本的登山運動傳自西方，西方登山運動的發祥地則是歐洲，所謂的「強國」之強並非純透過強身健體，而是廣為登山者信奉的自我超越和崇尚自由的精神，如英國登山家馬洛里三征聖母峰終以身殉山的堅持，或是當代攀岩好手霍諾德（Alex Honnold）以無繩獨攀方式登上酋長岩之頂的世紀創舉。自此，臺灣終於將荒野從過時的體制中解放出來，邁向了嶄新的紀元。

在接下來的章節之中，有鑑於國外荒野哲學、環保運動和戶外文化實為三位一體，我整理了個人之前於部落格和鳴人堂專欄發表的評論，分析臺灣的登山文化和未來的發展趨勢。由於山難在過去數十年吸引了太多的注意力，現在臺灣的戶外活動尚未被社會大眾廣泛賦予正向、積極的意涵，政府對此也缺乏整體性的管理思維。然而山林解禁之後，作為國人貼近自然的最佳管道，我相信未來臺灣很可能循著西方的發展軌跡，透過親山、親水而愛山、愛水，從中誕生出大量認同鄉土、愛惜環境的戶外公民。只是在那之前，面對臺灣過去大量從國外橫向移植而來的陳舊體制，我們的人民準備好領導改變了嗎？假如我們的戶外活動始終缺乏價值和深度，只有崇尚速食主義的膚淺體驗，前景可說不容樂觀，也許未來某日還會變相走上封山封海的回頭路，再度為未來世代的冒險

性格養成蒙上黑影，使我們的土地無法培養能為自身負責的人民。如果我們都不希望發生這樣的結果，現在就是關注臺灣戶外活動發展的良機。

19 賴昭呈（2005）。台灣政治反對運動：歷史與組織分析（1947-1986）。國立臺灣師範大學政治學研究所博士論文，台北市。頁179。取自 https://hdl.handle.net/11296/zv2vva

20 葉淑貞（2009）。〈日治時代臺灣經濟的發展〉。《臺灣銀行季刊》，60（4），224-273，頁256。

21 陳家琪（2010）。〈新文化運動：中國新政治文化的塑形〉。《二十一世紀》，119，31-38。頁33-34。取自 https://bit.ly/3d5oBA1

22 新環境基金會（1987）。《新環境月刊》，13，頁14。

23 曾華璧（2008）。〈臺灣的環境治理（1950-2000）：基於生態現代化與生態國家理論的分析〉。《臺灣史研究》，15（4），121-148。頁132。

24 曾華璧編（2013）。〈戰後臺灣環境保育與觀光事業的推手：游漢廷先生訪談錄〉。《臺灣文獻》，64（4），223-274。頁231。

25 Ruhle, G.（1966）。〈臺灣國家公園及其他遊樂地區建設意見書〉。《林業叢刊》，32，頁1。取自 https://bit.ly/3zQhS6z

26 民生報社（西元1985年7月30日）。合歡越嶺勘查 踏出新天地 走通燕子口 慈母橋錐麓古道。民生報，4版。

27 張雅綿（2011）。失衡的森林：戰時體制下的太魯閣林業開發（1941-1945）。國立臺灣師範大學台灣史研究所碩士論文，台北市。頁133-134。取自 https://hdl.handle.net/11296/x7bvx

28 沈克夫（1953）。《臺灣的林業情形》。台：中國農村復興聯合委員會

29 王敏慶（1955）。〈台灣林業政策之檢討〉。《自由中國之工業》，4（2），12-34。

30 洪廣冀（2002）。〈戰後初期之臺灣國有地經營問題：以國有地伐採制度為個案（1945-1956）〉。《臺灣史研究》，9（1），55-105。頁98-99。

31 陳國棟（1995）。〈臺灣的非拓墾性伐林，約1600-1976〉。收於劉翠溶、伊懋可編，《積漸所至：中國環境史論文集》。臺北：中央研究院經濟研究所。頁1017-1061。

32 JNTO. (n.d.). National Park Story. National Parks of Japan. Retrieved June 15, 2021, from https://www.japan.travel/national-parks/discover/national-park-story/

33 行政院衛生署環境保護局（1985）。《中華民國73年版環境保護年鑑》。臺北市：行政院衛生署環境保護局。

34 《國家公園法》的誕生。（2018年8月23日）。臺灣國家公園。取自 https://bit.ly/3zNrpv7

35 侯俐安、吳姿賢、游昌樺（2021）。告別不義之材。聯合報系願景工程。取自 https://udn.com/upf/vision/sustainable_forestry/

36 陳宗仁（2015）。〈十八世紀清朝臺灣邊防政策的演變：以隘制的形成為例〉。《臺灣史研究》，22（2），1-44。頁8-9。

37 鄭安晞（2020）。〈從土牛番界、隘勇線到臺三線〉。《臺灣學通訊》，119，26-27。取自 https://wwwacc.ntl.edu.tw/

38 林玫君（2010）。抗拒又協助—日治時期臺灣原住民與登山活動之糾葛。《臺灣學通訊》。國立臺灣師範大學。頁11-12。取自 http://rportal.lib.ntnu.edu.tw:80/handle/20.500.12235/79022

39 賀田直治（1917）。《台湾林業史》。国立国会図書館デジタルコレクション。頁9-10。取自 https://dl.ndl.go.jp/info:ndljp/pid/942655/1

40 蘇碩斌（2006）。〈觀光／被觀光：日治臺灣旅遊活動的社會學考察〉。《臺灣社會學刊》，36，167-209。

41 松岡格（2021）。《「蕃地」統治與「山地」行政——臺灣原住民族社會的地方化》。臺北：臺灣大學。頁207，頁306。

42 李泰翰（2014）。中國青年反共救國團的動員與組訓（1953-1960）—以寒暑假青年訓練活動為中心。國立臺灣師範大學歷史學系博士論文。臺北市。取自 https://hdl.handle.net/11296/p2b567

43 新聞傳播處（2019, October 21）。台灣的山有夠讚 蘇揆宣布山林解禁政策。行政院。取自 https://bit.ly/3gYsEyV

11 臺灣的登山文化

11-1

環境決定的登山運動

對於絕大多數的人來說，若純是出於休閒娛樂的需要，從安全、舒適的文明環境走向危險的高山和荒野，真是不容易的過程！文明的進展和文化的變遷，直接型塑了人與自然的關係，古今中外皆然。得益於工業革命帶來的科技進步，英國率先從農業社會轉型為工業社會，為部分人創造了財富和自由，這才獲得能從事長時間休閒活動的餘裕，在此之前唯有王公貴族才享有這樣的特權。說來有趣，人類好不容易擺脫了只能靠雙腳移動的辛勞（舊時馬車不是一般人能負擔的交通工具），卻反而在文明快速發展、工作型態改變後重新發現了步行價值，甚至還要加上雙手，演變成攀爬垂直岩壁的高風險登

山運動——求得文明帶來的安逸後卻反而看重冒險的益處，真是奇怪的行為，對吧？

「登山運動」的意思是什麼？就字面上的意義而言，就是將攀登山嶺當成一項休閒娛樂的運動。換句話說，無論是戰爭時軍隊為了取得制高點而登山，日治時代學者為了掌握臺灣山區的地理、天然資源和原住民分布情形而登山都不純是「運動」。就這個層面來說，登山運動是舉世皆同，但如果加入環境差異這個因素，即會產生不同的風貌和文化。

臺灣的西部平原是漢人移居的首要目標，其後水耕農業逐步往北部擴張，然後進入清朝時期的「後山」，也就是現今的花蓮、臺東一帶。大量官兵、漢人農民移入後形成聚落，所以臺灣的平地其實約略在清末時期就失去了神祕感，唯有原住民生活的山域才稱得上是未知邊疆。然而，昔時因為原住民擁有獵人頭的習俗，讓山域對平民形同禁地，唯有日本人的武裝登山隊伍才可能通行其中。至於大眾化的登山運動，則要等到戰後方得發展的機會。可能會有人問，在山域活動的原住民算是登山運動的一環嗎？嚴格來說不算，因為原住民主要是出於實際的動機才會如此，比如說狩獵、遷徙、巡視獵場等，並非為了個人的休閒娛樂。或可以說在部落生活裡面，登上高峰並沒有價值與必要性，確保個人、家庭或宗族的生存才是第一要務。

若和其他國家相比較，可得知環境、經濟和政治三要素，決定了各國的登山運動發展。英國位於山低的海島，蘇格蘭的最高峰本尼維斯山（Ben Nevis）不過一三四五

公尺高，卻是世界上首屈一指的登山大國，這是為什麼？答案是因為工業革命帶來的轉變，讓社會當中出現了財富、抱負兼具的中產階級，再加上帝國主義的擴張心態和浪漫主義的推波助瀾，才讓他們三番兩頭的進擊阿爾卑斯山脈。歐陸其他大國雖然早期登山運動發展不如英國蓬勃，但仰賴著地利之便，一旦社會經濟趨於穩定，即能奮起直追。

共產主義鐵幕下的波蘭，雖是個民生凋敝的窮國，但因為兩個因素培養出了健全的攀登社群。一是隨著一九六〇年代和俄羅斯關係改善，讓波蘭人能夠造訪許多先前不可達的山域，二是共產黨政府相信登山可以成為他們宣揚國威、鞏固統治的工具，所以動用國家資源大力支持這項運動。一九八〇到九〇年代，世界幾乎是仰望波蘭登山者的大無畏精神，見證他們不只冬攀八千公尺的巨峰，還樂於挑戰獨攀、無氧和開發新路線，但代價就是居高不下的死亡率——傳奇性的登山家庫庫奇卡（Jerzy Kukuczka），即是英年早逝的例子。屬於波蘭的登山黃金時代，也隨著不斷痛失英才和民主化的進程，迎來了必然的閉幕時刻。[44]

亞洲第一登山大國日本，得益於明治維新的諸多改革，於十九世紀末已是東亞最富強、最現代化的國家，所以就跟英國一樣，中產階級的出現滿足了發展登山運動的條件；另一方面，由於深植於文化之中的佛教和神道傳統將上山當成修練的一環，讓普羅大眾對山岳並不陌生。恰巧也在同一時期，英國傳教士威斯頓（Walter Weston）於一八九六年出版了《日本阿爾卑斯山的登山與探索》（Mountaineering and Exploration

受惠於穩定的降雪量、戰後迅速的經濟成長和發達的山域基礎設施,即使是雪季的熱門山區也充斥著登山者的蹤影。照片為富山立山一帶的雷鳥澤露營場,可以注意到下方密密麻麻的帳篷群。

in the Japanese Alps），不只向世界介紹了日本和歐洲相近的山岳環境，也正式將西方登山運動導入了日本，直接使得日本於一九〇五年成立了東方第一個登山協會。雖然境內未有任何超過四千公尺的山峰，日本卻受惠於溫帶氣候的穩定降雪量，甚至除了海拔之外並不輸給喜馬拉雅山脈的冬季惡劣氣候，使得登山者並不缺乏合適的練功場地。

若問在那個日本民生普遍不富裕的時代，是什麼族群最熱中於登山呢？答案是出身中高產階級家庭的大學生──一九二五年日本首個海外遠征隊，即是由慶應義塾大學和學習院大學聯合組成（還雇用了兩位瑞士嚮導），確立了由學生為核心的登山運動。其後，不甘於落後於國際登山競賽的日本人，更在一九三六年就組成第一支直奔喜馬拉雅山脈的遠征隊，目標是六八六一公尺的南達科特峰（Nanda Kot），並成功取得首登，振奮了全國上下的士氣。至於日本登山史上的最高潮，莫過於一九五六年的馬納斯鹿峰（Manaslu）首登，是當時尚未被任何西方國家鎖定的八千公尺巨峰。背後驅動力除了日本攀登社群歷久不衰的熱誠之外，還有亟欲從第二次世界大戰失利的陰霾中走出，重新尋回國族信心的渴望。這次首登之於日本的影響力無遠弗屆，使得社會大眾也突然地對山域活動產生莫大的興趣，尤其是經濟突飛猛進的一九六〇年代之後。[45]

以下是個人所整理的登山活動型態簡表，以及常見的對應中文翻譯：

英文	中文
Hiking	健行、郊遊、爬山、遠足、爬山、登山
Backpacking/Multi-day Hike	多日健行、遠足野營、爬山、登山
Trekking	徒步旅行、長程健行、健行、登山
Climbing	攀登、攀岩、爬山、登山
Mountaineering	爬山、登山、技術攀登、雪攀

我們在臺灣從事的登山活動，幾乎不脫前三者的範疇，他們的共通點是非技術性，而且因地形山高谷深的特性而注重體能。純就字典的定義而言，backpacking 尤指多日行程，trekking 則額外附有長距離、費力的意涵，例如聖母峰基地營（EBC）健行。climbing 的話用途就非常廣泛，屬於文章中一個靈活調度用的抽換詞，涵義中性，不見得一定會表示此人從事活動的類型為何；再者，雖然 mountaineering 可以指稱所有跟爬山相關的活動，包括健行、攀岩、滑雪等等，但用法上還是在冰雪地形較為常見。附加一提，香港就區分了「行山」（hiking）與「攀山」（climbing/mountaineering）；當我們向中國的山友講起登山，他們或許也以為是指「mountaineering」，而不是我們實際上所指的「健行」（hiking）。

從上所述，我認為拿西方的登山運動來和臺灣相比較，因為環境大相逕庭的緣故，是相當不合理的一件事，唯一可參者大概只有登山者勇於挑戰未知的精神。臺灣雖然不

乏三千公尺以上的高山，地處亞熱帶卻使我們缺乏穩定降雪量，既然先天不具備常態的冰雪環境，臺灣人踏入西方登山運動的門檻有多高是可想而知，更別提我們還有歷史和政治因素的包袱，並未能像他國一樣能躬逢其盛——用簡單兩句話來形容，就是「一覺醒來，派對已經結束了」。反之，我們應該注重的面向是更能體現本土特色的山域活動，比如說叢林穿越、技術性的溯溪、峽谷探險（canyoneering）以及知識性的古道尋訪、原民文化、自然生態之旅等。當然，我們依然可以繼續稱之為登山，但最好是建立於對國內外差異的理解之上，才不會和外國人交流時陷入雞同鴨講的窘境。

44　Keller, M. (2017, August 23). *Death Before Failure: Wanda Rutkiewicz & The Golden Age of Polish Mountaineering*. Culture.Pl. https://culture.pl/en/article/death-before-failure-wanda-rutkiewicz-the-golden-age-of-polish-mountaineering

45　YAMAZAKI, YASUJI. (1966). *MODERN MOUNTAINEERING IN JAPAN*. The Alpine Journal. https://bit.ly/3qigcOO

11-2 為何臺灣的健行遠大於登山？

我的攀岩能力和經驗十分有限，頂多就是在室內的攀岩場跟朋友偶爾爬爬，最高也只上過先鋒攀登的課程，但沒有接受測驗，到現在還是只有上方確保卡而已。不過至今回想起人生第一次的攀岩經驗，仍然是歷歷在目——那是個晴朗炎熱的天，我和朋友一同報了一堂攀岩體驗課程，地點位於新北市貢寮區的龍洞，同時也是臺灣最有名的岩場。從和美國小旁石塊滿布的步道進去，我們這群新手要攀登的岩壁一下子就到了，其名為「校門口」。首先攀岩教練在確保完成之後，用先鋒的方式攀上岩壁頂端，然後架設上方確保點，好讓我們能在安全的狀況下完成體驗。

想當然耳，對攀岩完全不熟的我們面面相覷，根本不知道要從何爬起，此時只聽到教練的聲音遠遠地喊下來：「不用特別想要怎麼爬，確保完成之後是很安全的！就用你想到最直覺的方式跟路線爬上來吧！」也不知道是哪來的勇氣，我自告奮勇當第一個嘗試上攀的學員。接下來發生的事情非常神祕，我至今還覺得不可思議：雜念在腳掌離開地面的那一剎那都都消失了，彷彿全世界就只剩下我與這面岩壁，就連風聲、海浪聲和遊客喧鬧的聲音都像是給棉被給悶住了。相對的，呼吸聲和心跳聲被無限放大，手指則是

近乎貪婪地摸索粗糙的砂岩表面，尋找最適合的抓握點。我失去了思考的能力，全心全意地只想要向上，再向上，直到確保點。最後完攀垂降下來的時候，心跳似乎還處於腎上腺素的作用之下，噗噗噗地狂躍不止，就像嘴角滿足的笑容一般停不下來。

日後我陸續結識了一些熱愛攀岩的朋友，但也觀察到一個現象：喜歡攀岩和喜歡爬山的人，似乎是分屬兩個圈子。攀岩者每個週末要不是在室內攀岩場，就是去龍洞等戶外岩場爬路線，但鮮少聽說有人會背著全部裝備去山區攀岩。我腦中在想的問題是，如果說阿爾卑斯山脈是西方登山運動的搖籃，臺灣同樣不缺高山，為何就未能扮演同樣的角色呢？雖然網路上能找到一些高山岩壁或岩溝的攀登紀錄，近年來偶爾也偶有高手挑戰前人足跡未至的攀岩路線，但整體而言是一項極少數人才從事的菁英運動，曲高和寡。反觀歐洲山岳觀光發達的國家，由職業嚮導帶領客戶攀爬技術路線可說是常見的商業行程，但為何我們就沒有呢？

如果說西方登山運動的核心在於垂直攀登，比如說波蘭登山家庫奇卡所著的書名就叫做《挑戰垂直》（*Challenge the Vertical*），那大家一定會好奇臺灣的登山運動為何並不注重四肢並用，而是主要依靠雙腿呢？就如我前面提到的一點，環境會決定一個國家的登山運動面貌，臺灣亦不例外。西方登山文化的搖籃——歐洲阿爾卑斯山脈，是一處地質上主要由石灰岩、花崗岩和片麻岩構成的山區，先天有利於攀登。再者，以登頂和開闢新路線為圭臬的登山運動而言，因為許多山峰長年受冰河切蝕，地勢險峻陡峭，

龍洞是臺灣最有名氣的戶外攀岩場，也是我第一次接觸到攀岩運動的地方。

垂直的岩壁所在多有，若是不研發專門技術，就無從攀爬，所以有其必要性。臺灣山區則是地形、氣候使然，幾乎沒有一定需要技術裝備才能登上的山峰，也缺乏穩定降雪，頂多就是利用傘帶、繩索或木梯等增加安全性，缺乏技術層面的登山。

從地質上來看，臺灣的山區岩質多為沉積岩和變質岩，也就是板岩、片岩、頁岩、變質砂岩等，較少見到適合攀爬的連續完整石灰岩、花崗岩和砂岩岩面。比如說，大霸尖山山體雖然是堅硬的變質砂岩所構成，卻因為砂頁岩互層排列的緣故，使得節理非常發達而導致水容易滲入，不只加速風化作用，更會在結冰時膨脹導致石塊崩落，霸基處破爛的鐵籠即是證據。至於為何龍洞灣的砂岩就適合攀岩呢？根據地質技師顏一勤的解釋，地殼變動作用讓龍洞砂岩產生發達節理，才能產生易於抓握的手點，且「龍洞又正好位於背斜軸軸部，像一只倒蓋的碗的頂部，是褶皺構造最平整的地方[46]」。喜歡爬百岳的山友，應該也會對於碎石坡、石瀑、斷崖、一瀉千里的大崩壁等地形印象深刻，其實它們都是臺灣板塊擠壓、造山運動活躍而導致的結果，更別說我們還經常有颱風、豪雨、地震侵襲，讓山崩、土石流等災害成了常客。雖然並不是絕無攀爬的可能，但光是節理發達、地質破碎這兩點就能讓客觀風險高上許多；何況臺灣山區地形普遍陡峭多變、植被茂密，只怕就連前往起攀點都要吃一番苦頭，而且不只有岩石容易鬆動的問題，路線上還可能夾雜著土塊、草木和苔蘚，個個都是不利於推廣運動的因子。

上面寫了很多，但我覺得或許兩句話就能解釋一切了：如果可以用走的上去，何必

用爬的呢？

—

46 林書帆、諶淑婷（2017）。〈伸進太平洋的一道鼻梁：鼻頭龍洞地質公園〉。收於《億萬年尺度的臺灣：從地質公園追出島嶼身世》，頁128-147。新北市：衛城出版。頁137。

臺灣登山文化的轉捩點

我們的登山文化一直以來都有著小眾的特色，一個原因是戰後受嚴格管制的山地使得人民親近不易，另一個原因是早年交通、裝備、資訊上面的限制。然而，小眾的優勢就在於社團成員關係緊密、向心力高，且大家皆分享同樣的興趣，對於登山安全來說最為關鍵的教育即可用師徒制的方式傳承下去，甚至在此之外拓展文教活動。然而放眼現在的臺灣登山運動，登山社團沒落了、傳承式的教育也斷絕了，導致現在的民眾大多無緣接觸前輩的故事和經驗，進入一個巨大的文化斷層。至於取而代之的新勢力，則是自組隊伍和商業登山服務業者，前者的問題是經常出現登山新手遇難的憾事，後者的問題一是不受政府管轄，二是品質良莠不齊。雖然從登山風氣上仍能見到國家公園入園數量逐年增長，但欣欣向榮的背後，藏的卻是普遍缺乏教育的民眾，往往化為山難的未爆彈而不自知。究竟這一切是怎麼開始的呢？

我認為二○○一年社團申請制的解除，是臺灣登山文化的分水嶺。二○○一年十二月之前，由於政府的山區管理規範，攀爬三千公尺以上的高山為社團申請制，必須由領有「高山嚮導證」的人員帶領，所以可以想像，當時還沒有像是現今自組團和商業團的

區分。然而根據資料顯示，一九八〇年起即有營業性社團出現[47]，這類遊走於非營利組織和商業之間的經營者收錢替客戶代辦手續、帶領登山行程而不攤費用。換言之商業行為一直都在，只是從表面看上去都是協會而已。隨後以山區觀光為主軸的一波波開放之下，國防部與內政部於是修法，除了大幅解除郊山區域的管制，也順勢取消了高山申請制度，自此自組隊和商業團有如雨後春筍一般出現，而各大協會則隨著申請制遭到廢除，在岳界逐漸失去往昔的地位和主導權，邁入高齡化和邊緣化的階段。

終止申請制本身用意良善，但社團體系中長年運行的傳承式登山教育跟著走上了末路，只怕是當初沒人能預見的惡果。其後政府也未配合登山產業發展和戶外教育缺失制定配套措施，埋下了日後諸多問題的遠因，諸如山難頻傳、不合理的嚮導認證制度、商業團亂象，以及最極端的反作用力：《登山活動管理自治條例》。按照現今的觀光法規，登山健行係屬於旅行服務的一種，當由登記立案的旅行社承攬業務方為合法，但旅遊和戶外活動本質上差異甚大，不符實務所需，迫使部分業者以「靠行」方式與旅行社合作，而過時的規範甚至偶爾還造成了同業彼此攻擊的把柄。

由於目前尚且缺乏清楚的法規定義，我將以個人經驗解釋區分自組隊、商業團和協會的方法：盈利與否和隊員組成。

首先，我和家人、朋友一起去爬山，是建立於友誼或親情的基礎上，費用分攤的合理性可透過協議輕易達成，甚至主辦人往往只收些大宗費用（接駁車、公糧等），其餘

則由個人概括承受。然而隨著社群網站和通訊軟體興起，卻吹起了網路徵求陌生人組隊的風潮，也就是所謂的「網路自組隊」或只求湊人數的「共乘團」。這種嶄新型態的隊伍，即使費用採平均分攤，卻容易因為成員彼此不信任、主辦人規畫不周、個體觀念差異等，使得隊伍安全的變數極高，一旦出了事故，複雜的責任歸屬問題只能訴諸法律解決。誇張一點來說，若改編俚語為「網路自組同林鳥，大難來時各自飛」，大概就能稍稍明白問題所在；相反的，假如是商業團主辦的行程，隊員彼此不識就不太重要——因為行政、後勤、風險管理之責，皆落在專業嚮導和團隊的身上。剩下的疑慮，就是他們真正的專業程度如何。

將時光快轉到二〇二〇年三月後，也就是國際新冠肺炎開始肆虐之時，臺灣卻正在經歷史上最高的一波戶外休閒浪潮。從交通便利的已開發地帶，到必須健行數日才能抵達的高山景點，皆有程度不一的環境破壞新聞傳出，不只令各地主管機關疲於奔命，也為社會大眾上了血淋淋的一課——臺灣人的素質，似乎不是最美的一道風景。從北到南，從臺灣頭到臺灣尾，龐大的遊憩人潮湧入山林，衝擊了自然環境，也衝擊了過時的山林管理體制。路途遙遠的「上帝的部落」司馬庫斯，以往光是駕車都是個挑戰，現在竟傳出一日遊訪客過量，逼得部落居民整日忙於撿拾垃圾的消息[48]。位於臺東的著名高山景點嘉明湖，也因為無總量管制的替代路線「戒茂斯」爆紅，再加上協作業者便利的伙食和搭帳服務，竟使得妹池附近出現遊客排隊領餐的「帳篷城」[49]。再看看合歡山（小

周末連假時期，即使是步行需要三天以上的登山行程同樣也是人滿為患，山屋和營地不堪負荷，未申請而擅入者亦為常態。攝於新雲稜山莊。

溪營地）、太平山、特富野、霞喀羅、加羅湖、松蘿湖、劍龍稜、眠月線等地，訪客超量產生的問題又有什麼不同？國家公園靠著總量管制和嚴格執法負隅苦守，卻阻止不了準備不足的民眾轉而選擇「一日單攻」，更別說是園區以外的國有林地了。

平心而論，這一波浪潮是個意外，與「山林解禁」政策的關聯有限。正常的情況下，從事戶外活動的民眾數量應是逐年增加，但二〇二〇～二一年的疫情扼殺了出國旅遊的選項，再加上暑假本來就是旺季，使得遊客有如海嘯一般往各觀光景點打去。隨之而來的亂象，除了凸顯國民素質不佳，更揭開政府長年漠視戶外活動體制發展的真相——從戒嚴起算，輪番執政的兩黨乃至於其餘小黨，皆不甚在乎這個議題，甚至可以說是不願蹚這灘渾水。為什麼二〇二〇年的美國 SpaceX 正在計畫殖民火星，臺灣卻依然沒有一個戶外活動的主管機關？

原因很簡單，我們的人民缺乏「戶外文化」。少了精神層面的共同價值觀為基礎，制度面又該怎麼跟得上人民的意志呢？正是因為如此，我們的登山健行族群走向缺乏內涵的觀光化；也正是因為如此，臺灣人只有海鮮文化，而沒有島嶼子民應有的海洋文化。

如果要瞭解為何臺灣的戶外文化失落至斯，我們可將目光望向世界上的戶外大國，其中一個範例就是太平洋彼岸的美國。美國建國的歷史不長，卻在十九世紀末就認為自然遺產是重要的休閒資源之一。雖說早期的殖民者多半是出於必要才前往戶外空間，且

清教徒律法也不鼓勵這類娛樂，人們依然會在由工作衍生的活動中找樂子，例如打獵、釣魚、射擊比賽、賽馬等等。十九世紀中期，更出現一波「健碩基督教運動」（muscular Christianity），結合宗教教義和鍛鍊體魄，使得民眾更加願意從事戶外活動。其後，在二十世紀初第二次工業革命的餘波之中，隨著工時逐漸降低，鐵路、汽船的引入和汽車大量生產，經濟大蕭條前迎來了一波戶外活動的高度發展期。

至第二次世界大戰結束，數以百萬計的役男、役女返國重拾正常生活，催生戰後嬰兒潮之餘，也刺激了戶外活動的發展。由於汽車、道路的品質提升、燃油變得便宜、工時縮短等因素，中低收入階層也終於能走向戶外。爾後上述的因素不斷循環發酵，讓美國的戶外活動在一九六○年代迎來一波大爆發。另一個因素是早期廣為流傳的浪漫主義思潮，例如盧梭、拜倫、庫柏的著作等，使得大眾逐漸認同自然的蠻荒狀態和原始生活方式有其價值。其後美國的超驗論者，如愛默生、繆爾、著有《湖濱散記》的梭羅，更相信神性存於自然之中，因此認為荒野的價值正是保存了文明。受此思潮影響，美國人民和政府益發重視戶外休閒的需求，國家公園系統於焉誕生，即便是主要功能為林業的美國林務署，也沒有忽視人民休閒娛樂的權利。

和美國相比，臺灣要等到一九二六年日本平定全島的原住民族之後，才開始發展山區的遊憩活動。然而，因為官方始終不放鬆戒備，入山管制嚴格，山林與社會大眾的距離極為遙遠。國民黨政府來臺後，考慮山域掌控不易，亦採取同樣的山地管制規範，民

眾必須通過社團申請才能進入。一直到一九七二年「百岳俱樂部」成立，乃至為配合發展觀光事業，山地管制區才逐步放寬限制。說起來或許有點難以相信，攀登三千公尺以上高山的自由，要等到二○○一年高山嚮導證制度的取消，才正式還給人民。二○一九年的「山林解禁」政策，則是歷代一系列開放措施的集大成之作，自此登山者自負安全責任，政府也不再基於保護心態而禁止民眾登山。分析臺美兩地的戶外活動史，不難發現美國是由自由走向管理，臺灣卻是從管制走向開放；前者由民意主導發展，後者卻是政府限制發展，形成的戶外文化也截然不同。從一開始，美國人即視戶外為遊憩場域，由大眾化甚早，直至近代因環境不堪負荷，才啟動規畫與管理措施；臺灣則恰恰相反，由日本、國民政府接力主導的山地管制，嚴重限縮山林的遊憩功能，使得民眾與自然環境的關係日益疏遠，徒助長了排斥與恐懼情緒。

早期臺灣先民害怕具出草習俗的原住民族，讓山域成為了孕育恐懼的溫床，輔以民俗傳說中的山魈、魔神仔等，至今仍寄附於民眾的想像之中，構成一道精神上的無形障礙。再加上臺灣的山域地形普遍山高谷深、腹地難尋，氣候造就植被茂密、天氣變化迅速，地質造成坡面易於崩塌，在其中行動具有先天的困難度。若非經過公路、步道、指標系統的適當人為開發，確實也讓一般人難以親近。戰後的登山者能利用深入山區的林道縮短步程，但當時的活動從事者跟大眾相比只是少數。後來諸多林道因政策轉變，走上毀棄的命運，然而前輩開闢的成熟路徑和登山產業的興起，就成為了降低活動門檻的

此照片攝於 1906 年華盛頓州 Pinnacle Peak 山頂，可以發現山域健行在 20 世紀初已是受美國大眾歡迎的休閒活動；反觀當時臺灣還處於日治時期，平民無法自由入山。
（來源：Library of Congress）

主要推手。尤其是後者，舉凡食、宿、接駁、引路皆有人代勞之下，如今對大多數人來說，就連高山縱走也只是個考驗體力的觀光行程罷了。若是民眾欲自行組隊前往，也因為申請自由、網路資訊和交通便利，已遠遠不如早年一般艱難。

即便登山界前輩披荊斬棘創下功績無數，終究只是山岳協會和大學登山社體系內的小眾文化。隨著這類組織逐漸消亡，也遲早會退出歷史舞台。人是文化的載體，臺灣社會缺乏影響美國民眾至深的歷史文化思潮，且一旦傳承式教育的薪火斷絕，碩果僅存的登山文化將無以為繼。戰後的學術踏查專家楊南郡為一九九九年第二次出版的《丹大札記》作序時，即在裡面直言：

近幾年來，對臺灣的山岳界來說，登山運動已經出現瓶頸，五岳三尖固然是陳年舊事，完成百岳也不再是眾所矚目的大事。同時，為了確保登頂的成功，大家似乎只熱中於重複既有的登山路線，因而喪失了昔日拓山時代的骨氣。〔…〕當時談論最多的話題是國外登山的趨勢，由學生組成的隊伍，往往也肩負了學術調查的使命。例如喜馬拉雅山區的登山活動，當登峰隊員努力於攻頂的同時，在基地營的隊友也習不暇暖地進行天文、氣候、地理、植物、動物、原住民文化等的種種調查研究。〔…〕一旦突破登山運動的瓶頸，便會發現海闊天空，到處都是值得一探的處女地帶。[50]

大學登山社曾經在塑造臺灣的戶外文化中位居要角，但受到環境變遷所致，如今也難再現昔日風華，而年輕人對戶外活動的參與度降低，更是全球性的現象。（來源：伍元和）

確實，就他自己以前於在臺美國單位工作的經歷來說，也是因為美國同僚非常喜愛戶外活動，加上可以取得美國塞拉俱樂部的月刊，所以才去報名了人生首個高山行程，造就了一位思想上領先時代的的登山者。但為何美國人有這樣的強烈傾向呢？其實早在十九世紀末到二十世紀初，美國各地的民間健行組織就形成了獨特的戶外文化，即使在動盪不安、經濟崩潰的年代中也依然堅持著要走入戶外。他們認為健行的意義有二：敬仰上帝，並使人們的心靈、勇氣和愛真正得到再生[51]。只是不知道如果楊南郡見到現在大學登山社的困境，會有什麼樣的想法呢？

放眼未來，自學為主的社會大眾勢必會塑造出新的文化。如果政府與社會繼續以不慍不火的態度面對戶外教育，也不推動納入國教和相關商業體系之中，未來發展實在可慮。現在是大眾化後塑造戶外文化的過渡期，也是政府應正視戶外遊憩活動，從管制轉向妥善管理與超前部署的良機。美國國會於一九五八年授意內政部成立戶外休閒資源審查委員會（Outdoor Recreation Resources Review Commission，ORRRC），即是臺灣可借鏡的好例子。這個跨部會組織的首要目標，包括確立人民對戶外休閒的需求、確立國家可用的遊憩資源，並提出對應的政策與計畫，以滿足當時及未來的需求。[52]值得注意的是，當時美國議會賦予委員會的目標，不僅只是提出當下的需求與改善計畫，而是需評估未來半世紀（直到二〇〇〇年）的發展趨勢與需求。此委員會促成的里程碑，可見於其後一九六五年成立的水土保育基金（Land and Water Conservation Fund）、

一九六四年的荒野保護體系（Wilderness Preservation System）、一九六八年的國家自然與風景河流系統（National Wild and Scenic Rivers System）、一九六八年的國家步道系統（National Trails System），皆是值得我國學習的優良範例。

疫情總有一天會減緩，但我認為即使在峰值出峴之後，我們只會看到短暫的下滑。按照國際發展的趨勢，山林遊憩資源的需求量只會有增無減——與其坐視自然環境因龐大的遊憩壓力而持續劣化，不如督促中央政府成立類似的跨部會委員會，重新檢視全國範圍內的戶外資源，並提出具備永續精神的提案，保障臺灣的未來子孫依舊能夠獲得美好的自然體驗之外，也藉政策撥亂反正，留給臺灣新戶外文化一塊肥沃的土地。

47 鄭安晞、陳永龍（2013）。《臺灣登山史‧總論》。臺北：內政部營建署。頁223。

48 邱莉燕（2020年12月29日）。單日擠進4000遊客，司馬庫斯成國旅熱受災戶。《遠見雜誌》。取自 https://www.gvm.com.tw/article/76901

49 羅紹平（2020年七月6日）。嘉明湖團百餘人「妹池」紮營無法管。聯合新聞網。取自 https://udn.com/news/story/7320/468119

50 楊南郡（2021）。〈新拓精神的典範〉。收於台大登山社。《丹大札記（第二版）》。頁8-11。臺北：《INK印刻文學生活雜誌》。

51 Chamberlin, S. (2019). On the Trail: A History of American Hiking (Reprint ed.). Yale University Press. pp. 67-68

52 Living Landscape Observer. (2014, September 30). Creation of Outdoor Recreation Resources Review Commission | Living Landscape Observer. Living Landscape Observer | Nature, Culture, and Community. https://livinglandscapeobserver.net/creation-of-outdoor-recreation-resources-review-commission/

11-4

登山產業的強勢崛起

山域活動商業化議題對臺灣來說，是一道二十年未解的難題。隨著新冠肺炎的爆發，國內旅遊的熱潮驅使更多民眾走入山林，卻使得法規落後的弊病更加惡化，甚至破壞了環境。捫心自問，雖然可說是人民素質有待加強，但若是從產業面、體制面論之，現在就是行動的時刻。

放眼世界各地的著名山岳地區，尤其是現今觀光旅遊興盛之處，如歐洲的阿爾卑斯山脈、尼泊爾的喜馬拉雅山脈、坦尚尼亞的吉力馬札羅山、日本的富士山、馬來西亞的京納巴魯山（神山）等，皆有一套異曲同工的發展模式：從乏人問津的原始狀態為始，經歷探險和測量的時代，迎來益發興盛的觀光潮和共伴產生的問題，最終發展出管理機制並逐步改善，進入成熟期。這四個階段，我們稱為山岳觀光（mountain tourism）的發展歷程。本文所關注的部分，是以冒險觀光（adventure tourism）的角度來看待山岳觀光，也就是雪攀（mountaineering）、健行（hiking）、泛舟、越野自行車、攀岩、溯溪等具有一定風險的戶外活動。

位於婆羅洲的京納巴魯山是一座神山，經過西方人的勘察之後，現在也是一座支持地方經濟的國際觀光之山，擁有完善基礎設施和為數眾多的當地協作員。

臺灣山域發展簡史

早在十七世紀荷蘭和西班牙殖民者到來之前，臺灣山區即有原住民族長居。然而當明鄭漢人政權向滿清投降之後，一八七四年的牡丹社事件使得清朝一改以往的隔絕政策，奉「開山撫番」之名將臺灣東部正式納入帝國版圖。若要說到影響山域發展的關鍵因素，莫過於《馬關條約》簽訂後接手臺灣的日本殖民政府，尤以佐久間左馬太總督帶領下的「理蕃政策」為甚。渴求自然資源的日本人在這段時期內，可說是軟硬兼施、恩威並濟，首先透過學術研究的名義深入山地部落，掌握重要情資，然後挾優勢武力血腥鎮壓，輔以後續的教育同化。但若問起是什麼手段破壞原住民文化最深，則是一九三〇年「霧社事件」後催化的「集團移住」政策──簡言之，就是強遷部落至易於監控的淺山地區。自此，千百年漸進而成的傳統秩序和領域陷入混亂。

直到日本人認為山地情勢趨於穩定，才有信心開放人民從事登山運動，但二戰前並未達到大眾化的規模。國民黨政府來臺後，實施嚴格的山地管制和資訊管制，唯有透過社團申請方能獲得許可，再加上臺灣山勢普遍陡峭、舊時裝備普遍笨重、雇用協作員所費不貲等，各種因素都箝制了山域活動的發展。到了千禧年左右，社團申請制的遺緒──「高山嚮導證」遭到廢止，讓民眾首度獲得了自組登山的自由。然而因為毫無後續配套措施，使得商業服務在灰色地帶中漸漸茁壯，成為各據山頭的一股勢力。不只缺

乏主管機關，身為土地管理者的國家公園和林務局，同樣缺乏直接的管理工具，陷入相當被動的處境。

體育與觀光應齊頭並進

臺灣的商業登山伴隨著登山活動的逐步發展，在不同時代有著不同的面相。自一九七〇年代初的百岳俱樂部成立之始，登山活動蔚為風潮，即有代辦入山證、特許社團收費行程的商業行為存在；時光移轉，二〇〇一年取消高山嚮導制度、入山申請管制解禁，民眾雖獲得了自行組隊攀登三千公尺以上高山的自由，但商業登山活動卻未受列管，埋下日後諸多登山現象的遠因，其中包括公共資源問題、分配正義問題、登山安全問題、環境保護問題等等。

隸屬於內政部營建署的玉山國家公園、雪霸國家公園和太魯閣國家公園，園區內的山屋和營地皆採取入園證合併鋪位、營位的申請制度，意即任何隊伍都必須先取得山屋鋪位或營位，才能獲得入園證。園方或以抽籤決定、或以申請先後決定，卻沒有區分商業或非商業的使用，讓屬於全體人民的公共財產無限制地成為營利者的生財工具，甚至因為熱門路線上競爭激烈、名額有限而產生排擠自組隊伍的效應，分配正義方面極為可

議。再者，由於當局並未以任何形式區分商業與非商業的入園證、住宿申請，使得不肖業者有機可趁。換句話說，假設有人公開在網路上攬客登山，行營利之實，卻全無法定的責任與義務可言，不只嚮導的專業素養、服務品質難以保證，還會產生劣幣驅逐良幣的效果，形成商業登山活動的惡性循環。未妥善管理所造成的問題，尤以熱門路線上的排擠效應為甚。冒用客戶資料，以大量「人頭戶」申請營位或鋪位、先申請後攬客（若不成團則影響他人權益）、取消床位後再立即申請、技術性請求緊急避難等手法一再遭到濫用，處罰卻始終停留在個人與隊伍層面，而觸及不到業者本身，缺乏懲戒效果。

現在的中央政府命教育部體育署為山域活動的主管機關，本人認為是不盡理想。雖然臺灣山高谷深的地形特性，使得登山運動的「運動」面受到強化，似乎就像是一項單純的國民體育活動；然而事實上，部分唯步行可達的高山景點已具備觀光的基礎條件，比如說玉山、雪山、奇萊南華、嘉明湖、北大武山等。也就是說，他們的名氣已經足夠響亮，到了能吸引大眾的地步。然而在這個時代中，傳統上講究傳承教育、循序漸進、帶領民眾親山的登山社團早已式微，但「代辦」、「帶領」行程的需求卻仍然存在。那麼，究竟是誰能滿足觀光的需求？

答案正是登山產業，其可粗分為嚮導業和協作業，後者的職業統稱為「高山協作員」，主要業務範圍是各山屋的伙食服務，和幫客戶減少負重的揹工服務，而政府發包的山域工程案也必須仰仗他們過人的背負能力。試想：登山原本因為山域地形陡峭而顯

在臺灣登山時，民眾可藉著商業供餐服務飽餐一頓而無需自備糧食，但除了極少數地點之外，通常無法在政府的網站上找到業者的資訊。

得累人，但隨著裝備輕量化、避難山屋的建設、登山資訊的普及，難度已不如當年，再考慮餐食和負重都能外包給協作業者，其實就連體能尚可的一般民眾也能應付了。此登山門檻降低的現象，不只為高山景點帶入可觀人潮，還會透過網路和社交媒體上的分享持續受到宣傳，再度吸引更多民眾進入山林，形成勢不可擋的正向循環。

這個面向的登山運動就不能以體育視之，而是觀光。放眼歐美國家，由於中產階級崛起的時間點遠早於臺灣，戶外遊憩需求早於二十世紀初即具雛型，第二次世界大戰後更是大幅增長，迫使各國政府不得不透過研究和調查，設計專門的國家政策和管理體制。反觀臺灣，政府對於逐年上揚的戶外遊憩需求並未給予對應重視，不只是帶有一定風險的山域活動，就連參與人口更大的休閒露營，也一樣缺乏主管機關和法規。長遠來看，政府必須仿效先進國家模式，建立主管機關，統籌和管理國內的戶外遊憩資源與活動，不宜讓各單位互踢皮球下去，任亂象一再重演。

在二○二○年一則劍龍稜山難的救援新聞中，消防局向媒體表示，「民眾欲享受登山樂趣和欣賞美景，應由經驗豐富且有責任感的專業領隊帶路[53]」，這番發言令我心中唱嘆不已。雖然消防局受訪時也提到，登山者另應自我訓練體能及技能，但前段發言的意思，難道不是將政府應負的教育、宣導責任，推到了商業登山服務之上嗎？我想對此提出疑問：民眾要怎麼找到專業的領隊帶路，又怎麼知道領隊專不專業？政府可否與世界上的知名山域觀光國家看齊，提供一份合格的業者清單給人民選擇？如果民眾跟網路

上認識的陌生人結伴共行，或是在臉書專頁上找到一位嚮導帶二十名團員的低價團，結果不幸發生山難，都可以要我們風險自負，而政府對這種重要的公開資訊卻完全不負任何責任？

在申請制尚存的年代中，若查有失職違規之實，主管機關即可依法開罰，具有可觀的嚇阻作用。例如一九八六年板橋市山會的白姑大山攀登活動，即因未按照規定申請辦理入山手續和隊員失蹤，遭到警察局依法處分協會及該次登山人員禁止申請登山活動一年[54]。同樣罰則還可見於當今的國家公園，例如霸占營地可禁止該隊伍及其成員一年不得申請入園證；然而若對象為商業隊伍，則沒有連坐處罰上層公司的先例可循，先不提商業隊伍的背後經營者究竟是公司還是個人，就連界定自組隊和商業團都屬不易——因為登山產業不僅未曾受過監管，連個主管機關都付之闕如。

更可嘆的現況是，部分無良商業隊伍行盈利之實，嚮導卻無專業人士該有的職業倫理和操守，肆意轉嫁成本給社會大眾（又稱「成本外部化」）。情事最嚴重者，莫過於因自身專業能力有欠，未做好行前、途中的風險管理，使得隊員受困、受傷或罹難，然後呼叫地方消防隊伍前往救援。搜救過程中若請求空勤總隊派遣直升機，動輒百萬的出勤費，正是由我們納稅人集體承擔。既然政府和民間組織未能樹立標準，如何選擇優良的商業團，成為了新手山友的惡夢。我們怎麼知道這個團隊以前有沒有劣跡？我們怎麼知道這個嚮導的風評如何？極度不透明的資訊，使得身處消費者一端的民眾，尤以新手

為甚，陷於資訊匱乏的窘境，從而誤選不肖業者，置身險境而不自知。

為何會有如此的情況？我認為原因有四：

1. **山上舉證困難**：網路上言論多半流於零星的匿名爆料，語焉不詳。

2. **戶外教育貧乏**：商業團客戶，也就是消費者自己，除了不知個人和隊伍風險控管的概念，也不會積極審視獲得的服務品質。沒出事就不在乎，出了事也分不清責任歸屬。

3. **同業不相殘**：業者最懂得箇中差異，但他們抱持井水不犯河水的原則，若非罪證確鑿，不可能公開指責同行的不是。

4. **山難報告書從缺**：政府或是民間組織皆無公開、具公信力的山難報告書可供參考，團隊或個人血淋淋的教訓只會口耳相傳，使得類似悲劇不斷重複上演。

在傳統協會高齡化和大學登山社土崩瓦解的時代，我們不得不承認，商業團是未來登山教育的關鍵一環，而且亟需規範化、體制化的改進。如此重要的事情，卻少見到討論聲浪，絕非我國人民之福。所以我認為，政府長久以來都忽視戶外活動的遊憩體制，也忽視了對人民應盡的義務。我們在馬路上可以一眼認出黃色的計程車，也有相應體制確保駕駛素質維持在一定水準，若是不滿也可循管道投訴；我們想要出國旅遊的時候，也知道旅行社是受國家管轄的業者，更有旅遊定型化契約可保障雙方權益。

然而，場景一切換到山域，我們什麼都沒有──政府連誰是一般民眾、誰是業者都缺乏確切定義，遑論提供任何參考資訊。很難想像，一項具有廣大國民參與，又具冒險性質的活動，體制竟然會落後到這等程度。如果政府要透過登山產業（例如嚮導服務、協作服務等）來分攤民眾的安全責任，那麼就應該讓我們知道，誰才是可信賴的業者，而非放任民眾在網路上瞎子摸象。業者應盡的也不只是安全責任，還有環境責任、教育責任，和使用公共資源營利的社會責任，這些都需要有明確的契約關係才能定義。

53 自由時報（二〇二〇年八月一日）。「直升機當小黃」登劍龍稜，山友頻召救援。自由時報電子報。取自 https://news.ltn.com.tw/news/society/paper/1390344

54 民生報社（一九八六年三月二十五日）。國內第一樁「山監」判例！攀登未辦入山證，又發生山難，板橋市山會停止申辦高山活動一年。《民生報》，四版。

11-5

高山的甘苦人：協作員

二〇一九年十月，行政院長蘇貞昌帶頭宣布「山林解禁」政策，五大主軸之一即是改善全臺一百一十二處主要山區行動通訊，以利偏遠山區的求援與通聯。國家通訊傳播委員會（NCC）是主責的單位，但負責將沉重建材、裝置揹運上山則多為原住民揹工。

日前，NCC和林務局預計在嘉明湖的向陽名樹附近架設基地台，其中最重要的發電機因無法拆卸組裝，因此需由揹工將重達一百公斤的發電機背負上山。一百公斤的重量，對一般人來說，就連在平地背起走路都不可思議，但一位勇猛的協作「比勇」卻獨力完成任務，經媒體報導後引發民眾讚嘆不已。

類似的新聞已經不是第一次出現了，二〇一八年道上就發「英雄帖」，徵求猛士從排雲山莊背負重達七十五公斤的廢電池下山，引發廣泛討論。當時即有骨科醫師表示，膝關節會在負重下山時承受可觀壓力，也易導致髖骨股骨症候群、肌腱炎、急性踝關節扭傷、退化性膝關節炎等膝部傷害，未經訓練切勿嘗試。雖說重賞之下必有勇夫，一個願打一個願挨，最後接下重任者也非泛泛之輩，但還是不免令人擔心這些山域工作者的長期身體健康。

揹工、嚮導、廚師：高山協作員的多面向工作

由於山域是原住民族熟悉的家園，自清代開始，族人即開始承接類似任務，諸如開路、引路、修築道路、搬運重物皆在工作範圍之內。若是少了他們的強力支援，就不會有日本學者的踏查、測量隊的調查乃至戰後的登山活動。到了近二十年間，隨著登山健行活動益發大眾化、觀光化，高山協作這一行也漸漸變成山域的重要產業，無論是受公部門委託搬運重物，或是在山屋、營地負責煮食給客戶享用，或是連假期間縱走路線上的「重裝列車」，隨處可見到他們的辛勞的背影。是隨隊行動的協作，是純運輸的揹工，還是要帶領隊伍的嚮導？他們可能在一趟行程中專司一職，而在別的行程中身兼多職，其實並無定數。我們在看待這個產業時，也應該有此認識。

協作與消費者的雙邊教育

二〇一二年，一位名叫吳明旭的協作墜崖身亡，起初輿論多認為只是場意外事件，但事後卻發現體重僅五十二公斤的他，當日卻背負了六十公斤重的裝備與食糧。

自古以來，對於居住於山區的居民而言，背負重物只是日常生活的一部分。然而一

原住民為主的協作在日治時代即是一個行業，照片為 1910 年代所攝。
（來源：Wikimedia Commons）

旦觀光需求大量湧入，再加上多背多賺的誘因，我們就會目睹越來越多的傷病和殘疾，徒留山下一個個頓失經濟支柱的的家庭。不只是國外的協作關懷組織，我們臺灣人也是時候捫心自問：讓高山協作員為工作犧牲健康，是值得的嗎？有沒有更好的方式呢？

臺灣協作員最普遍的問題，就是背負的重量過重。雖然業內有一日三十公斤以內（符合尼泊爾慣例），四千元到五千元臺幣的行規（依照工作內容而變），觀念偏差的山友卻可能臨時變卦，或是認為只要「秤斤論兩」加點錢就可以讓協作答應多揹。換個角度想，確實多背多賺是周瑜打黃蓋的道理，但我們都知道這對健康來說不是長久之計，雙方都需要接受更多教育才是。

根據針對尼泊爾一帶的研究，常見於揹工身上的病症之一，即是關節痛和相關慢性疾病，累積久了恐使人不良於行，就連退休後務農都成問題。長期從事這一行工作的人，應該都不希望老的時候還要成為家中負擔。

事實上，臺灣的經濟狀況應該與尼泊爾、祕魯、坦桑尼亞不在同一天秤上。當先進國家如美國、加拿大、紐西蘭、日本、歐州諸國皆以直升機協助偏遠山區的運輸工作，臺灣依然仰賴人力恐怕說不過去。以這起案例而言，一個政府標案竟讓揹工超重如此之多，完全是負面示範！雖說當前確實是別無選項，但難道說未來各種過重建材與設備，也要繼續透過這種拿命換錢的方式運送上山嗎？

直升機不是都負責吊掛負傷山友而已嗎？其實不完全正確。二〇一三年，為玉山北

峰氣象站運補的中興航空直升機發生空難，機上三人全數罹難，自此民間航空公司已無適合的直升機可供作業。另又有消息指出，二〇一五年起山區工程材料只能依賴人力運送。目前受到法規的限制，軍警直升機無法用於民間物資運送，民間也缺乏能承攬此類業務的公司，所以現階段依舊無解。如果我們都能認同這群山域工作者的生命與健康值得重視，那麼就應該敦促政府制訂更加友善的山域運輸、勞動保障等制度，避免超重情事一再發生。人力運補確實不可或缺，但長遠來看，我們也需要能吊掛過重建材與基礎設施的直升機才行。

至於登山產業未來是否能夠規範化？我認為就和國外的情況一樣，各地有各地的難題。這一行有不少工作者屬於兼職性質，目的不外乎是在農閒或連假期間賺點外快，規範或保險對他們來說只是額外的支出和麻煩，遑論是弄成一張需要考的證照。如果要找一處開始，我們可以先嘗試定義這類工作是勞動派遣還是勞務承攬，然後探討如何改善勞動條件。目標是讓屬於弱勢的工作者一方有法律可以依靠，出了事故或爭議時，能夠在一定程度上獲得保障。

未來我國數條熱門健行步道上可望出現服務型山屋，觀光化勢在必行。眾所皆知，服務型山屋的後勤系統非常重要，除了食糧、物資、排遺、垃圾的運輸（例如排遺在國外通常是匯集成一大箱再由直升機運出），尚有山屋保修作業所需的材料。既然高山運輸工作只增不減，他國山域工作者走過的荊棘之路，期許我們可以不必再走一次。

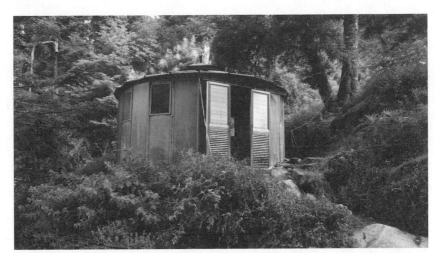

臺灣大多數的山屋僅有「避難」功能，但隨著民眾的遊憩需求日益上揚，簡陋的設施和落後的管理體制已經不符時下所需，故有借鏡歐美國家，轉型為服務型山屋的必要性。攝於成功二號堡。

12 臺灣登山的未來

12-1 登山者形象的重塑

「直升機當小黃」這句幾乎已成全民共識的話語，過去幾年常見於高山的山難救援新聞中。猶記得一旦爆出有登山客受困山區，又動用到直升機進行救援任務時，網路輿論無不群情激憤，甚至還有「登山客乾脆死在山裡算了」的偏差言論出現。而稍微溫和一點的，無不批評山難浪費社會資源，高喊救援應「全面使用者付費」。

二〇二〇年，直升機三番兩次出勤到位於新北市瑞芳區的劍龍稜救人，令地方的警、義、消疲於奔命，報導多半指出因國內旅遊熱潮、社群媒體「曬照」效應，導致愈來愈多民眾湧入山區，並不時傳出救援案件。這些山難救援案的原因也一個比一個離

奇，大部分是體能不足、再來是迷途、防曬沒做好、喝光飲水、曬到中暑等，完全不像

是山友會犯的初學者錯誤。由此可以發現，所謂「登山客」這個群體，絕大多數來自我

們身邊的「社會大眾」，而不是真正常爬山的「山友」。簡單來說，太多人毫無經驗與

準備就魯莽行事，正是孫子兵法所說的：「不知彼，不知己，每戰必殆。」

針對現代從事登山健行活動的人，有各式各樣的稱呼，如「登山客」、「山友」、「登

山者」等，但比起過去以協會和大學登山社為核心而培養起的人們，如今這項活動的主

流參與者，是以個體為單位，可為我們身邊的任何人。我們身邊的任何人，又有多少是

毫無登山經驗，或是經驗非常有限的人？他們或許只是因為在 IG 上滑到幾張亮眼的

照片、在 YouTube 或抖音上看到幾部節奏輕快的登山影片，就想要瀟灑走一回。然而，

又有多少人懂得如何當一名「負責任的登山者」？

對路線、地形、水源、宿營地、自身體能的瞭解是對自己的安全責任；懂得攜出垃

圾、挖貓洞掩埋排遺、不餵食野生動物是環境責任；在山屋或營地裡保持安靜、尊重彼

此則是社會責任。這麼多應盡卻未盡的責任存在，在登山健行活動全面大眾化的當下，

各種亂象只會越演越烈。回顧二○二○年的暑假和疫情的雙重影響，國內戶外遊憩活動

的熱度方興未艾，不只是如劍龍稜等一日可完成的郊山頻頻出事，高山區域——如戒茂

斯上嘉明湖路線——也傳出環境劣化的問題。有人認為等到肺炎的威脅解除，遊憩壓力

自然就會降低，但疫情會持續多久還是未知數，我們反而更應該把握這個機會，督促中

央政府改弦更張，為戶外遊憩活動的各方面面設計良好體制，離開難堪的「零規範」時代。

最後，讓我們暫且忽略大眾化和共伴的登山產業，真正的治本之道，在於如何培養民眾獨立自主從事戶外活動的能力，我認為這必須要落實在國民教育之中。未來世代與網路的連結會越來越緊密，接受到的資訊也會越來越片斷化，若不透過實際演練體會登山健行的樂趣和安全原則，我們只會見到不幸事故日益增加，徒呼負負。臺灣是多山的海島，我們擁有許多適合親山親水的場域，但山難、溺水意外頻傳，讓不少民眾視戶外為畏途，政府過往的管制措施也以封閉為主。如今政府推動山林、水域解禁，欲藉著教育來讓國人學習正確的觀念，是非常正確且符合國際趨勢的改革。相對地，社會大眾也應迎來一波「心態解嚴」，不要先入為主的否定，而是要思考「why not?」如此一來，我們整體的環境才會逐漸改善，躋身真正將戶外當成育樂場所的先進國家之列。

開發到遊憩的移轉

臺灣本島有七十％的土地是山區，過去不論是日本人的總督府，或是高舉反共大旗的國民政府，皆以自然資源的角度來看待我們的山林。而「資源」即意味著對人類有經濟價值的有形物質，其中木材則是最具代表性的存在，從臺灣的林業史即可見一斑。然而大時代正在改變，或者說已改變了許久，但以遊憩為主的臺灣山域活動因發展歷程尚短，加上長期受到政府和社會漠視，體制面和教育面都還能跟上。

根據美國經濟分析局（BEA）的定義，戶外遊憩（outdoor recreation）有廣義和狹義之分：

· 廣義：在戶外為休閒娛樂之需而從事的所有遊憩活動，例如造訪海灘。

· 狹義：在以自然環境為主的戶外空間為休閒娛樂之需而從事的遊憩活動，且大體上需要某種程度、刻意為之的身體勞動[55]。

由於臺灣政府從來都不將戶外遊憩當成產業來看，也缺乏一個管理所有山域事務的主管機關，所以毫無類似的定義可言。

現在的時代是什麼模樣呢？西方從文藝復興起，經浪漫主義、超驗論、環保運動累積至今的思潮，讓山林這一項自然資源同時具有了有形與無形的多元價值。譬如我們如今登山大多不是為了砍樹、採藥或打獵，而是為了從過程中獲得感動、體驗、健康、抒解壓力等無形價值，就是很好的例子。

漫談兩大場域主管機關：國家公園和林務局

約莫是十九世紀末，美國率先倡議「國家公園」的理念，這套體制隨即有如疾風一般席捲全世界。當時日本也很快跟上這股風潮，於一九三一年頒布了《國立公園法》，而彼時為殖民地的臺灣，則在一九三七年正式核定了大屯國立公園、次高太魯閣國立公園、新高阿里山國立公園的設立範圍，可惜因中日戰爭爆發而遭擱置，直到一九八二年才由國民黨政府成立了臺灣第一座國家公園，位置還是在現今看來更適合當國家風景區，而不是國家公園的墾丁。

然而秉持「先求有，再求好」的心態，臺灣當時只複製了保育相關的法規，爾後卻不重視遊憩和生態之間的相互作用，缺乏與時俱進的精神，現在都已經二〇二一年，用「做半套」來形容一點都不為過。舉例來說，美國國家公園系統的商業列管和遊憩環評

體制，明擺著就是上網就能查到的資料，臺灣的法規卻仍久久遲滯不進，令人失望。雖然我們的國家公園體制跟先進國家相比，晚了五十年至一百年以上；即使和亞洲鄰國如韓國、印度、菲律賓、泰國、伊朗、尼泊爾等比較，也晚了五到二十年以上，但這也不能老是被拿來當作藉口。

至於林務局，林務顧名思義就是森林事業之意，可以將木材想像成農作物，除了收割之外還要負責插秧種苗和經營管理（且受到美國體制影響，一樣歸屬於負責農業的中央機關之下，美國是農業部，臺灣是農委會），但和遊憩活動卻是風馬牛不相及——這就是為何《森林法》和遊憩活動先天不合的根本原因。但跟國家公園不同的是，林務局從一九六五年就開始規畫開發森林遊樂區，重視森林的育樂功能，此舉使得林務局比國家公園更具管理遊憩活動的經驗，然而對於遊樂區以外的國有林地，仍有法規鞭長莫及之憾，無法妥善地管理遊憩活動所帶來的衝擊與破壞。

力不從心的「保育法」和「森林法」

如果說我研究國外山域政策的這幾年，有什麼能給予政府的建議，用簡單一段話即可表明：「保育歸保育，遊憩歸遊憩，兩者互為表裡，若衝突則仍以保育為優先。」由

先進國家學到的教訓：荒野不需要管理，人才需要管理。攝於玉山主峰頂。

於我國目前並無像樣的野地遊憩法可言，只能以不合時宜的保育法管理遊憩活動，所以這最符合現階段的需要。

臺灣現今的山林法規已呈老態，不論是《國家公園法》或《森林法》，說穿了就是用來對抗大規模開發和資源破壞的工具，並無考量到遊憩活動。雖然在早年是合理的作法，但以現在的時空背景來說，國營伐木事業早已結束，就連增建山屋都得面臨諸多法規的限制。也就是說，開發已不是最主要的衝擊源，而是參與人數節節高升的遊憩活動。

同樣的典範轉移也可見於其他戶外大國，起始年代還比我們早上許多。

直白來說，以前的目標是對抗機具和開發，現代則是平衡遊憩活動的衝擊；以前自然資源因其經濟價值而受經管、保護，現代則更看重自然資源對國家社會的多元價值（例如水土保持、國民育樂、觀光），這一點放眼先進國家皆然。世界趨勢如此，臺灣的山林法規卻還在原地踏步，甚至不受政府高層和社會大眾重視，導致諸多亂象一再重演和積累。

為何我說拿保育法管遊憩活動是力不從心？舉例來說，我們登山常需要申請入園證，是因為國家公園內有生態保護區，其首要目標是保護環境生態，所以嚴格限制人園的人數。但針對遊憩活動的影響，限制人數只是個開端，背後還有許多遺失的拼圖，像是排遺處理、遊憩衝擊監測、商業活動列管、表土流失防止等，這些都是保育法規無法預防或應付的問題，更別提這類影響會不斷累積，即使每日嚴格限制人數也無濟於事。

至於林務局所轄之國有林地，則處於更被動的局面，因為除了少許自然保留區和有限制鋪位、營位的登山路線之外，根本沒有法源實施總量管制。照現況繼續下去，遊憩活動的累積影響必定反噬主管機關保護環境的使命，尤其是生態系脆弱的高山地帶，比如說南湖大山的「黃金圈谷」，或是處於灰色地帶的嘉明湖戒茂斯路線，演變成訪客體驗和自然生態雙輸的局面。

許一個「遊憩」和「生態」雙贏的未來

有了「遊憩法」，我們可做什麼？這個答案在臺灣暫時難以想像，但我們不妨參考他國的經驗。以美國的林務署為例，就在二〇二一年二月，由於近來造訪奧勒岡州傑佛遜山、三姊妹和華盛頓山荒野區域的民眾急遽增加，導致環境有劣化之虞，當地主管機關即針對旺季實施了申請制度，一日行程收費一美金，多日行程收費六美金，一次最多申請十二人。

換句話說，美國有法源讓政府能對訪客遽增的狀況，也能以使用者付費的方式稍稍紓解維護管理上的財政壓力。綜觀臺灣的熱門登山健行路線，其實也應該基於訪客數據分析，針對週末、連假、暑假等高峰期設計類似的制度，賦予管理單位更確切的權責

之外，也能有效分散遊憩壓力。回想二〇一七年太魯閣錐麓古道剛實施付費的時候，訪客人數立刻砍半，但廣大民眾隨後還不是「口嫌體正直」，回到了供不應求的老樣子？所以我認為只要費用合理、帳目透明，既然能為保護環境、收拾善後盡一份心力，為公有財的使用和維護付費並不為過。

然而，這一切的前提是政府和社會必須意識到修法和立法是一項迫切的任務，尤其是疫情讓國民無法出國的局面下，我們更有理由為長遠的將來奠定良好的體制基礎，不然真的不必妄想將臺灣山岳當成遞給國際的最美名片——如果連自家人都飽受亂象所苦，那更別提對品質要求更高的外國訪客了。

55　*How will Outdoor Recreation be defined? | U.S. Bureau of Economic Analysis (BEA).* (2017, November 2). BEA. https://www.bea.gov/help/faq/1194

12-3 原住民回鄉之路：從登山產業的角度切入

重視少數權利是民主國家進步的象徵，蔡政府推動的原住民族的轉型正義政策即是其中的代表作之一，然而對於目前的臺灣而言，還沒人知道「傳統領域」和山域遊憩活動的關聯。本來山岳觀光的使命之一，就是要透過觀光財來振興地方經濟，再加上中央政策重視原權，地方管理單位自不願強硬管理原民工作者，甚至還要在某種程度上多多禮讓──各登山路線上出沒的高山協作員、山屋駐點的包餐業者、丹大林道和能高越嶺道上奔馳的機車皆是例子。

然而，讓管理單位和原住民族工作者一直處於「地下關係」，真的是好事嗎？一個法治國家，理應讓這類關係全面契約化，由合約來規範雙方應盡的責任與義務，不然就會難逃人治的非議。二○二一年初，一位十五歲少年獨行至天池山莊遭到通報攔截，是誰能命令包餐業者甘冒風險，騎機車摸黑載少年下山，走的還是明令禁行機動車輛的山徑？丹大林道同樣長期被協作業者占用堆放鍋碗瓢盆、帳篷睡袋，藉之提供餐食和出租服務給消費者，但照常理說在國有土地上營利，難道不需要契約先行嗎？為何族人就能騎車載客到七彩湖一遊？國家公園和林務局的山屋一隅長期被協作業者占用堆放鍋碗瓢盆、帳篷睡袋，藉之提供餐食和出租服務給消費者，但照常理說在國有土地上營利，難道不需要契約先行嗎？

往來奔馳於能高越嶺道的運補機車，是顯示法規不合時宜的眾多範例之一。

在法治化的腳步之前，我們還要認真看待原住民族對土地的主張。然而傳統領域會對山域遊憩活動有何影響，仍是一團迷霧。誰又能來代表各地的原民部落，成為能有效交涉的對象？事實上，原住民族各部落情況皆不盡相同。也就是說，某地的部落結構可能極其鬆散，各家庭都是獨立個體，誰也不聽誰的；而看似有地緣關係的兩個部落，實際上可能歷來關係不睦，互不理睬。在這樣的情況下，除了極少數團結的部落之外（如司馬庫斯），公部門要找到一位有力的地方代表都屬不易，遑論是推動部落共管。

若我們正視這一項議題，則必須要由政府牽線，建立人民、公部門和原住民族的三方對話平台，才有凝聚共識的可能性。舉個例子，屏東縣霧台鄉的「自然人文生態景觀區」，理應是原民部落經營哈尤溪觀光事業的示範區，但成立後卻負面新聞頻傳，甚至遭譏是占山為王的「霧台國」。這類矛盾，都會削減輿論對傳統領域的信心，尤其是經營、管理和旅遊品質的部分，上述的冒險觀光亦在此行列中。換句話說，以傳統領域專營觀光事業並非不可行，但專營即意味著無競爭壓力和改善品質的動機，所以政府與部落皆必須盡到溝通與說服的責任，不宜任憑民間的悲觀情緒累積，成為推動政策的絆腳石。

哈尤溪的今與昔

隨著遊客源源不絕地前往網路上有名的「哈尤溪祕境」，這素有「雲豹之湯」美譽的好所在，就因為族人設關卡收費、非法招攬旅遊、環境破壞等問題而屢屢躍上新聞版面，給了當地政府不小的壓力，於是在此地催生了自然人文生態景觀區。曾經，這是個祕境，但所有喜歡自然生態的人都知道，任何道路可及之處一旦被盛傳為祕境，就再也不可能是祕境了。

位於屏東縣霧台鄉的哈尤溪溫泉祕境，近年飽受訪客暴增之苦，無論是心疼環境的大眾、地方管理單位或是鄰近的部落居民皆想解決這個問題，那麼究竟什麼方式，才能達成政府有作為、旅遊有保障、族人也滿意的多贏局面呢？答案是「自然人文生態景觀區」。這不是個新名詞了，每逢假期人滿為患的小琉球，以及澎湖的南方四島都有這樣的規畫存在，但這卻是全臺首個原住民鄉鎮成立的自然人文生態景觀區，在蔡政府力推原住民族歷史正義與轉型正義的基調下，更顯得有指標性意義。景觀區一旦由屏東縣府公告實施，之後民眾就要上網預約申請才行，而且每趟行程一定要有當地導覽人員帶路，範圍包括好茶、阿禮、大武、神山、霧台等五個部落，管理權交由部落會議負責，未經申請進入則要受罰。然而完美的解決方案並不存在——相關新聞出來，再加上從前媒體所報導的「占山為王」形象，自然讓輿論

偏離了原住民這一方，甚至使得部分人士認為部落居民貪得無厭。其實，諸如「憑什麼原住民可以占著好山好水來收費賺錢」這類純以利益為出發點的言論，是凸顯了社會對環境保護、原住民歷史與文化，乃至轉型正義議題的漠視。

首先，如今的哈尤溪七彩岩壁之所以爆紅，是十年前的「八八風災」所造就。大量崩落的山石墊高了河床，使得車輛易於通行，才讓它的美麗逐漸被傳播到外面的世界。也許從一般人的角度來看，這就是個正常的尋幽攬勝行程，但其實我們眼界放寬一點，就會有個不容忽視的關鍵字：觀光。觀光的基本使命之一就是要振興地方經濟，因此政府在看待七彩岩壁的時候，勢必要思考如何讓部落居民能分享到觀光收益，獲得風災後重生的契機。試想：素質不良的民眾和業者留下的垃圾與破壞是誰來承擔呢？外人進入你的家園肆意玩耍，留下垃圾後拍拍屁股就走，這是任何人可以接受的結果嗎？觀光所帶來的持續性環境影響非常可觀，人多必亂，亂則該治，即便會限制自由探訪的權利，也是必要的妥協與犧牲。

遊客裡有素質低落的人，部落裡也有短視近利的人，但我相信願意守護環境的公民一定是多數，這是雙方思考這個議題的基礎共識。因此，我們不必認為族人只是單純要收買路財而已——反之，這是為了保護環境、永續經營而做出的努力。假日湧現的大批人潮，對部落是有觀光助益，但過往大批車隊毫無管制地長驅直入溫泉河床，彷彿正在重現昔日七彩湖的夢魘。部落居民卻又因為土地係屬國有而無權干預，只能自己採取行

臺東縣境內唯一的魯凱族生活區——達魯瑪克（Taromak）部落的原址 Kapaliwa，因日治時期的集團移住政策而無人居住，但近年已有族人歸來，試著復原祖居地的舊觀，如照片中傳統的石板屋。

動來捍衛家園和環境。過去日本人為了永久控制原住民，實行「集團移往」政策，將他們從祖居地 Labuwan 遷移到交通可及的近山地帶。殊不知，失去了原生環境，就是失去文化的開端。如今有一部分原住民族正在回歸故鄉，而霧台鄉亦非例外。

收關文化存續的嶄新生活模式，而霧台鄉亦非例外。

從上所述，自然人文生態景觀區，可以視為連接有地與原民傳統領域的一道橋樑，一方面實現地方自治、振興經濟，另一方面也讓政府能有監督的管道，和民意接軌。長遠一點來看，若是不保護好這個環境，垃圾積累、溪水發臭、岩壁遭到塗鴉後的祕境，還有任何吸引力可言嗎？這樣一來讓當地社區失去財源，二來讓環境遭到破壞，才是我們最不樂見的雙輸局面。

管理景觀區的大武部落位於魯凱族聖地——小鬼湖的西邊，而我在東邊的達魯瑪克部落擔任過志工。在就地取材的路上，突然後方的產業道路出現一輛小貨車，帶隊的原住民大哥上前盤問，然後放走。事後大哥說，那兩人其實正在運送盜採的珍貴植物出去賣，奈何警方管不太到偏遠山區，清楚情況的當地原住民又沒有公權力能當場阻止或拘留。大哥當時夾雜著憤怒和失望的神情，令我難以忘懷。一定程度上，我認同臺灣廣大的山地若有某種借助在地社群的共管機制，會是個理想的解決方法；然而隨著耆老消逝，富有生態保育智慧的獵人文化傳承困難，部落的內控能力今非昔比，這條路還需要我們多多琢磨。

如今哈尤溪的訪客量已經讓它擔當不起「祕境」兩字了，反而因為人潮的增多，管理與限制成為了必然。換個角度想，那通往七彩岩壁的鐵門和路障，不全然是部落為了牟利而架設，而是缺乏有效管理與人民素質低落的社會共業。「自然人文生態景觀區」立意良善，是個終結旅遊亂象、振興地方部落經濟的一步好棋。接下來，我們要仔細審視的是收費有無公開標準、相關資訊是否公開透明、導覽品質是否穩定可靠、部落是否有相應落實管理。為了保護環境而使用者付費，一點問題也沒有！服務品質與費用能不能令人信服，才是地方自治的挑戰所在。

那麼未來會不會有更多地方也出現同樣的管理模式呢？我認為不會。關鍵字仍然是觀光，觀光效益需要（一）便利的交通與（二）穩定的人潮才能實現，附近還需要有（三）一定規模的原住民社區存在，以及（四）當地政府足夠的管理能量互相配合，方能催生如此的管理體系，事實上能同時滿足這幾個條件的地點是屈指可數。至於登山健行活動，以原住民為主的協作系統在運輸物資、養護設施、山難救助等方面上發揮的作用，已是各大熱門路線上有目共睹的事情。除此之外，他們也有能力像商業隊伍一樣帶領客人完成登山行程，影響力與日俱增，從政府的角度來看，無非是在逐步實現以登山觀光化振興原鄉經濟的任務，其實與哈尤溪案例的基本精神並無二致。

加羅湖的健行熱潮和四季部落

因緣際會下，我近期參加了林務局委託學界辦理的訪談會，其目的是針對國有林地上的某中級山熱門健行路線與當地部落的狀況交流意見並提出建議。我從中學到了很多，也隱隱約約能看到未來登山健行活動的發展脈絡。

從漢人的眼睛來看，這是個山區鐵閘林立，原住民部落各據山頭，開展各種事業的未來。即使是觀察現在的狀況，也能得知在蔡政府「轉型正義」帶領之下，原住民正在山域中獲得越來越多的主導權。如果參考美國的案例，現在的傳統領域，未來是否真的會演變為國中之國，也就是中央政府對部落自治區會是主權對主權的關係呢？對於疆域狹小的臺灣來說，這樣真的適合嗎？我另外擔憂的是，雖然歷史與政策背景都是公開資訊，也有官方版本的詳盡說明，所謂的「臺灣人」與「臺灣意識」主流論述，其實都不包括原住民——若是沒有人願意去瞭解，政策又缺乏強而有力的溝通橋樑，那麼我們面臨的是什麼？我認為是延伸至現代的「原漢衝突2.0」。從清治時期的土牛、隘寮、開山撫番為始，這場戰役或許要隨著轉型正義在二十一世紀再度復活。

無論是盛行已久的大中華史觀，還是漢文化中根深柢固的夷夏大防，都讓原住民變得如次人類一般的異民族；從岳飛豪氣干雲的「壯志飢餐胡虜肉，笑談渴飲匈奴血」，到先民「篳路藍縷，以啟山林」的動人精神，剛則抵禦外侮、收復失土，柔則離鄉背井、

開疆闢土——說穿了，排除異己的本質並無不同。歷代統治臺灣的漢人政權，大抵承襲漢文化中華夷之防的觀念，從不把原住民當自己人，即便近代有識之士不斷抵制大中華史觀，卻可曾想過原住民的角色與定位如何？魏徵所言「非我族類，其心必異」，至今仍深植於我們的精神文化之中，只要異族舉動不符漢人的利益，即可為口誅筆伐、刀劍相向的對象。

下一個會引起大家思考興趣的問題是：為什麼原鄉都是藍營鐵票區？原因不少。其一是戰後初期國共內戰使然，彼時國民黨政府深知需盡速掌握山地的局勢，以免共產主義入侵，因此從一九五〇年代就以黨國力量深耕地方，透過各種手段掌握民心；其二是民進黨傳統上鼓吹的臺灣意識，主要受眾是講臺語的族群，也是歷史上不斷受到統治者打壓的族群，但此舉卻無法引起原住民的共鳴，因為大中華史觀中英勇的臺灣先民，對於他們來說卻是侵略者。美國白人優越主義有「黑鬼」一詞，大家都知道是惡劣的種族歧視，但抱歉了——臺灣人一樣有優越主義的用語「番仔」。我們對別國指指點點的時候，其實只是五十步笑百步罷了。

若我們跨洋向美洲原住民取經，也就是大家熟知的印第安人，命運和臺灣原住民簡直是驚人的類似：如同日本人實施的「集團移住」政策將原住民強制遷離祖居地，現今美洲原住民所居住的印第安保留區，同樣也不是他們的祖居地，而是祖居地遭白種人巧取豪奪之後指定的偏遠地帶，且爾後兩者皆想透過教育和同化手段將原住民轉變為順

民。

正如臺灣原住民的遭遇一樣，印第安保留區的生活非常艱苦，當時的美國法令限制居民不得擅離保留區，而在有限的土地之上，印第安人完全無法保持基於狩獵的傳統文化。世仇部族被丟進同個地方惡目相向，獵人被迫在飢餓中學習如何在不適合耕種的地方當農夫，擁擠的居住環境成為疫病的溫床。直到一九三四年，聯邦政府經過調查後察覺不妥，才開始以復興傳統文化、歸還多餘土地、促進部落自治為目標。在這段期間，則是由美版的原委會──印第安事務局提供補助。除此之外，部族的主要收入還有觀光和賭博，但大致上仍然飽受貧窮之苦，生活水平經常被拿來和第三世界比較。

美洲原住民被趕離的祖居地多已完全私有化，歸還的可能性低到不值一提。遍布於美國本土的保留區幾乎都位於大眾眼中的不毛之地，因此不太會產生利益上的衝突，但前提是保留區上沒發現值錢的天然資源，例如石油。

臺灣原住民的傳統領域則多處於山域（不計平埔族的話），於法理上應和公有地、私有地並存，不改變土地的所有權，只要求大規模商業開發案的「諮商同意權」。針對現在的情況，這是大眾比較能接受的做法，但也難保部落方會不會存在激進分子，意圖將傳統領域推向類似於私有化的道路，挑戰雙方之間已經很薄弱的信任感。即使在法律上無據的現實下，少數人一樣會嘗試實現私有化的訴求，例如擅自封路、坐地起價、收取規費等等，足以喚醒漢人夷夏之防的敵視心理，更加深化對立情緒。

這張 1870 年代所製的圖片描繪了印地安人和美國東岸殖民地的會面。被武裝西方人環視的印第
安人手無寸鐵，似乎昭示著遭到驅逐的命運。（來源：Wikimedia Commons）

我相信激進分子只占了少數，因為如果不是這樣，原漢衝突2.0只會更加惡化。讓財團和政府坐下來跟部落談大型開發案不會影響到個人，但我們要小心的是「主動權」握在誰手裡，一旦政府採取息事寧人的態度，我們未來就會看到雙方不斷交惡的戰場。和解將成為更遙遠的路，法規也會因為輿論莫衷一是而遲滯不前。

我熱愛登山，所以在意登山活動和原鄉的關係。我希望有一天，當部落參與的健行、旅遊、觀光相關事業開始發展，衝擊大家原先熟悉的模式時，大家能先不要以漢人史觀給原住民蓋上貪婪的印記，而要學習從原住民的眼睛來看他們的「家園」。不要隨廉價的情緒起舞，要相信互相理解才能有好的結果——漢人需要保持理性與理解的態度，原住民則需要強化內控力量，方能產生令人信服的共管機制。另一方面，我們也要有心理準備，造訪人數越多的路線，未來與原鄉發展結合的機會越高。無論我們怎麼論斷此事，對於主政者來說，人潮即是錢潮，錢潮才能改善生活、平衡城鄉發展。部落主導的觀光活動、登山行程勢必會有越來越大的存在感，甚至仿照馬來西亞等國家走向專營制，登山者所追尋的「自由」，似乎也只能往別處尋找了。

登山教育如何解

二〇二〇年十一月的一日畢羊死亡縱走事件，一名二十九歲的女性登山客香消玉殞，讓媒體和網路論壇上掀起一番熱烈討論，其中不少人的矛頭正是對準了「登山教育」。

確實以事後諸葛的角度視之，不合理之處可謂不可勝數，例如經驗不足、體能不佳、裝備不全等等，但令人大感疑惑的是：「為何他們上山之前，完全沒意識到會有這樣的危險？」二〇二〇年新冠疫情的衝擊下，國人無法出國旅遊而將休閒遊憩需求轉往戶外活動，一時間使得登山健行蔚為風潮，更讓大眾化的影響宛如脫韁野馬，不只衝擊到陳舊不堪的體制，數月之內還引致無數山難，迫使救難人員疲於奔命、怨聲載道。媒體更統計二〇二〇年光是直升機出勤架次、救援時數都高於往年，而截至十一月底，山難救援成本就高達五千萬元[56]。

教育和大眾化的今與昔

人人皆知登山健行在臺灣是大眾化的活動，「大眾化」即意味著人人皆可參與。

在過往的年代，登山也是人人皆可參與的活動，但是卻受到社團申請制的嚴格限制。彼時民眾皆透過區域性登山協會體驗山林之美，而這類社團隊伍的共通點就是擁有經驗豐富的領隊和幹部群。大學登山社的情況亦同，一支隊伍的「新老比」（新手與老手的比例），也被視為影響登山安全的重要因素。隨著高山嚮導證制度於二〇〇一年退場，人民攀登高山再也不需要由協會指派嚮導隨行，取而代之的，則是類似旅行社模式的商業登山行程，由業者包攬接駁、住宿和申請等事項，以及自行組隊登山的民眾。這兩者最大不同之處，就是業者起碼有照顧客戶安危的義務，但自組隊伍卻可能是一盤散沙；尤其是成員彼此不識的「共乘團」，更是將登山風險提升到全新境界。

至於教育的差異方面，社團時代的教育屬傳承制，而傳承制的基礎是老手和新手之間亦師亦友、教學相長的關係。在以前並非難事，因為地方登山社團本來就是一個「興趣團體」，成員彼此之間或許還有地緣關係，易於親近。如今各登山社團邁入高齡化階段，面臨無以為繼的窘境。大學登山社的勢力更是遠遠不如當年，縮減的縮減、廢社的廢社，就連辦個簡單的高山行程都屬難事。事到如今，面對開放自由、人人皆可為登山客的登山環境，我們已不能期待傳承式教育能對社會大眾產生任何正面影響。

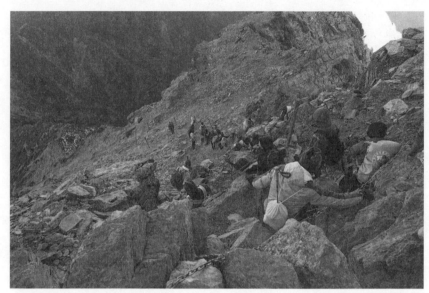

人數眾多的商業隊伍之中，由於嚮導和隊員的互動時間有限，加上未有長期相處而生的亦師亦友關係，故無法承接傳統社團的教育功能。

當前棘手課題：成人教育

根據消防署一〇八年的統計，臺灣山域活動的事故者年齡多集中於四十到六十九歲之間，其中又以五十到五十九歲為甚，推測是因為該年齡層的民眾多屬半退休或退休人士，能分配於休閒活動的時間較多，從而反映到數據之上。若我們再拿日本令和元年的數據比較，結果也非常類似：事故者年齡層集中在四十到七十九歲之間，最高的則是六十到七十九歲這兩個年齡層──同為高齡化社會，但登山健行活動發展較晚的臺灣，未來走向或許也會相同。

換句話說，臺灣迫切需要登山教育的主要族群，不是年輕學子，而是中高齡的長者。這個族群的大致面貌不難想像。他們年輕時可能隨隊爬過山，但日後因為成家立業、照顧兒女而進入停滯期，頂多只能爬爬半日或一日郊山，直到工作上比較不忙碌了，子女也長大了，才有時間重出江湖。但體能大不如前也是事實，他們往往需要耗費比年輕時更多的時間訓練，方能從容受登山樂趣。但最困難的一點，莫過於吸收新知上。雖說現在人手一支智慧型手機，網路使得資訊垂手可得，登山用的導航 app 也有多樣化的選擇，對於長者來說卻是一道不小的學習屏障，部分人還會因為用不慣而起抗拒之心。更有甚者，他們的資訊圈僅限於少許 LINE 群組而已，再加上原本即有不少似是而非的觀念，例如慢慢走一定會到、只要跟人走就好云云，讓他們無意間成為高風險的登山

族群，即使跟著隊伍同行也容易出狀況，更別說是貿然嘗試獨攀或參加共乘團。不過話說回來，即使是較為年輕的族群，就沒有這個問題了嗎？看看畢祿山山難的案例，顯然答案為否。

盤點臺灣的戶外教育資源

有一種想法是，只要設立登山學校，問題自然可以迎刃而解。但國外的登山學校跟大家想像的完全不同。以位於法國霞慕尼的國立滑雪登山學校（Ecole Nationale de Ski et d'Alpinisme），同時也是世界第一所登山學校為例，其使命是「發展和提升山域運動水平，研究和分析山岳安全風險，訓練高水平運動員」，自一九四三年至今培育了無數頂尖的國際嚮導和登山家。

換言之，這是菁英教育設施，並非服務普羅大眾，更何況臺灣不似歐美地區，擁有適合從事雪攀活動的冰雪環境，反而是朝生態、人文、史蹟等方向發展，會更適合臺灣。

教育部體育署每年皆會舉辦一日、半日行程的「全國登山月」活動，但各地承辦的登山協會是否有設計課程，還是只單純帶領民眾走步道，實是未知數；針對學生的「大專學生登山安全訓練營」則只有一年一梯次，且視舉辦地點而異，對住得遠的學子和無經驗

者有排斥效應，觸及率有限。

另外，臺灣自二〇〇〇年即有國家公園登山學校運作至今，但整體來說活動量不高，用 Google 關鍵字搜尋五年內的紀錄只找到零星的登山安全講座，YouTube 影片最後更新也停留在二〇一八年，令人不禁懷疑運作情況如何。此外尚有臺灣登山教育推展協會自二〇一五年籌辦的面山面海教育，以及一些由社區大學、非營利組織和民間業者舉辦的室內、室外教育課程，整體而言偏小規模，且成效難計。政府方面，配合行政院「向山致敬」政策，教育部已開始嘗試融合戶外教育於課綱之中，並增預算為三·九億元，但此舉是否真能讓臺灣的戶外教育擺脫流於形式的「校外教學」，還有待觀察。

實話實說，個人抱持悲觀態度，因為臺灣家長向來過度保護孩子，即便老師不乏熱情和理想，多數家長卻不樂見具固有風險的山域健行。所謂的戶外教育場域，恐怕仍然不脫藝文館所、公共機關、農場跟牧場，雖說確實是在戶外學習，但要論強化戶外安全意識實是牽強。如何擴張戶外教育之中的「山野教育」或「山林教育」，讓老師和家長都更願意接受這類選修課，才是今後的首要課題。

看看美國戶外教育的巨擘：外展教育（Outward Bound，OB）、美國戶外領導學校（National Outdoor Leadership School，NOLS）、登山協會（The Mountaineers）提供的課程幾乎都是室內課和室外課的結合，足見登山教育不宜淨是以論壇或講座方式紙上談兵，必須實

荒野教育協會（Wilderness Education Association，WEA）、

際於行程中學習——任何的登山教育，都必須理論和實作並重。依淺見，成人教育部分，既然體育署現行之山域嚮導訓練及檢定制度已確立登山者需要的基礎技能，不妨加以調整統合（比如說刪去嚮導職責的部分），讓訓練內容更適合欲入門的一般民眾，並分為一日健行和多日健行兩個範疇，再開放民間組織登記成為成人登山教育認定機構。相信透過業者的宣傳和良性競爭，可為臺灣的商業登山教育市場注入一股活力。

至於向下紮根的學生教育，主要的阻礙還是在於教育體系不重視登山健行活動，且學校可能連像樣的登山社都沒有，若無願意奉獻時間精力的教師，學子若有心親山，從零開始是相當不容易的事情。考量如今大學登山社普遍沒落，我認為教育部應擴大補助，以學校為單位委外試辦適合新手的登山課程（包括社區大學），聚集相同興趣者，一來或許也有機會再度活化衰微的大學登山社，二來也能提振戶外產業發展，讓專業人才在教育上找到能發揮所長的舞台。

最後，政府也應該支持自己的山域嚮導制度，透過公款補助的教育計畫若有出隊，應優先採用擁有證照的嚮導。不然照目前的情況，山域嚮導證並非帶隊登山所必須，對於花錢受訓並通過檢定者不免有些難堪。

56 山難派空勤直升機！救援成本已逾五千萬元（二〇二〇年十一月三十日）。TVBS。取自https://news.tvbs.com.tw/life/1424975

【結語】我們的荒野：戶外公民的時代

日本博物學家鹿野忠雄獨自在大水窟山頂附近一帶活動時，赫然透過雲的裂隙在南方瞥見八通關越嶺道，大感「驚訝與懷慕」，但他隨即反思：

我原本是嚮往臺灣原始的山，享受遠離人煙之樂的人，所以才跋涉山地到這個深山內。進入深山以後，立即被群山在我面前昭示的美景與崇高迷住了，好像著了魔似的繼續我的高山之旅。然而，為時不過三天而已，當我看到這條人工開築的道路時，忽然感覺快接近人煙的溫暖。顯然地，我內心很矛盾。想起我對山的鍾愛和遠離人煙的決心不夠徹底，才引發這個矛盾的心理，不由得對自己感到寒心。

其實鹿野所說的話，正呼應了約一甲子之前梭羅所領悟的道理：無論人類文明多麼進步，都不能獨活於自然之外。我們外出汲取自然給予的野性能量，但不必成為一位野人，而是嘗試在文明和荒野之間尋找一點絕妙平衡，統合知性與感性，方能成為一個完

全的人。即使是孤高的西方登山家如義大利人博納帝，在一九六五年冬季獨攀馬特洪峰北壁時，也曾於崖壁上露宿時反思了登山的意義：「在我前方仰角的另一邊是未知〔…〕至於我的下方，就算已經到不了了（當時垂降撤退已經不可能），則勃發著生命力；或許對於像我一樣懸吊在天地之間的人來說既舒適又誘人，但同時卻如此的庸俗和令人失望，使人不得不逃離其中，最後不知怎地竟出現在這兒。」[1]

不似西方的恐懼與征服心態，漢文化中的人與自然本為毫無隔閡的關係。然而科技與文明的發展卻有先來後到的順序，使得世界自十六世紀起陷入弱肉強食的新秩序，臺灣亦無法置身事外，陸續成為了不同政權的領地。正因為這樣的緣故，許多在西方耗費數百年才漸進而成的文化、思潮、觀念，對於臺灣來說都是透過統治者直接濃縮注入的結果，除了早期移民社會原生的漢文化之外，影響最鉅者莫過於日本的現代化和戰後的全球化兩者。經過上文的介紹，我相信大家能觀察到就臺灣人與自然的關係而言，從現代環保運動導入的一九七〇年代起，歷史不過就只有短短的五十年左右，不只之前大多無意識地以人類中心主義大肆掠奪自然，早期還深受獨裁政體統治之害，至今我們仍能見到思想僵化的遺毒流竄四周，上至國家層級的經濟／保育的辯論，下至山域與水域開放／封閉的戶外議題。荒野，作為西方人浪漫想像中與文明對立的自然狀態，現在對於臺灣人來說又是怎麼樣的存在呢？是山難頻傳的窮山惡水？是山老鼠、魔神仔出沒的幽暗密林？是原住民族奔馳狩獵之所？還是一個跨學科的終極戶外教室？各式各樣的想法

飛來往復、幾無共識，因為我們疏離了自己的土地太久，山也是、海也是、丘陵湖泊、森林溪流也是，甚至家附近的綠地也是。

我從小喜愛各式各樣的戶外活動，但大體上還是以登山健行為主。決定我和自然關係的幾次經驗都是在山上發生，第一次是玉山主峰的百岳初體驗，第二次是沉潛一段時日之後奇萊北峰、第三次是位於中央尖山西稜上的天空營地。我發覺感受的深刻程度，與周圍人數的多寡有著絕對關係。第一次上玉山主峰是跟著聲勢浩大的商業隊伍，而且由於被指定為押隊的「臨時嚮導」，我的注意力大多放到周圍的人群上面，即便登頂後也無暇細心賞景——周圍談話聲、歡呼聲不絕於耳之餘，還要在元月高山的冷冽空氣中排隊跟石碑拍照，冷得直打哆嗦，但我仍然為高山雲海上燦爛的日出醉心不已，不作多想。

經埋首工作一年有餘，認真到沒請過一天假，我突然聽到山林的召喚，但我知道真正召喚我的不是山林，而是受朝九晚五生活所苦的困乏心靈。回想起上一次跟大團體的體驗欠佳，這一回我決定報一個小團制的商業隊伍，含嚮導在內只有五人。人數少的好處就是隊伍行動較快，和嚮導的互動與交流也變多了，才有機會真正學到知識和觀念，而最重要的一點是：我可以放更多的注意力在自然環境之上了。猶記得在那個大晴天，一行人正要登臨奇萊北峰之前，我立於山陰處驀然回首，驚嘆地望見整條沐浴在陽光下的奇萊稜線，短箭竹草原不會反光，但卻在我心中閃閃發亮，牽動著嘴角上止不住的微

笑。那時起，我決意要將全部假日都用在登山之上，還要學習所有關於山的一切。

最近一次深刻的荒野體驗，則是隨著登山社團的隊伍度過死亡稜線之後，駐紮在天空營地那雨過天晴的午後。隊伍的隊員不算少，但僅需要走去營地上方的碎石坡，風景中的人與營地就被縮成了小小一塊，其餘的是純粹的荒野景觀——群山、掠雲、光影所共同譜出，唯有風聲的交響樂章。置身碎石坡頂，我就這樣呆坐了三個小時，什麼也不思，什麼也不想，彷彿自己己只是一片山體上的灰色板岩，同著山一起承受風吹雨淋、歷經造山運動的抬升和水流侵蝕的崩解。在那兒，道家思想的「天地與我並生，而萬物與我為一」和梭羅所說的「將人類視為一位居民，或為自然中不可或缺的一部分」完美交融，讓事後的我體悟到，同樣的感動其實超越了時空、文化和人種，平時流徜於潛意識底部宛如深海洋流，靜候合適的天時、地利、人和，便得一湧而出充滿我們的心靈，那是一種奇妙的頓悟、突來的幸福、不解的瞭解。眼見夕陽西下，隊友呼喚的聲音斷斷續續地隨風傳來，我起身返回營地，途中又再度下了決心：我想為這塊土地做些事情。

回顧臺灣的荒野，一半是戒嚴使得登山社團無法發揮登山之外的社會功能，一半是高度工業化、都市化後回歸自然的渴望日益增強，戰後臺灣的登山活動一直富含道家的出世精神，或也可與西方的浪漫主義運動類比。《白石傳說》中探詢大學登山社隊從事艱苦探勘行程的初衷，也說是因為他們「厭倦了塵世的虛假與現實，總期待一個沒有車聲擾攘，沒有人語喧嘩，沒有霓虹閃爍的地方，能讓我們的純真心情駐留。」[⋯]我們引

頸期盼的，是一片夢境中才能見著的桃花源。」試問桃花源是何人居住？是逃離暴政迫

害的避秦人——古有暴政害民，近有威權統治和工業文明，對所有人都是一股或有形或無

形的壓迫，榨取我們的時間和精力。此時，荒野提供了滋養靈魂的空氣，山林給予了舒

緩精神的靜謐，任何一趟深入自然的旅程，對於城市人來說皆是彌足珍貴的一次重新開

機，讓我們——容我用遊戲中的詞彙來比喻——恢復重返文明需的 HP 值和 MP 值。

HP 值是更強健的體魄，MP 值是更充實的心靈，或許後者的重要性還更大吧！

但我認為，出世和入世精神實可互為表裡。臺灣人進入山林荒野間，除了滿足自身

運動鍛鍊、收集百岳、尋找心靈慰藉等目標之外，也是該想想「我們可以為下一代做什

麼」的時候了。從前社團發展鼎盛之時，培育出獨特的小眾登山文化，唯有身在此山者

方能略其中奧妙；但如今是臺灣山林面對大眾的新時代，人人皆可為登山客，傳統社

團也逐漸走向煙消雲散的終局，我們又該如何去蕪存菁，傳承好的戶外文化給社會呢？

我們該如何教育大眾土地倫理和無痕山林呢？我們該如何預防山難繼續發生呢？我們該

如何思考原住民族的傳統領域呢？如此繁多複雜的議題步步進逼，像從前一樣置身事外

已經不合時宜，我們需要更多走入山林的民眾——無論是自組隊伍、商業隊伍或社團隊

伍——從現在起，我們更加關懷我們僅存的原始自然，瞭解過去這座島嶼上的時代故事，

並反思人類和自然的關係該何去何從。一九七〇年代末期以來，臺灣社會逐漸找尋曾經

遺落的鄉土，反抗威權主義和資本主義聯手造成的破壞，帶來了擅於自然書寫（nature

writing）的一群作家，如劉克襄、吳明益、洪素麗、沈振中、徐仁修、王家祥、陳玉峰等，他們的著作中不時在反省著這點。時日現今，看到二〇二一年藻礁公投案中正反方的激辯，其實已經能觀察爭議的核心在於「科學化衡量保存的價值」和「民生、經濟、國防的優先順序」，代表輿論對於環保上確有某種程度的共識，且環境知識也隨著爭議獲得傳播，是一個相當正向的徵兆。或許，多少就像荒野哲學在《荒野保護法》通過之後的演進一樣，我們還需要一段時間的再造、轉化和與時俱進，以及後進者的接力以赴，才能使我們腳下的土地成為心頭的土地——而且不再只是臺灣，是我們與世界生態系其餘成員一齊共享的地球。

　　我寫這本書是為了尋找答案，但就如同所有尋找真理的過程一般，顯然製造出了更多的問題。首先，我的內容可能會被認為有著「漢人史觀」，缺乏了原住民文化的觀點，但請理解我選擇的是臺灣社會中位居主流的漢文化作為和西方比較的對象，並非刻意忽略。未來若有機會再版或是另撰一書，自當加入南島語族的觀點，拉扯出更寬廣的思考框架和空間。再者，漢文化的自然觀中尚有「風水」和「氣」這些深入民心的概念並未受到闡述，也是個遺珠之憾，有待來日再敘。

　　本書中夾敘夾議的各個部分，皆具備各自能擴張成書籍或是論文的潛力，所以我在精簡內容上費了很大的功夫，不求百科全書式的完整，只求深入淺出地帶領讀者走一趟人與自然關係的時空之旅。我相信比起以往被動接收來自西方、經過消化反芻的片面二

手知識與資訊，更應逆著全球化浩浩湯湯的江河一路探源到分散於高山溪谷的涓流，以宏觀的視野理解西方自然觀形成的脈絡，以及透過不同政權濃縮輸入臺灣之後所引發諸多現象與問題。如今我們山林的最大敵人已非戒嚴時期的國家機器，官方和民間的保育意識也堪稱漸入佳境，但臺灣土地的各個角落中，自然和經濟的拔河戰仍在持續，兩者皆看似有理的情況下該如何取捨，不只是臺灣人，對於地球上的所有人類而言都會是個深具意義的問題。

好啦！大家也先不必太過嚴肅，其實最重要的還是給自己走入自然環境的機會，透過實地體驗來建立人與土地的關係。我自身的深切感觸大多來自需考驗體力才能抵達的臺灣高山，但這並不是一條制式化的道路；我認為大家只要懂得欣賞自然，也願意結合「走」與「讀」來增廣見聞，即便是都會公園或家附近的郊山也能找到獨特的故事，從中建立屬於自己的「野趣」。在此同時，有鑑於臺灣民眾對戶外的需求量和頻率只增不減，我們勢必尋找將遊憩衝擊降至最低的可行模式，更需要大家努力影響身邊的人和關注戶外公共政策的發展。我從戶外活動中重新發現並深深愛上了臺灣，也相信這將會是適合未來世代們的環境。這不只要從個人層面做起，更要想想該如何妥善保存這一份幸福感的來源，讓世世代代子孫也能跨越語建構認同感的一條明路，所以現在就是行動的時刻——我們不只是從戶外活動中單純得到幸福感，言、文化、政治的藩籬，獲得同樣美好的體驗。走過，就是一種愛。

雖然文明與荒野始終被擺在天平的兩端比較，有著二元對立的表象，但最終的真相或許是「文明存於荒野，荒野亦存於文明」。

1　Bonatti, W. (2010). *The Mountains of My Life* (K. Jon, Ed.; 2001st ed.). The Modern Library. p. 298

參考書目

英文書籍

1. Lewis, M. (2007). *American Wilderness: A New History*. Oxford University Press.
2. Doran, J. J. (2018). Ramble On: A History of Hiking (1st ed.). CreateSpace Independent Publishing Platform.
3. Chamberlin, S. (2019b). *On the Trail: A History of American Hiking* (Reprint ed.). Yale University Press.
4. Ellsworth, S. (2021). *The World Beneath Their Feet*. Amsterdam University Press.
5. Beattie, A. (2021). *The Alps: A Cultural History (Landscapes of the Imagination): A Cultural History (Landscapes of the Imagination) by Andrew Beattie (2006–06-01)*. Signal Books Ltd.
6. Dora, D. V. (2016). Mountain: Nature and Culture (Earth). Reaktion Books.
7. Keller, T. (2016). Apostles of the Alps: Mountaineering and Nation Building in Germany and Austria, 1860–1939 (1st ed.). The University of North Carolina Press.
8. Conefrey, M., Edwards, B., & Audible Studios. (2015). Ghosts of K2. Audible Studios.
9. Elvin, M., & Liu, T. (2009). Sediments of Time 2 Part Paperback Set: Environment and Society in Chinese History (Studies in Environment and History) (1st ed.). Cambridge University Press.

10. Muir, J., & Teale, E. W. (2001). The Wilderness World of John Muir (1st Mariner Books ed). Mariner Books.
11. Solnit, R. (2021). Wanderlust : A History of Walking. Penguin Books.
12. Bonatti, W. (2010). The Mountains of My Life (K. Jon, Ed.; 2001st ed.). The Modern Library.
13. Nash, R. F., & Miller, C. (2014). Wilderness and the American Mind (Fifth ed.). Yale University Press.
14. Leopold, A., & Kingsolver, B. (2020). A Sand County Almanac: And Sketches Here and There (Illustrated ed.). Oxford University Press.
15. Emerson, R. W., & Thoreau, H. D. (2020). Transcendentalists Collection (Illustrated): Walden, Walking, Self-Reliance and Nature. Independently published.
16. Weller, R. P. (2006). Discovering Nature: Globalization and Environmental Culture in China and Taiwan (1st ed.). Cambridge University Press.
17. Muir, J. (1916). A Thousand-Mile Walk to the Gulf (W. frederic Badè, Ed.). Houghton Mifflin Company.
18. Abbey, E. (1991). Down the River. Plume.

中文書籍
- MacFarlane, Robert（2019）。《心向群山：人類如何從畏懼高山，走到迷戀登山》。（林建興譯）。新北市：大家。頁127。
- 鄭安晞、陳永龍（2013）。《臺灣登山史·總論》。臺北：內政部營建署。

- 張素玢（2013）。《臺灣登山史‧人物》。臺北：內政部營建署。
- 劉翠溶（2019）。《台灣環境史》。臺北：國立臺灣大學。
- 劉翠溶、畢以迪編（2018）。《東亞環境、現代化與發展：環境史的視野》。臺北：允晨文化。
- 小泉鐵（2014）。《蕃鄉風物記》。新北市：原住民族委員會。
- 徐如林（2017）。《連峰縱走：楊南郡的傳奇一生》。臺中：晨星。
- 李大朋、邱淑華（1983）。《台灣登山百科全書（上冊）》。臺北：戶外生活。
- 李大朋、邱淑華（1983）。《台灣登山百科全書（下冊）》。臺北：戶外生活。
- 李根政（2018）。《台灣山林百年紀》。臺北：天下雜誌。
- 李筱峰（2021）。《台灣史101問》。臺北：玉山社。
- 松岡格（2021）。《「蕃地」統治與「山地」行政—臺灣原住民族社會的地方化》。臺北：國立臺灣大學。
- 松田京子（2019）。《帝國的思考：日本帝國對臺灣原住民的知識支配》。新北市：衛城出版／遠足文化。
- 林書帆、諶淑婷、陳泳翰、邱彥瑜、莊瑞琳、王梵、雷翔宇（2017）。《億萬年尺度的臺灣：從地質公園追出島嶼身世》。新北市：衛城出版。
- 森丑之助（2016）。《生蕃行腳（第三版）》。臺北：遠流出版。
- 高丽杨（2018）。《山神土地的源流·华夏文库道教与民间宗教书系》。河南：中州古籍出版社。
- 鳥居龍藏（2016）。《探險台灣（第二版）》。臺北：遠流出版。
- 鹿野忠雄（2016）。《山、雲與蕃人—台灣高山紀行》。臺北：玉山社。
- 臺大登山社（2021）。《丹大札記（第二版）》。新北市：INK

印刻文學生活雜誌。

- 臺大登山社白石傳說工作小組（1997）。《白石傳說》。臺北：臺大登山社。
- 錢穆（1977）。《中國思想史》。臺北：臺灣學生書局。
- 吳怡、張起鈞（1989）。《中國哲學史話》。臺北：東大圖書。
- 伊懋可（2014）。《大象的退却：一部中国环境史》。江苏：江苏人民出版社。
- 鄧津華（2018）。《臺灣的想像地理：中國殖民旅遊書寫與圖像（1683-1895）》。臺北：國立臺灣大學。
- 宮崎法子（2019）。《中国绘画的深意：图说山水花鸟画一千年》。湖南：湖南文艺出版社。
- 〔明〕徐宏祖（2010）。《徐霞客遊記(修訂版)》。臺北：商周。
- 中央研究院—研之有物編輯群（2018）。《研之有物：穿越古今！中研院的 25 堂人文公開課》。臺北：寶瓶文化。
- Barclay, P. D.（2021）。《帝國棄民—日本在臺灣「蕃界」內的統治（1874–1945）》。臺北：國立臺灣大學。
- 林美容、李家愷（2014）。《魔神仔的人類學想像》。臺北：五南圖書。
- 竹窩中島、烏川秋澤、沈思川上、英夫西岡（2019）。《日治時期原住民相關文獻翻譯選集—探險記、傳說、童話》。俊雅許編。臺北：秀威。
- 黃錦鋐編（1996）。《新譯莊子讀本》。臺北市：三民書局。
- 〔南朝〕沈約（1975）。《宋書》，卷六十七，列傳第二十七，謝靈運。楊家駱編。新校本宋書附索引。臺北市：鼎文書局。
- 顧紹柏編（2004）。謝靈運集校注。臺北市：里仁書局。
- 陳橋生（2006）。中國古典詩詞精品賞讀 / 陶淵明。北京：五洲

傳播出版社。

- 王曙（2021）。唐詩的故事（全新封面版）。新潮社—小倉書房。
- 臺灣銀行經濟研究室（1997）。《清聖祖實錄選輯》。南投：國史館台灣文獻館。
- 〔清〕李常霑、〔清〕鄧文淵修，〔清〕吳纘周等纂（1894）。《永安州志》，卷1，氣候。廣西：清光緒20年刻本。
- 何平立（2001）。《崇山理念與中國文化》。濟南：齊魯書社。
- 袁珂（2014）。〈西山經〉《山海經校注》。北京：中國計量出版社。
- 賴明德、陳弘治、劉本棟（1992）。新註新譯四書讀本。臺北市：黎明文化。
- 〔清〕阮元校刊（1965）。《十三經注疏·尚書正義》，冊一。〔唐〕孔穎達等疏，〔唐〕陸德明音義。臺北：藝文印書館。
- 李鍌（2008）。《中國文化基本教材／孟子、大學、中庸》。新北市：正中書局。
- 〔清〕孫希旦（1990）。《禮記集解》。臺北：文史哲出版社。
- 謝貴安、謝盛（2012）。《中国旅游史》。武汉：武汉大学出版社。
- 連橫（2011）。自序。《臺灣通史》〔電子書〕。臺灣數位出版聯盟。取自 https://bit.ly/3dd2xU0
- 〔清〕江日昇（2004）。《臺灣外紀》，卷十二。山東：齊魯書社。
- 蔣毓英修（1985）。〈臺灣府志〉，卷五，風俗。《臺灣府志三種》，上冊。北京：中華書局。
- 〔清〕黃叔璥（1722）。《臺海使槎錄》，卷1。中國哲學書電子化計劃。取自 https://ctext.org/wiki.pl?if=gb&chapter=384725
- 〔清〕郁永河（1959）。〈裨海紀游〉。《台灣文獻叢刊第四十四種》。臺北：臺灣銀行經濟研究室。
- 〔清〕高拱乾（1960）。〈臺灣府志〉。《臺灣文獻叢刊第六十五

種》。臺北：臺灣銀行經濟研究室。

- 〔清〕藍鼎元（1958）。〈平台紀略〉。《臺灣文獻叢刊第十四種》。臺北：臺灣銀行經濟研究室。
- 〔清〕藍鼎元（1958）。〈東征集〉。《臺灣文獻叢刊第十二種》。臺北：臺灣銀行經濟研究室。
- 〔清〕謝金鑾（1958）。〈續修臺灣縣志〉。《臺灣文獻叢刊第一百四十種》，卷一。臺北：臺灣銀行經濟研究室。
- 〔清〕丁日健（1959）。〈治臺必告錄〉。《臺灣文獻叢刊第十七種》，臺北：臺灣銀行經濟研究室。
- 〔明〕陳第（1959）。〈東番記〉。收於〔明〕沈有容著，《閩海贈言》。《臺灣文獻叢刊第五十六種》。臺北：臺灣銀行經濟研究室。
- 〔清〕林謙光（1979）。〈臺灣紀略〉。《臺灣文獻叢刊第一輯》。臺北：臺灣銀行經濟研究室。
- 顏娟英（2001）。《風景心境─臺灣近代美術文獻導讀（上）》。臺北：雄獅圖書
- 張麗俊（2004）。《水竹居主人日記（九）》。許雪姬、洪秋芬、李毓嵐編。臺北：中央研究院。
- 林獻堂（2004）。《灌園先生日記（八）：一九三五年》。許雪姬編。臺北：中央研究院。
- 田健治郎。《田健治郎日記》。中央研究院臺灣史研究所臺灣日記知識庫。取自 https://bit.ly/3j78ndk
- 馬國川編（2021）。《胡適箴言》。香港：中和。
- 〔三國吳〕韋昭注（1956）。《國語》〈周語上〉。臺北：台灣商務印書館。
- 〔漢〕鄭玄注、〔唐〕賈公彥疏（1972）。《周禮正義》〈夏官·

大司馬〉。臺北：廣文書局，頁196。

中文論文

• 阮旻錫（1957）。〈海上見聞錄〉，卷二。《臺南文化》，5（4），106–115。取自 https://tainanstudy.nmth.gov.tw/article/detail/382/read?highlightQuery=

• 吳聰敏（2003）。台灣經濟史研究的傳承與創新：以經濟成長研究為例。九十二年度林本源中華文教基金會暨台灣史研討會。取自 http://homepage.ntu.edu.tw/~ntut019/ltes/TEHsurvey-NTU.pdf

• 李久先、許秉翔（2010）。〈戰後台灣森林經營與遊憩之發展史〉。《林業研究季刊》，32（1），87–96。

• 黃清琦（2013）。〈牡丹社事件的地圖史料與空間探索（上）〉。《原住民族文獻》，8。取自 https://ihc.cip.gov.tw/EJournal/EJournalCat/99

Mountain

Wilderness

Human Mind